书画修复理论

THEORY OF THE RESTORATION
OF CHINESE CALLIGRAPHY AND PAINTING

李庚 题

陆宗润 著

高等教育出版社·北京

内容提要

　　本书主要介绍了书画的修复理论与其在实践中的应用两部分内容。本书在界定书画修复的基本概念、梳理中国装裱与修复理论沿革、介绍西方修复理论的基础上，系统整理并总结古籍中书画装裱与修复核心理念的相关记述，同时选择性引入西方修复理论中的科学观点，对中国书画修复理论进行了现代学科构建，提出要以科学保护为前提，以修复技术为核心，同时引入艺术审美，并在三者之间寻求平衡。本书主要内容包括书画修复基本概述、中国传统装裱与修复理论沿革考辨、西方修复理论的发展与模式、中国书画修复理论的现代重建与学科构建、书画修复理论的应用及附录等。

　　本书适合修复专业的高校教师与学生使用，也适合在美术馆、博物馆等机构从事与书画修复相关的专业技术人员和书画收藏修复爱好者阅读。

图书在版编目（CIP）数据

书画修复理论 / 陆宗润著 . —— 北京：高等教育出
版社 , 2020.9
ISBN 978-7-04-053927-1

Ⅰ . ①书… Ⅱ . ①陆… Ⅲ . ①书画艺术 – 文物修整 –
研究 – 中国 Ⅳ . ① J212.052

中国版本图书馆 CIP 数据核字 (2020) 第 049760 号

书 画 修 复 理 论
SHUHUA XIUFU LILUN

策划编辑	张舒萍
责任编辑	张舒萍
书籍设计	赵　洁
插图绘制	于　博
责任校对	张　薇
责任印制	田　甜

出版发行　高等教育出版社
社　　址　北京市西城区德外大街 4 号
邮政编码　100120
购书热线　010-58581118
咨询电话　400-810-0598
网　　址　http://www.hep.edu.cn
　　　　　http://www.hep.com.cn
网上订购　http://www.hepmall.com.cn
　　　　　http://www.hepmall.com
　　　　　http://www.hepmall.cn
印　　刷　北京信彩瑞禾印刷厂
开　　本　889 mm×1194 mm　1/16
印　　张　13.25
字　　数　210 千字
版　　次　2020 年 9 月第 1 版
印　　次　2020 年 9 月第 1 次印刷
定　　价　129.00 元

前言

在中国历史数千载的发展历程中，曾经诞生了难以计数的珍贵文化遗产，而书画创作正是其中不容忽略的重要组成部分，是中华文明传承与文化繁荣的记录与见证。但是经历了岁月流逝、时代变迁，甚至经历了灾害、战乱，散佚流离后，很多书画作品虽然仍流传至今，却不可避免地受到了不同程度的老化、断裂、霉变，甚至是人为损伤，这不仅极大地影响了作品的艺术效果，更是降低了其艺术寿命。为了使这些书画作品能够更好地被传承与回复艺术生命力，保护与修复工作刻不容缓。

装裱与修复作为书画艺术品保护传承的主要手段，自唐代以来便有明确记载，至明代更是诞生了《装潢志》这一重要的专业著述。然而长期以来，装裱与修复被视为一种工匠之技，未能受到重视。即使后期因为文人士大夫们的参与提升了行业的社会地位与关注度，也很难说真正形成了系统化、科学化的理论体系，其所涉及的观点与理念多散见于各家笔记随笔之中。这并非意味着现有的修复理念对实际的工作没有多少参考价值，恰恰相反，它是真正适合中国书画装裱与修复的核心理念的。它孕育在中国传统文化艺术的土壤中，并结合丰富的装裱与修复的实践经验，实现对修复操作方向与实践程度的准确定位与引导，最终使修复工作者科学地完成保护与修复工作。但因为中国古代修复理论分布零散，表意隐晦，近代以来少有人对此作出系统的梳理与整合，也始终未能得到书画修复领域的重视。为弥补这一缺憾，本书将沿着中国历史文化发展的脉络，整合书画装裱与修复的零星记述，从纵横两个维度、多学科多角度综合分析，尝试梳理并挖掘出中国传统的装裱与修复理论发展过程及主要理论观点，从而为建立适合中国书画装裱与修复的理论体系奠定基础。

上世纪末，中国学术界已经开始意识到了修复理论的重要作用，尝试引入了以布兰迪修复理念为首的西方艺术品修复理论。然而西方的保存修复理论是基于其特定的历史文化背景和艺术品

特性而提出的，与东方的文化、审美情趣存在很多固有差异。此外，即使是被西方学术界奉为圭臬的布兰迪修复理论在指导具体实践时，也不可避免地存在矛盾。那么，在中国文物保护与修复领域中，原封不动地直接引入西方的理念体系是否可行？若不能完全契合，西方的理论体系中又有哪些比中国传统理念先进之处，这些是否值得参考借鉴呢？本书也将仔细梳理西方修复理论的发展与成熟过程，认真剖析作为西方修复教科书的《修复理论》一书的具体内容，以及对中国文物修复的指导意义和参考价值。

修复的目的是改善不良的保存现状，霉斑、污染、残缺破损等病害严重影响了作品的保存年限和审美价值。目前，中国认可度比较高的"修旧如旧"修复观念核心在一个"旧"字上，但是"旧"并不是一个明确的时间点，从严格意义上说，离我们越遥远的时间点就越"旧"，但是对于作品自身来说，反而越接近初创时间，也就会越"新"，这显然与修复的初衷相悖。那么，我们在漫长的时间线上，究竟应该如何选择修复的标准呢？为解决这一问题，笔者结合自己四十余年的从业经验，同时参考中国与日本的装裱与修复技术传统，提出了"吾随物性"的修复理念，即修复行为以修复的对象（物）为主体，修复师的所有操作都应以适应修复对象（物）的特性与诉求为标准。同时，结合西方修复理论中的部分观点，提出了"部分复原"的修复原则。其核心在于在对作品创作材料与保存状况充分了解、对呈现出的艺术气韵充分解读的基础上，以娴熟的修复技术为手段，挖掘"现时点上的最美"，来达到书画作品的历史与艺术的统一。对"古色"与"污色""可为"与"不可为""能为"与"不能为"几个观点的理解与区分，都将在本书中展开详细论述。

事实上，中国的传统书画装裱与修复行业传承已久，只要能深入学习中国书画修复传统知识与技术，选择性地引入西方修复理念中科学保护的思想方法，再配以对修复师个人审美鉴赏能力的培养

提高，就可以真正建立一个既符合中国传统，又适应于现代社会的综合性学科：即以科学保护为前提，以修复技术为核心，同时引入艺术审美，并在三者之间寻求平衡。当然，这一目标的实现，绝非一朝一夕，亦非一两个人能够做到的，而是需要众多有知识素养、技术能力，热爱传统文化和文物修复的有识之士来共同努力。

张孝阁

2019年12月

目录

第一章

书画修复基本概述

引言

作为一种客观的物质存在，书画艺术品在历经岁月后，难免由于自然环境的变化、污染、虫害、尘渍、火灾、洪水、人为破坏，及自身材料的缺陷等原因，存在脏污、虫蛀、断裂、生霉、破损等现象。这就需要对这类艺术品进行修复，使其能够长久保存，并重现昔日光彩，从而发挥其艺术审美、教育等功能。书画艺术品不仅具有审美价值，同时也承载着历史文化，是一定历史时期社会文化发展的见证。因此，书画艺术品的修复不是简单的修理，不是单纯以恢复物件的某种实用功能为目的的工作，而是一种极其重要的保护人类文化传承的行为。

修复理论为修复工作提供指导。随着修复工作的不断展开，对于修复理论的研究显得越发重要与迫切。在探讨书画修复的理论之前，我们首先需要明确书画修复的一些相关基本概念，如修复与装裱的关系、书画修复的对象及其特点，以及书画修复的主要技术环节。

第一节　书画修复与装裱的关系

　　中国书画修复实践的历史已逾千年，然而"书画修复"一词却是在20世纪西方现代修复观念进入中国之后，逐渐形成的一个文物修复门类的名称。在此之前，主要使用的是"书画装裱"①一词，我们今天谈及书画修复时也常常与"装裱"一词连用。那么，书画修复与装裱二者是什么关系？是否等同？有何区别？要解释这个问题，便需要对书画保护的原理、结构与材料有一个简单的了解。

　　书画主要是以墨、色绘制于纸或绫绢之上的艺术创作，由于纸和绫绢均为质地纤薄、柔软易损之物，当墨、色（内含胶质）作用其上时，容易出现收缩、皱褶不平等状况，十分影响艺术效果。俗语"三分画，七分裱"虽然有些夸张，但也不无道理。装裱后的作品，笔墨层次及神采更为显现，裱边的图案、色泽对画面也有一定的衬托作用，有利于突出作品内涵，提高作品的欣赏价值。同时，经过装裱的书画，更便于展示、观摩、保存和收藏。明代周嘉胄在《装潢志》中曾提出"装潢者，书画之司命也"，将装潢比作掌管书画性命之神，正道出了装裱对书画的重要作用。

　　书画装裱的形式有挂轴、手卷、册页、横披、贴落等。不同装裱形式的操作工序不尽相同，但操作原理基本是一致的。大体来说，主要以纸、绢、绫、锦为材料，通过黏合剂组装于书画作品的四周与后背，并以竹木棍、板作为天地杆或面板。简言之，就是在脆弱的画心（书画本体）四周及背后增加多层保护与支撑的材料。以手卷为例，如图1-1-1所示，一件装裱好的传统书画作品背后有托心纸和覆背纸，正面则前有引首、隔水及边，后有

①"装裱"也称"装潢""装褫""装池""装治""裱褙"（或装背）等，虽然叫法不一，但都是指同一种技术方法。

▼ 图1-1-1（1）
明清时期手卷结构及各部分名称

插签

签条

包首

覆背纸

八宝带

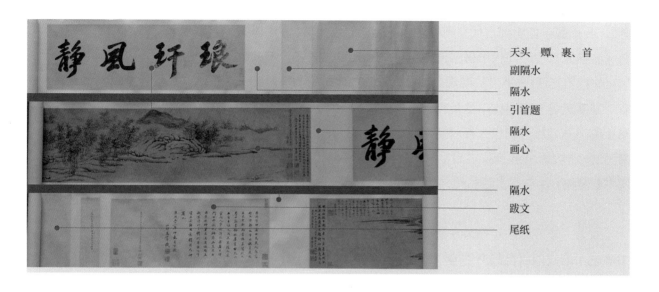

▲ 图1-1-1（2）

明清时期手卷结构及各部分名称

天头　赠、裹、首
副隔水
隔水
引首题
隔水
画心
隔水
跋文
尾纸

① [明]周嘉胄.装潢志[M].北京：中华书局，2012.

② 装裱对于保护书画起了巨大的作用，但其自身也存在一些弱点。如组装各部分所使用的黏合剂糨糊（即浆糊），其主要成分是植物性蛋白，容易生霉、遭虫食；在托裱过程中，尤其是工笔重彩画，为了防止颜色脱落或晕开、渗透，可能也会涂布一层胶矾水，胶、矾都是酸性的，容易加速纸绢老化；纸、绢本身也无法避免的自然老化等。书画作品每装裱一次，大约可以保持200年。

拖尾（尾纸）。被卷起时外层还有包首和签条，并安装有天地轴杆、轴头、绳带和别子。当作品卷起时，画心紧紧包裹在内。跋尾和天地轴杆在方便舒卷的同时增大了卷轴的直径，可以使画心避免因直径过小或卷曲时的卷曲程度过大而产生折痕。由此可见，装裱在加固与美化书画本体的同时，也与之成为不可分割的整体。故而，我们通常所说的书画作品不仅仅指画心本身，而是一件装裱过的完整作品。

装裱对于保护书画起了巨大的作用，也衬托了书画，提升了书画的艺术效果，方便书画作品的展示、欣赏和收藏。"前代书画，传历至今，未有不残脱者。"①书画作品在流传过程中难免由于自然老化，或环境的变化、污染，人为损坏，及装裱自身的缺陷②等原因，出现脏污、虫蛀、起皱、断裂、生霉、破损等现象，因此需要对其进行修复。

由于装裱与书画本体已组合为共同体，修复时首先需要去除旧的装裱：揭除覆背纸、裱边材料，揭开命纸，这其实是对前一次装裱进行逆向操作。揭除后，方能对脏污的部分进行适当清洗，修补断裂破损的部分并进行全补。而当这一系列操作完成之后，还需再用纸、绢、绫等加固，即需要对作品进行重新装裱，使之再次变得平整、美观，便于展示和收藏。由此可见，古代书画的修复与书画的装裱有着极为紧密的关系，可以说修复是以装裱为基础的。

正因为装裱与修复之间不可分割的密切关系，修复技术又多

来源于装裱技艺，所以古代书画的修复多由装裱师来完成，古代书画的修复工作也包括在"装裱"这一名称之内，亦称作"裱旧画"。我们偶尔能看到古代书画著录中提到"改装"，如明代周嘉胄《装潢志》中"前代书画，传历至今，未有不残脱者。苟欲改装，如病笃延医……"[①]，或现今留存下来的古代书画的签条上书有"某某重装"等字样，这其实就是今天所说的书画修复。现代出版的书画装裱书籍也大都包括修复这一章节，如唐昭钰《中国书画装裱技法》中包括"古旧字画的修复与重装"[②]，冯增木《中国书画装裱》中有"古旧书画的揭裱与修复"[③]等。

综上，装裱与修复是东方独特的传统工艺，它们都是伴随着书画艺术的发展而自然产生的，二者息息相关。对于一件书画作品而言，只有经过"装裱"这一程序，它才能称为真正意义上的"作品"——平整、坚实、美观。而当装裱与书画组合为共同体时，书画的装裱部分也成为修复所应关注与操作的对象，修复技术大多是在装裱技艺的基础上发展而来的。修复必须以装裱为基础，修复之后重新组装，方能让这件作品重生。

① [明]周嘉胄.装潢志[M].北京：中华书局，2012.

② 唐昭钰.中国书画装裱技法[M].合肥：黄山书社，1990.

③ 冯增木.中国书画装裱[M].济南：山东科学技术出版社，1993.

第二节　书画修复的对象

中国书画是东方特有的传统艺术门类，在世界美术领域中自成体系，有其独特的艺术魅力和欣赏方式。因此，唯有做到对书画艺术品的全面认知，才能寻找到最适合书画艺术品的修复理论。

传统书法和绘画一般是在纸、绢或绫等材料上，以毛笔为工具，以墨、色为媒介创作而成的。纸、绢是书画艺术品的载体，颜料是表现艺术的手段。换言之，造型艺术的信息传递依靠颜色，表现颜色的颜料则要靠纸、绢来承载，纸、绢、颜料和艺术形象是书画艺术品赖以存在的基础。如果纸、绢残缺破损，色彩和线条也必然残缺凋零，整体造型、构图，甚至于作品的物质存在都难以维持。故书画修复的任务首先应该是对纸、绢等物质层面上的材料进行修理加固，延缓其劣化，恢复其机能。

书画的产生和发展，受到传统哲学观的影响，形成了独具魅力的审美情趣和艺术效果。在中国传统哲学中，宇宙万物皆有生命，生命之间彼此相互关联，浑然一体，天人合一。正是由于对生命的关怀，在中国传统文化中，一件成功的书画艺术作品不仅要表现物像的美，更要传达出物像背后的生命意义。欣赏书画也不只是欣赏美的形象，更要透过形象去感悟生机勃勃的世界，感悟作品背后所蕴含的生命力量。南齐谢赫曾在《古画品录》中提出中国艺术创作与鉴赏的六条标准：气韵生动、骨法用笔、应物象形、随类赋彩、经营位置、传模移写。六法以"气韵生动"为第一。所谓"气韵"，指的是作品内在的一种精神及韵致。"生动"则要求艺术不仅要有生命，而且是鲜活的、活泼的生命感。气韵生动是建立在笔墨、形象、色彩、经营位置等基础上的一种形神合一的状态。如果一件书画作品满幅残破，画意残缺，画面零乱，污色蔽画，势必会影响作品的整体视觉效果，"气韵生动"则无从谈起。因此，书画作品的修复对象应不止于对纸绢等材料的修理和加固，还需要对脏污的画面进行适当的清洗，对画意残损的部分作适当的复原，将画意补充完整，使作品恢复生机，重现潜在的艺术价值。

由于中国独特的文化环境以及书画的鉴赏习惯，一件书画作品的创作完成，往往并不意味着这便是作品的最终面貌。在流传的过程中，作品还会被增添许多附加的部分，诸如题跋、收藏印章等。这些附加部分的内容、形式及位置与作品本体密切配合，

很大程度上丰富了作品的内涵，也记录了作品的流传过程，有的甚至对鉴定作品的真伪起到相当重要的作用。当然，有些也会因为不当的添加，反而使得效果不佳，如乾隆皇帝喜欢在历代书画作品上题长跋、钤盖多枚印章，对画面造成干扰，影响了艺术效果等。但不管怎样，这些附加的部分已然成为作品的重要组成部分，并对作品的艺术价值和经济价值产生举足轻重的影响。因此，书画修复的对象通常不仅仅指最初的作品本体，还包括在历史传承过程中增加的钤印、题字、跋文等附加部分。

另外，如前一节所述，装裱与书画作品本体是不可分割的整体，当装裱受损，诸如裱边撕裂或脏污时，或是天地开裂、覆背空脱等，都会对整个作品的欣赏、展示、悬挂、保存造成影响，若进一步恶化，可能导致作品的毁坏。而装裱本身也承载着不少信息，如各种装裱的样式，所使用的材料、黏合剂等，并由此扩及工艺美术领域，诸如造纸、染织等工艺，为其提供重要的研究资料与实物。此外，装裱上也常常有诸如题跋、收藏印等与作品相关的信息，因此，装裱的部件也应属于修复的范畴。

第三节　书画修复的主要技术环节及修复
　　　　实践中存在的问题

对于修复理论的探讨，不应该仅仅停留于理论层面，而应从具体修复实践入手，在实践中考察理论方法的根源及其适用性。因此，还需要对书画修复的主要技术环节进行大致的了解。古人根据长期积累的实践经验，总结出一套以洗、揭、补、托、全为主要技术环节的修复技艺并沿用至今。

洗：主要是针对损害作品的物质及画面的污渍而采取的措施。通过清洗去除有害物质和污渍，延长作品的寿命，改善作品的外观。

揭：是指揭去画心背面的背纸与托纸，即前一次装裱过程中所使用的保护和支撑的材料。这是因装裱而产生的技术环节，是补全前的必备工序。这一过程实际上也是前一次装裱的逆向操作。这道工序在修复中极为关键，关系到书画作品的存失。

补：是针对书画物质层的断裂、破损或残缺，寻找相似的材料进行补缀和加固。画心经过淋洗揭托之后，断裂破损之处会一一显露出来，补上相似材质、相似光泽和色泽的材料，利于长期保存，防止再次断裂和进一步残损，也为下一步在残缺处"补全"形象层提供物质基础。

托：画心经过修补尚需托上一层纸张来加固，画心的纸、绢系半透明状态，所以这一层纸的颜色和质地对画心最终所呈现出的色泽、气息以及保存寿命都起着至关重要的作用，亦称"命纸"。

全：包括全色和接笔。全色与接笔是在修理、加固完成的物质层基础上，通过对作品缺失的部分接补相应的笔墨或填补颜色来求得艺术形象的完整及气韵的和谐一致。

那么，在实施具体修复操作的过程中，清洗到什么程度才算合适？是洗得干干净净、纸白版新？还是保留体现时间痕迹的古旧感？对于缺损需要补全的部分应该以什么为标准？其依据何在？"补全"到什么程度？要达到怎样的效果？如果说对于残缺较小的作品，尚且可以根据画面的其他部分，或是从作者的同类型作品中寻觅接补依据，而倘若一件作品的大部分形象缺失，画面本身没有提供足够的内容，又或该作者的作品仅此一件孤例，

这种情况该如何处理？一件古代作品流传至今，几乎没有不修补过的。对于作品在历史流传过程中历次补缀的材料与全色补笔，应该如何处理？是需要去除，还是应该保留？这些问题虽然具体而细微，却直接影响最终的修复效果。

以补全这一环节为例，让我们来看一些修复案例。

唐代韩滉的《五牛图》是现存最古的纸本绘画。这件作品在1900年八国联军洗劫紫禁城的时候被掠出国外，20世纪50年代方辗转回到中国。经过半个多世纪的颠沛流离，这件作品千疮百孔、遍体霉斑，仅五牛身上大小蛀洞就达数百处，画中五牛的形象难以辨识。20世纪70年代末期，这件作品被送到故宫博物院进行修复。修复时对每一处破损的部分都选用相似的材料进行补缀，并补全相应的笔墨，破损处补全得完好如初、天衣无缝（图1-3-1）。

北宋张择端的《清明上河图》也在清末流出紫禁城，直到20世纪50年代才在长春被发现，20世纪70年代早期对其进行了修复。修复时删除了画卷卷首处的一块旧补绢，另找一块与原画绢质材料相近的绢补缀，但未补绘画面的内容，如图1-3-2所示箭头所指处。

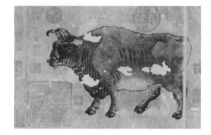

修复前的《五牛图》（局部）

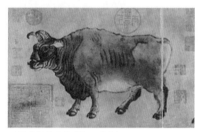

修复中的《五牛图》（局部）

修复后的《五牛图》（局部）

▲ 图1-3-1
［唐］韩滉《五牛图》（局部）
修复过程
纸本 设色 现藏北京故宫博物院

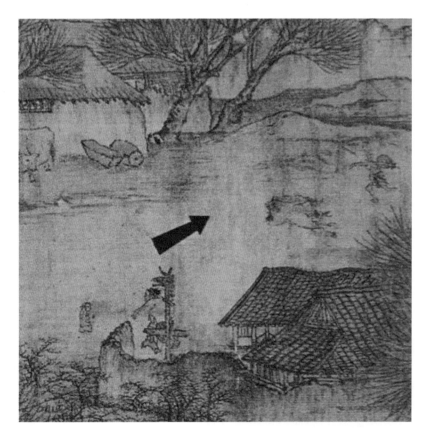

◀ 图1-3-2
［北宋］张择端《清明上河图》
补缀处
绢本 设色 现藏北京故宫博物院

▶ 图1-3-3

　[清] 黎奇《牧牛图》

　修复前（左）后（右）

　纸本 设色 现藏澳门艺术博物馆

　　　澳门艺术博物馆收藏的黎奇的《牧牛图》的情况也十分复杂，除了画心中部多处破损和虫蛀洞外，画幅左右两侧还有大面积缺失。修复时对不同类别的破损处进行了甄别处理：画心破损处周围尚有笔墨可循的部分，根据四周的画面信息补全底色并连接画意；画幅左右两侧大面积缺损的部分则只全色不补笔（图1-3-3）。

　　　日本名古屋黑木书院拉门上的《桧春图》破损得非常严重，残缺的部分占整个作品面积的五分之四。修复时采用与原画心有区别的材料进行补缀，对破损处只补全基本的底色。修补处与原画有明显区分（图1-3-4）。

▶ 图1-3-4

　黑木书院拉门上的《桧春图》

　修补处不补全画意，与原作区分明显

　纸本 设色 现存于日本名古屋

　黑木书院

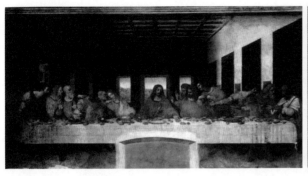

同是补全这一环节，却有如此之多的操作方式以及由此产生的不同修复结果。

我们再看一些其他绘画艺术修复的案例。

达·芬奇的《最后的晚餐》是世界上最著名的作品之一，这幅1498年创作完成的壁画由于遭受的破坏太多，几个世纪以来被修复了很多次。20世纪70年代，在基于保护质料原物性的唯物论思想指导下，修复专家决定将此前五个世纪中的历次修复痕迹除去，彻底还原达·芬奇创作的原貌。经过将近20年的修复，修复后的作品呈现出比修复前更残缺的面貌：原品所剩无几，画中形象很多变得模糊不清，脱落的部分如"麻点"般几乎遍布整个画面（图1-3-5）。

20世纪90年代，梵蒂冈西斯廷教堂对米开朗琪罗的《最后的审判》进行了修复。受到强调绘画作品的价值在其文化与审美取向，追求形象和色彩完美无缺，为观者提供完美鉴赏起点的修复观念影响，此作品修复后看上去如同刚刚完成的新作一般光彩夺目。以画中局部内容"受罚的灵魂"为例，修复以前的画面上有很多尘污，作为保护层的光油浊黄，人体肤色幽暗，处在暗处的蛇几乎看不到，天空中多处早期修复过的部分因为采用了排线的方式而与原品区分明显。修复后的作品变化很大，几个世纪的尘埃被洗去，人体的肤色较修复前白皙很多，巨蛇由修复前的赭褐色变为草绿色，早期修复时用的排线法式填补被去除，残缺消失，整个天空呈现出亮丽的湖蓝色（图1-3-6）。

《最后的晚餐》和《最后的审判》这两件作品都是意大利文艺复兴时期的杰作，修复工作也都是由非常专业的修复团队实施的，并有相关学科的专家参与其中，然而修复效果的区别非常明显。应该说，修复效果的区别源于修复方式的不同，而对操作方式的

选择则是由修复师所秉持的修复理论所决定的。

由此可见，修复的理论是开展修复工作的前提与理论依据，是修复工作者在实际工作中的指导思想。修复的理论不同导致修复后作品的面貌和欣赏效果不同，留给后人的文化信息也会各异。那么，今天的书画修复应该以什么样的修复理论指导修复工作呢？我们将在下面的章节来具体讨论。

综上所述，可知中国书画保护的原理、结构与材料决定了其修复是以装裱为技术前提和保证的。书画修复与装裱密不可分，二者皆在书画艺术品的保护传承中起着极其重要的作用。古代书画的修复多是由装裱师来完成的，修复工作也往往包含在"装裱"这一名称之内。了解这一点，对于我们在文献中寻找传统书画修复的理论，或操作手法及相关内容等是非常有帮助的。

书画是有形的历史文化载体，其文化内涵蕴涵于物质载体之中。书画修复其实就是维护其物质性，保留其文化内涵。中国传统文化以表现物像的美和传达出活泼的生命感作为艺术品的要义。因此，传统书画修复工作应该包括两个层次，首先应该是物质材料修理，使作为作品载体的纸、绢、颜料等材料恢复机能，尽可能延缓劣化。其次是在此基础上进行补色、接笔，使作品恢复生机。

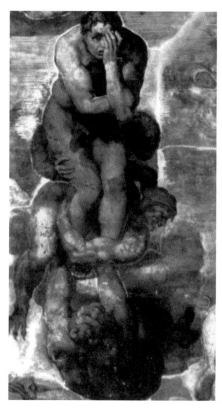

▶ 图1-3-6
《最后的审判》（局部）
修复前（左）后（右）
壁画 16世纪 梵蒂冈
西斯廷礼拜堂祭台后方的墙壁

书画修复的对象不仅仅指最初的作品本体，还包括在历史传承过程中增加的钤印、题字、跋文等附加部分的维护和修复。此外，装裱的部件也同样承载了历史、艺术、人文等多方面的信息，因此也应属于修复的范畴。

中国古代书画修复已经形成了一套以洗、揭、补、托、全为主要技术环节的修复技艺。直至今天，这些技艺仍是我们修复古代书画的主要手段。而在具体的修复操作中，这五项技艺的不同操作方式会影响最终的修复效果。

第二章
中国传统装裱与修复理论沿革考辨

引言

"修旧如旧"作为一种约定俗成的修复理论，在目前中国修复界传播与应用极为广泛。同时自意大利传入的布兰迪《修复理论》一书，强调恢复艺术作品的潜在统一性，不应试图使作品恢复到诞生的起始点，而应针对艺术品如今的保存状况进行适当范围的调整和保护，这种观点对中国文物修复领域的影响也日益加深。但是，因为提出之初面向的对象不同，上述观念都未必能够完全适用于中国古代书画的修复。比如，概念本身不够清晰明确，"旧"的定义涵盖的时间跨度过大，而导致操作者难以掌控。再如，因修复者个人理解、经验的差异，在处理相同的修复对象时，我们会看到截然不同的修复结果。

书画是中国传统文化艺术的重要组成部分，经历了漫长而辉煌的发展历程。装裱与修复行业作为与书画创作息息相关的领域，同样拥有悠久的历史和系统的传承，甚至历史上很多著名的文人书画家也都亲自参与了装裱与修复工作。在他们的笔记、著述中，除却对于装裱与修复操作技术的记录之外，很可能也曾经在理论层面提出了自己的观点与看法，而这些，就是始终被忽视的，中国文化所酝酿出的，属于自己的书画装裱与修复理论。

第一节　中国书画装裱与修复理论发展现状

　　作为目前中国文物修复行业最为普遍认可的修复标准，"修旧如旧"这一名词其实直到20世纪50年代才由梁思成首度提出。他在谈及古建筑修复意见时称："古建筑维修要有古意，要'整旧如旧'。"（罗哲文《难忘的记忆　深切的怀念》①）在之后的一次报告上，他再次提到了古建筑的修复问题，梁思成形象地以自己的牙齿举例说明："我的牙齿没有了，在美国装上了这副义齿，因为上了年纪，所以色泽不是纯白，略带点黄色，因而看不出来是义齿，这就叫做'整旧如旧'。我们修理古建筑也应该这样，不能焕然一新。"在之后的《闲话文物建筑的重修与维护》一文中，梁思成再度表示："我还是认为把一座古文物建筑修得焕然一新，犹如把一些周鼎汉镜用擦铜油擦得油光晶亮一样，将严重损害到它的历史、艺术价值。""我认为在重修具有历史、艺术价值的文物建筑中，一般应以'整旧如旧'为我们的原则。"②在梁思成的几次表述中，对"修旧如旧"观点的强调均在于修复主体外观的审美统一。换言之，在修复文物建筑时，应适当保留历史传承的痕迹，即保留其时代感与沧桑感。同时以义齿类比，也意在表达修复与原作在色泽上的和谐与统一。

　　"修旧如旧"原则提出之后的一段时间内，始终被作为修复理论的核心为古建行业奉行不悖。1978年，祁英涛在梁思成的基础上继续补充扩展，认为修旧如旧的范围不应局限于古建修复完成后的外观审美标准，也可以用来指导修复的技术手段。"在维修古建筑的工作中，实际上不论是恢复原状或是保存现状，最后达到的实际效果，除了坚固以外，还应要求它有明显的时代特征，对它的高龄有一个比较准确的感觉。这种感觉的来源，除了结构特征分析取得以外，其色彩、光泽更是不可忽视的来源……要达到上述修理的效果，是综合多方面的因素所形成的，这种技术措施，被称为'整旧如旧'"（祁英涛《中国古代木结构建筑的保养与维修》《中国古代建筑的维修原则和实例》《古建筑维修的原则、程序及技术》）。此时"修旧如旧"概念范围已经由最初单纯的审美范畴扩展到了技术操作领域。将其应用于古建筑的维护修复中，具体表现便是不但所使用的材料要接近原材料的材质和外观效果，而且所选择的修理方法也要仿效最初的建筑方式。只有这样，才能最大限度地保留住古建筑文物的时代特征。

① 晋宏逵.对不可移动文物保护原则的探讨[N].中国文物报，2005-09-23（008）.

② 梁思成.梁思成文集：四[M].北京：中国建筑工业出版社，1986.

2012年，来自故宫博物院的陆寿麟在讨论中国文物保护理论时对"修旧如旧"又进一步增加了新的解读方式。他提出，"修旧如旧"中的"旧"并不应该简单理解为"新"的对立，而应当是泛指旧有的状态，换言之，也就是"不改变文物原状"中的"原状"概念。这种原状不仅涵盖了外观可见的审美统一性和技术方法的一致性，也包括了肉眼不可见的文物内在所含科学技术等潜在信息。例如，在对铁器进行修复时，早期使用的热膨胀原理去锈和高温还原处理方法，虽然可以有效清除由于长期的地下埋藏所造成的导致铁质文物进一步锈蚀的因素，于器物的长期保存有利，但是这种处理方法会破坏铁质文物的微观金相结构，损失掉其中所反映出的社会、经济及当时冶金技术发展水平等有效信息，也就破坏了文物的部分历史和科学价值，自然不能算是"不改变文物原状"或是"修旧如旧"。

究其根本，梁思成所提出的"修旧如旧"原则其实秉承了传统修复一贯坚持的操作标准，即最大限度地存留历史传承的痕迹，保持"古意"，不可对文物做过度清洗处理，让原本破损处与作品其他位置相互协调、完整，使修复后的作品整体审美感官和谐一致，气韵生动，被视为最为理想的修复效果。正因为"修旧如旧"的修复观念符合中国传统审美习惯，因此自提出之日起便很快被中国文物修复领域所认可，并在之后的实践中不断总结经验，补充发扬。

1963年，意大利中央修复研究院（现罗马修复研究中心）院长切萨莱·布兰迪的经典著作《修复理论》正式出版，在意大利悠久的文物与修复历史经验的基础上，构建了一套较为完整的文物修复理论体系，为近代西方文化遗产保护理论的形成奠定了重要基础，同时伴随着文化遗产保护的国际化沟通交流日益深入，其中提出的很多概念也对中国文物保护与修复理论产生了不容忽视的影响。关于《修复理论》中所提出的具体原则和理论的解说阐释，及其在文化遗产保护修复发展史上的重要意义，均将在本书第二章西方文物修复理论部分展开详细论述。

1964年，在威尼斯举行的第二届历史古迹建筑师及技师国际会议上正式通过了《保护文物建筑及历史地段的国际宪章》，又称《威尼斯宪章》。其中第十二条明确规定："缺失部分的修补必须与

整体保持和谐，但同时须区别于原作，以使修复不歪曲其艺术或历史见证。"条文前半部分与梁思成提出"修旧如旧"概念的初衷不谋而合，而后半句则不难看出布兰迪《修复理论》中所提出的"可区分性原则"的痕迹。2002年，国际古迹遗址理事会中国国家委员会以《中华人民共和国文物保护法》等法规为基础，以《威尼斯宪章》为参照，同时结合中国文物保护的具体国情，制定了《中国文物古迹保护准则》，并反复修订，沿用至今。准则第十九条提出，文物保护当"尽可能减少干预……应以延续现状，缓解损伤为主要目标。"另有第二十一条称："修复应当以现存的有价值的实物为主要依据，并必须保存重要事件和重要人物遗留的痕迹。一切技术措施应当不妨碍再次对原物进行保护处理；经过处理的部分要和原物或前一次处理的部分既相协调，又可识别。"第二十三条："正确把握审美标准。文物古迹的审美价值主要表现为它的历史真实性，不允许为了追求完整、华丽而改变文物原状。"其中亦不乏"修旧如旧"传统修复观与布兰迪《修复理论》中提出的修复基本原则的影响。

综上所述，如今中国业内普遍奉行的文物修复理论基本可视为以《中国文物古迹保护准则》为规范，以"修旧如旧"概念为基础，同时结合布兰迪《修复理论》中所提出的最小干预原则、可区分性原则与可逆性原则为操作标准，再根据修复师个人经验与技术水平决定最终的修复程度与实现状态。然而，这一指导理论看似科学合理，但应用于实践操作中却仍存在不少潜在问题。

 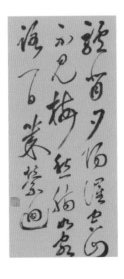 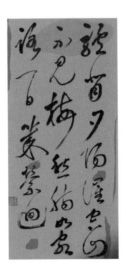

郑孝德书法藏品

作品生命起点 ————————→ 作品传世 ————————→ 作品污损残破 ————————

其一，"修旧如旧"概念的界定模糊不清。"修旧如旧"的关键在于"旧"，梁思成提出这一概念的本意，是与"新"相对，意在告诫修复师们在修复过程中需格外留意保持文物上历史传承的痕迹，即保留"古意"与"历史感"。但是这一概念的具体标准却是模糊不清的。何为"旧"？作品诞生之初是"旧"，修复的前一刻也是"旧"。"修旧如旧"所要恢复的"旧观"究竟是指流传过程中的哪一个节点？定义上的模糊不清势必会造成操作过程中的主观性与不确定性。就时间上来看，作品刚诞生之时是距今最远的时间点，当为最"旧"的一瞬间，但从外观审美方面考虑，那也是作品最"新"的一刻。梁思成理想中的将作品恢复原貌，想必指的不会是这一时间点。如图2-1-1所示，为作品流传的时间轴。

此外，作品在历史流传的过程中，除了作为创作载体的材料随着时间自然老化变色、外界污染物会在表面逐渐累积之外，还会有其他如水渍、油污等附着物的污染。修复时，如何对其中象征着时代感与历史感而应予以保留的"古色"，与干扰作品的艺术表现力、影响观者审美体验、应尽可能清洗干净的"污色"加以区分处理，简单的"修旧如旧"概念显然也很难给出明确的指向说明。若是更进一步深入讨论，对于曾经装裱或修复过的作品来说，之前的装裱与修复痕迹又是否应被当做"旧"的一部分予以保留？若是原本的装裱形制不合适，在修复的过程中需要调整改变，又是否算是破坏了作品"旧"的原貌呢（图2-1-2）？

▼ 图2-1-1
书画作品原初至当下进程示例

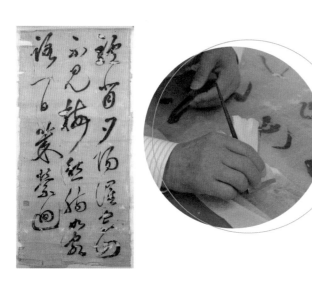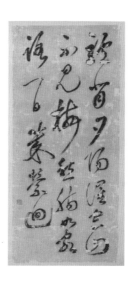

公元2015年

作品当下的面貌 ⟶ 作品修复装裱 ⟶ 完整修复

▲ 图2-1-2
［元］俞增《花鸟图》
修复前（左）后（右）
绢本 设色 现藏日本汉和堂

其二，《修复理论》的成书背景是西方的文化艺术土壤。换言之，其中很多理论都是根据欧洲文物的种类与特性需要制订的，而未经调整便将其直接引入中国文物修复领域未见得会同样适用。简单以其中的"可区分性原则"为例，西方文物以石质建筑与雕塑为主。修复的目的多在于恢复原作品的整体造型，修复材料与原作的差异和区别不会对最终呈现效果造成太大干扰。然而对于中国书画而言，其审美核心是作品内在的艺术生命与气韵，若修复部分与原作相比视觉差异过大，效果突兀，则很难达到原本所要追求的艺术效果与和谐的审美体验（图2-1-3）。

无论是梁思成提出"修旧如旧"的观点，还是布兰迪创作《修复理论》一书，讨论对象均非中国传统书画，而多是针对建筑、雕塑、壁画等领域。因此，其理论观点与中国书画装裱和修复之间差异性的存在也就不难理解了。众所周知，中国书画创作拥有悠久的历史，在它的发展过程中，又是否曾经诞生过相应的

修复理论呢？虽然目前尚少见学者在该领域做相关论述，然而我们不妨尝试沿着书画创作、理论，甚至是潜在的哲学、历史背景的发展脉络做一个梳理，寻找散落在古籍文献中的与书画修复理论相关的细节论述。

▶ 图2-1-3
［北宋］李公麟《孝经图轴》（局部）
绢本 水墨 现藏美国大都会美术馆

第二节 中国书画装裱与修复理论的诞生背景

在中国历史上很长一段时间里，书画装裱与修复都被视为一种难登大雅之堂的匠人之术，不为士人所关注，更遑论为其总结建立单独的理论体系。直至唐代张彦远《历代名画记》成书，书画装裱与修复才真正在书画鉴藏家的眼中占据一席之地。张彦远之后，书画艺术步入辉煌发展期，越来越多的鉴藏家，甚至是书画家开始关注装裱与修复领域，更有很多人亲身参与其中并以此为乐。直至此时，书画装裱与修复师们才终于摆脱了原本的处境，社会地位大幅提升，甚至得入朝堂。从历代史书与书画家笔记中可以看出，随着整个修复行业逐渐受到重视，也开始有越来越多的操作规范和审美要求被陆续提出，修复理论即便此时仍难成体系，但多能于各种记述中散见。总结书画修复史的发展历程，我们不难发现，修复行业的发展与中国书画艺术的发展息息相关，其审美观念与操作技术的更迭变化，也多会受到当时书画美学思潮的影响。这种现象的产生，一方面是因为修复的目的即在于恢复书画作品原本的艺术价值，作品所要呈现出的审美观感也就是修复操作的最终目的；另一方面，修复行业地位的提升、修复标准日益理论化的关键，是书画家开始亲自参与其中，而由他们从实践中总结提炼出的修复理论，也难免会受到其创作观念的影响。因此，若要对中国书画装裱与修复理论的诞生背景展开讨论，深入分析中国书画修复理论的诞生过程，就要先简单厘清在修复理论萌芽之前，中国文人特别是书画家审美观念的发展历程。

与西方美学理论不同，中国美学史，特别是绘画美学的发展，在漫长的历史时期中很少有颠覆性的转折点，基本上都是沿袭着相似的思想核心不断补充完善，持续发展。

先秦时期是中国社会进程中从奴隶制向封建制过渡的转折时期，原始的政教合一的固有统治观念开始动摇，思想界迎来了百家争鸣的井喷式发展。李泽厚曾将这段时期定位为对原始巫术宗教传统的脱离与理性主义的萌芽。其中最为重要的也是对后世影响最为深远的，当属以孔子为代表的儒家思想和以老庄为代表的道家思想。儒道之间的对立统一、相辅相成，共同构成了之后绵延千载的中国美学思想基本脉络。

儒道两脉所坚持的思想观念，既相互对立，又互为补充。儒家入世，道家出世。儒家强调实用功利性，追求情感上的满足与

抒发，认为艺术的最大功能应当为社会政治服务，作为个人思想道德塑造的途径之一；而道家的观点则恰好相反，所追求的是人与自然、与外界所有对象之间去掉一切干扰之后的纯粹的内在的精神上的情感联系，无所谓功利，更无所谓政治。这种儒道之间审美立场的矛盾冲突下的相伴相生，在后世的美学史上几乎处处可见。其中，以思想道德立场为重的儒家多以限于表面的创作主题内容形式表现出来，而更为重视精神上单纯的审美关系的道家，则多反映在隐于后的艺术表达方式与内涵情感等方面。对于书画装裱与修复行业而言，其参照标准更多地受艺术创作理论影响，因此难免与后者关联性更为密切。且继承自道家的魏晋玄学的发展更是直接推动了修复理论的初步成形。因此，在讨论书画装裱与修复理论诞生的文化背景时，应更多地着眼于对创作的审美表现与情感内涵的讨论。

老子提出的哲学观与美学观被很多学者视为中国美学的开端，也是持续影响后来中国艺术家创作标准的审美意趣的起点。后世很多关于审美主客体之间关系、艺术创造与艺术生命的概念等论题，在此时均已萌芽。其影响之深远，即使在如今的艺术创作与艺术理论中，依然可窥端倪。

"道之为物，惟恍惟惚。惚兮恍兮，其中有象；恍兮惚兮，其中有物。"在老子的哲学核心中，万物的本体与生命的本质是"道"，是"气"，因此一切事物的"象"的核心也该归于此。将这一观点扩展到绘画美学领域，也可以理解为创作完成的艺术作品自当具有整体的生命力与气韵，这也是其核心艺术价值所在。这一观点对后世艺术理论的形成极为重要。

魏晋南北朝时期，伴随着画论的萌芽，该理论被进一步完善。宗炳提出了著名的"澄怀味象"（澄怀观道）概念（图2-2-1），直接强调绘画作品审美的实质并非在于物象的形式美，重要的是隐藏在形式背后的、艺术体的内在生命，即所谓"境生于象外"。

换言之，艺术家在具体创作艺术作品的同时，也赋予了它们内在的生命力，而这种潜在的艺术生命，才是作品真正的审美载体。后又有谢赫在《古画品录》中提出绘画"六法"，以"气韵生动"居首，也印证了这一观点在画论中的重要地位。此后，伴随着画论

◀ 图2-2-1
［明］沈周《卧游图册》（局部）
纸本 册页 现藏北京故宫博物院

▶ 图2-2-2
［明］谢时臣《枯木寒鸦图》
修复全色前（上）后（下）
纸本 水墨 现藏日本汉和堂

的发展成熟，这种观点几乎贯穿了漫长的中国艺术史，即使随着书画风格的转变时有不同释解，也多是万变不离其宗。因此，对于书画修复而言，其最终目的当为重现作品的艺术生命，即作品的整体气韵，而非只是对创作材料的简单修复保护（图2-2-2）。

　　除这一点外，老子还提出了另一个重要观点，即有与无，虚与实的统一。"……有之以为利，无之以为用。"换言之，事物的虚实有无皆是相伴相生，相辅相成的。只有二者和谐统一，才是最为理想与完美的状态。后来，庄子又通过"象罔得珠"的寓言对此进行了补充论述，再次强调了有形与无形的结合，才能构建出和谐完美的意境结构。宗白华曾对此解释为"非无非有，不皦不昧，这正是艺术形象的象征作用"。而这一点在后世的绘画创作中，最为典型的表现就是对空间与留白的重视，这也几乎可以被视作中西方艺术审美最大的区别。西方艺术的创作核心在于用具体而丰满的形象填充创作空间，而中国艺术家则会有意打破空间的饱和，利用刻意营造出的朦胧与空虚，造成创作密度差异，最终实现审美观感上的流动性。例如"布白""马一角"的独特创作习惯，均是这种创作方式的典型代表（图2-2-3）。这一特点不仅仅局限于书画艺术中，包括园林布局等其他艺术门类里，也能清楚地看到此观念影响下的创作理念。这也是中国书画艺术以整体气韵为主的侧面佐证。

　　以老子、庄子为代表的自然主义审美观在先秦至西汉早期的思想界占据了非常重要的地位。直至武帝，"罢黜百家，独崇儒术"官方思想体系的树立为意识形态领域带来了一场巨变，理性

▶ 图2-2-3
［南宋］牧溪《潇湘八景·远浦归帆》
纸本 水墨 现藏日本京都国立博物馆

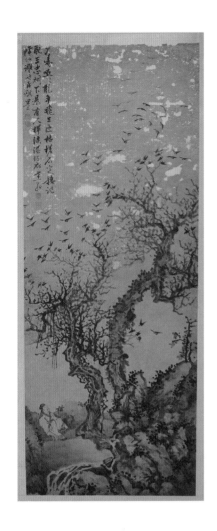

主义开始进入，大众审美观也在很大程度上开始更为偏向强调审美与道德之间的联系。即便如此，仍有以《淮南子》为首的哲学著述在道家等其他思想领域坚守，甚至进一步发扬。也正是因为这样，在之后汉王朝统治崩溃，作为政治方向指引的儒家理论随之受到质疑暂时走向衰落时，以道家理论为基础，同时融合了名家、法家等多家观点的玄学才有了诞生的背景与思想底蕴。

在这些成书于汉朝儒家独大局面下的著述中，也提出了一些甚为重要且与书画修复关系密切的美学理论。例如《淮南子》中提出了美的绝对性与相对性，一方面承认本质上美的存在；另一方面认为，美的外在表现形式可以有很多种，所谓"佳人不同体，美人不同面"，而且还会受到观者主观审美过程的影响。同样的作品，美的表现及认知渠道并非唯一，不同的心理情感，不同的欣赏水平与艺术品位，都会影响最终的接受效果。根据这一理论，我们可以认为，一件艺术作品，其诞生之初并非意味着创作的终结，观者的欣赏与品读过程同样可以被视为对作品的再认识、再创作。既然如此，对艺术作品进行装裱与修复时，就要求修复师拥有一定的审美品位与艺术素养。在修复前，首先要对作品进行恰当的解读，这样才能够在最大程度上理解作者的创作意图，并恢复作品中蕴含的艺术气韵。同时，修复过程也是在原基础上的调整，甚至是重新认知的过程。现在时间节点上所有的修复操作在作品上留下的痕迹，都将在未来作为作品的一部分，呈现给之后的观者欣赏品味。

书画的装裱与修复在操作理念上有很多相似之处，但亦有所不同。其相似之处在于，二者都是建立在对原作品准确解读与再认识基础上的操作，最终目的也都是为了最大限度地发掘出作品的艺术生命。然而在具体的实现途径上，装裱与修复又不尽相同。后者是以恢复作品原有艺术气韵来唤醒深藏的灵魂；而前者则是

在对原作品充分解读与认知的基础上，通过合适的色调、图纹、材料质地与装裱形制等进行恰当的辅衬与补充，并最终实现对原作品精神意境的延展与丰富（图2-2-4）。

于是，这就更进一步要求装裱与修复师在操作的过程中，不能只关注作品的纸张笔墨，仅以保存并恢复材料原本形貌作为唯一目标，而应当更多地关注对作品整体气韵的重新充盈与内在艺术生命的延展。《淮南子》中另外提出的，不应只追求艺术作品的外形和细节，其内在精神的展现更为重要的理论观点，"放意相物，写神愈舞"同样印证了上述说法。这也是对道家"道""气"理论的深入延展，为"气韵生动"概念的最终提出奠定了理论基础，同时也为诸如"以形写神""迁想妙得""应目会心""以形写形""以色貌色"等绘画理论的提出做好充分的思想准备。

正是因为有了以上从先秦到魏晋时期哲学与美学理论的一代代持续发展完善，当儒家学说伴随着汉朝的灭亡而式微后，艺术创作与理论才能成功借魏晋南北朝时期的又一次思想解放和哲学思潮的兴起之机大规模觉醒，并最终催生了《历代名画记》中书画装裱与修复理论的萌芽。

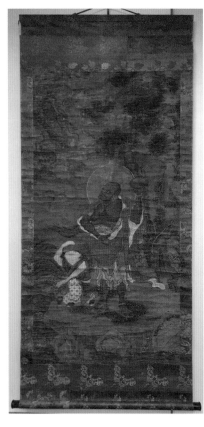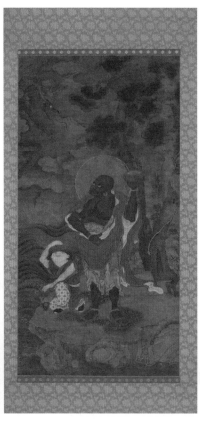

◀ 图2-2-4
［元］佚名《宾头卢颇罗堕尊者像》
修复装裱前（左）后（右）
绢本 设色 现藏日本汉和堂

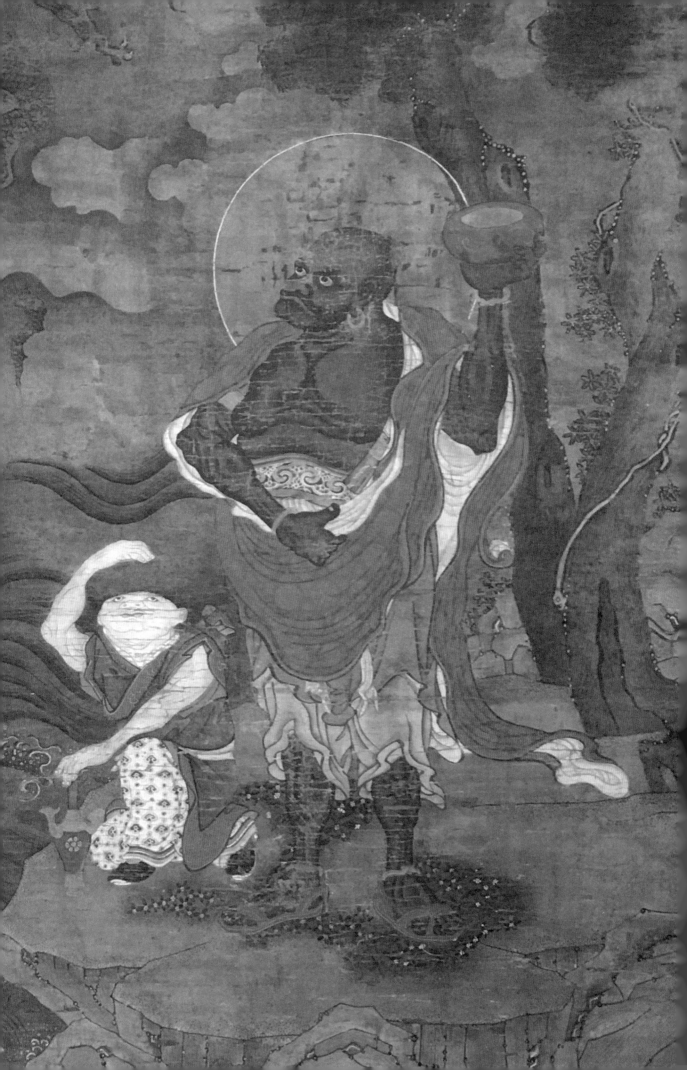

第三节　中国书画装裱与修复理论的发展沿革

从东汉末年到魏晋南北朝时期，中国思想界迎来了一次里程碑式的飞跃，李泽厚在《美的历程》一书中将此次思想动荡形象地概括为"人的觉醒"。在这段时间里，书画艺术空前发展，名家名作层出不穷，著书立说盛行一时，同时官府及民间收藏蔚然成风，数量空前。形成如此大规模的发展的背后，不能不说有着其特定的时代必然性。

汉朝统治的瓦解，宣告了两汉经学一家独大的局面正式终结。解除了长期的思想束缚后，文化思想领域再次迎来了百花齐放式的自由发展，之前颇受打压的玄学重新复兴。与此同时，汉王朝统治下的稳定时期结束，社会经济再度动乱，政局混乱且黑暗，有识之士难觅出路。文人士大夫因此多选择避世退居，明哲保身，推崇清谈，少论国事。而从另一方面来看，也正是为了释放政治上的痛苦与压抑，间接推动了精神上的自由与解放，理性思辨精神就是在这样的时代背景下萌芽并逐步发展成熟的。

魏晋时期，门阀士族统治政坛，重家世，讲血缘，定九品中正制为取材标准，将考察重点从对人才外在行为规范的审查转移至对内在才情气质的评估。为了迎合统治者的观点，适应当时的政治制度，也为了自己博取更好的晋升机会与士林声望，越来越多的世家贵族子弟开始更多地着眼于自身精神气度与内在风骨的塑造。且魏晋时期的文人士大夫多出身门阀士族，社会地位与政

治特权世代沿袭，继承而来的家族庄园又为其实现了经济上的支撑和保障。在这一前提下，士子们自然有了更多的理由与余裕完善内心，扩展眼界，追寻看似缥缈无踪远离实际，实则却更加符合玄学要旨与心理诉求的艺术与美学。这种心态直接促进了魏晋时期艺术史与美学史上的巨大进步，书画创作也从此前的匠人之术正式成为文人士大夫的风雅之好，备受追捧（图2-3-1）。

也是在这段时间内，与书画相关的理论体系开始初见雏形。其中最为重要的突破，莫过于以顾恺之的《论画》和谢赫的《古画品录》为代表的绘画理论被首度正式提出。

对于魏晋时期艺术史上的蓬勃发展，宗白华甚至在《美学散步》一书中将其描述为"使我们联想到西欧十六世纪的'文艺复兴'"。其对于后世艺术风格的影响可见一斑。然而宗白华同时也强调，魏晋南北朝与文艺复兴时期的艺术觉醒倾向有着显著不同，后者表现为"秾郁的、华贵的、壮硕的"，而前者则是"简约玄澹、超然绝俗的哲学的美"。这种不同也为后来中西方美学观念差异性的形成奠定了基础。从文人阶层正式大规模参与艺术创作这一点来看，中国魏晋时期的艺术自觉性的诞生与西方文艺复兴确实具有颇多相似之处。

书画创作参与者社会地位的提升也大大提高了书画作品的质量

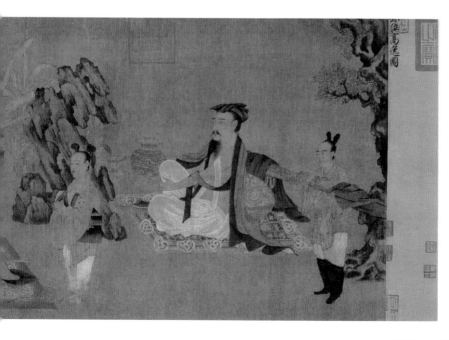

◀ 图2-3-1
[唐] 孙位《高逸图》（局部）
绢本 设色 现藏上海博物馆

［唐摹本］顾恺之《女史箴图》
绢本 设色 现藏大英博物馆

和受重视程度，间接提高了书画装裱技术以及社会认知度。现今有
据可查最早的装裱实物即为敦煌出土的南北朝时期经卷。唐代张彦
远在《历代名画记》中所提到的"自晋代已前，装背不佳"一语，
也从侧面说明了魏晋时期正是书画装裱与修复行业的重要转折点。

据《法书要录》中载，在刘宋明帝（465—472年）命虞和、
巢尚之等人整理的图书中，有"二王缣素书珊瑚轴二帙二十四卷，
纸书金轴二帙二十四卷，又纸书玳瑁轴五帙五十卷，……又扇书
二卷，又纸书飞白、章草二帙十五卷并旃檀轴，又纸书戏字一帙
十二卷"，计百余卷之多，另外还有被列为二品的书卷六百四十余
卷。以上被列出的七百余卷手卷中，不单是书卷，还包括了绘卷，
也许现在藏于大英博物馆的晋朝顾恺之的《女史箴图》就是其中
之一（图2-3-2）。

当时书画风气之盛，据此可见一斑。此外，在虞和等人主持的
书画大整理中，一个很重要的措施就是对手卷的形式进行了改革和
创新。"又旧以封书纸次相随，草、正混糅，善恶一贯。今各随其
品，不从本封条目纸行。""凡书虽同在一卷，要有优劣。今此一卷
之中，以好者在首，下者次之，中者最后。所以然者，人之看书，
必锐于开卷，懈怠于将半，既而略进，次遇中品，赏悦留连，不觉
终卷。"其大致内容可理解为：打破了原来手卷按文章内容为序的

方法，而采用书体及书法的类别来重新编排组合成卷。另外，为了解决手卷直径的粗细不一问题，规定"以二丈为度"。按当时纸张的长度（二尺，约49cm）来计算的话，相当于十张纸连接成的长度，所谓"十纸为一卷"。同时对于字迹已遭损坏的作品，"补接败字，体势不失，墨色更明"。由此可见，当时在保持古书画原初面貌的前提之下，相关的修复工作已经开始展开，这也是有史料可查的中国历史上对书画作品最早的修复记录。这就意味着，书画艺术的蓬勃发展已经促使人们的目光从单纯的对文章内容的品评转向了对书法艺术自身的美学欣赏。同时在装裱形式上所做出的专门规定，以及对损坏作品的修复操作，均说明书画的装裱与修复行业，也伴随着书画艺术审美的提升开始逐渐受到重视。

魏晋南北朝300余年的持续动乱结束于隋朝的天下一统。虽经历了政局巨变，对古书画的收集整理与保存制度却仍旧得以延续下来，甚至进一步加强扩大，明确确立了官裱制度。《隋书·经籍志》中有载："炀帝即位，秘阁之书限写五十副本，分为三品：上品红琉璃轴、中品绀琉璃轴、下品漆轴。"其中琉璃轴指用陶或瓷涂釉后烧制而成的轴头，漆轴则是指木制的轴头上涂漆而成的轴头（图2-3-3）。

及至唐，社会发展已经稳定，百姓生活安定繁荣，各项政治经济政策稳步推行。在良好的客观环境下，科学与手工业也得到了充裕的发展空间，造纸技术与丝织技术大大提高，徽州宣纸及其他多种加工纸陆续出现。材料产业的进步与成熟为书画的创作与装裱提供了更多的可能性与发展方向，使得唐代的书画装裱业又一次得到了长足进步。而唐朝统治阶级对书画艺术的推崇更是促进了官方书画装裱与收集规模的进一步扩大。张彦远的《历代名画记》对此做出了较为详细的记载："国朝太宗皇帝使典仪王行

▼ 图2-3-3
日本东大寺正仓院藏轴头

真等装褫。起居郎褚遂良、校书郎王知敬等监领。凡图书本是首尾完全著名之物，不在辄议割截改移之限。若要错综次第，或三纸五纸、三扇五扇，又上中下等相揉杂。本亡诠次者，必宜与好处为首、下者次之、中者最后。何以然，凡人观画必锐于开卷，懈怠将半，次遇中品，不觉留连，以至终卷。此虞和论装书画之例，于理甚畅……故贞观开元中，内府图书一例用白檀身、紫檀首，紫罗褾织成带，以为官画之褾。"

值得注意的是，描述中特别提到了对首尾完整的古代图书手卷，不再重新排次，以保持其完整性，说明此时的官方书画收藏，已经有了初步的保护意识。为了推动书画装裱行业的发展，唐朝甚至设立了专门的装裱机构，并赐宫廷装裱师以官爵。这发生在惯常以官职爵位为重的李氏门阀统治下的唐朝时期，无疑是朝廷官方对装裱师社会地位的一种重要肯定。之所以会产生如此重大的改变，很可能是因为自隋唐以来，新兴的世俗地主阶级取代了南北朝时期士族门阀的统治地位，上层统治阶级的身份变更，引发了社会各阶级的重新排位，这也间接影响了平民手工艺者社会地位的提升。

另外，隋唐时期，书画收藏家与鉴赏家还对书画装裱的各种形式、名称及制作材料都进行了详细的规定。《法书要录》中记载"纸书金轴"（图2-3-4）为当时比较流行和常见的装裱形式。明朝杨慎在《升庵集》中提及，《书史》有载隋唐时期手卷各部位的名称及制作材料。其中论及天杆的材料、天头、贴签及双隔水的记载，应当是目前装裱史中有关装裱相对完整的最早记录："隋唐藏书皆金题玉躞，锦贉绣褫。金题押头也，玉躞轴心也。贉卷首贴绫又谓之玉池、又谓之贉。有毯路锦贉、有楼台锦贉、有樗蒲锦贉。有引首二色者曰双引首，褾外加竹界曰打撅，其复首曰褾褫。法

▼ 图2-3-4
［五代］《大般若经卷第二百四十五》
纸本 金轴 现藏日本汉和堂

① [明]陶宗仪.南村辍耕录[M].北京：中华书局，1959.

帖谱系大观帖用皂鸾鹊锦褾褫是也。卷之表签曰检又曰排，汉书武纪金泥玉检，注检一曰燕尾，今世书贴签。后汉公孙瓒传皂囊施检，注今俗谓之排。此皆藏书画，职装潢所当知也。"元末明初人陶宗仪的《南村辍耕录》中对于唐朝装裱的材料同样进行了较为详细的描述："唐贞观开元间，人主崇尚文雅，其书画皆用紫龙凤绸绫为表，绿文纹绫为里，紫檀云花杵头轴，白檀通身柿心轴。此外，又有青、赤琉璃二等轴，牙签锦带。"①

唐代书画装裱与修复领域最为重要的突破，莫过于张彦远《历代名画记》一书的成稿。《历代名画记》以前，画论"率皆浅薄漏略，不越数纸"，仅谢赫《古画品录》与姚最《续画品录》可堪一提。其中谢赫所提出的"六法"一说，由张彦远在《历代名画记》中继承并发扬：在"气韵生动"的基础上，提出艺术创作要有"生气"，仅仅是临摹写实，局限于"传模移写"是远远不够的，"有生动之可状，须神韵而后全。……至于传模移写，乃画家末事"。不止于此，书中甚至更进一步提出，对细节的过度强调会有过犹不及之感："夫画物特忌形貌采章，历历具足，甚谨甚细，而外露巧密，所以不患不了，而患了了。"这一论点在中国画论史上，尚属首次提出。若据此观点所言，对于书画创作而言，最重要的不是客观形象的记录与仿塑，比之更应得到关注的，是书画家在艺术创作的过程中赋予作品的独特艺术精神与艺术生命，这才是书画作品最不可或缺的艺术价值所在。这也奠定了后世中国文人画的创作理论基础。书画装裱与修复，自诞生以来即是为了恢复或辅衬书画作品中所蕴含的艺术之美而存在的。因此，其理论体系的创立与发展，势必会在很大程度上受到当时创作美学标准的影响。既然在艺术创作过程中尚且不应放弃整体的艺术气韵而专注于对细节的过度描绘，那么在书画修复的过程中，若是只着眼于对各个细节处完美无瑕的追求，而忽视对整幅作品完整的艺术气韵的发掘与再现，则无异于舍本逐末，得不偿失。

除了在创作理论上提出的重要观点，《历代名画记》一书在具体的装裱操作方面也留下了珍贵记述。在"论装背褾轴"一章中，张彦远首次对装裱发展的历史做出了简要回顾，甚至还对实际操作的过程也进行了较为详细的记述，包括糨糊的制作方法、书画装裱过程中需要格外留意的具体细节，以及装裱完成后的科学保存方法等。这些著述也象征着书画装裱与修复行业不再是最初难登大雅之堂的匠人之术，开始有了文人士大夫的正式参与。

虽然目前尚未发现这段时期对书画修复技术的相关记述，但《图画见闻志》曾经提到"梁千牛卫将军刘彦齐，……本借贵人家图画，臧赂掌画人私出之，手自传模，其间用旧裱轴装治，还伪而留真者有之矣"。其文中所涉及的造假手段是非暂且不论，但也从侧面反映出了当时的技术已能够完美实现对旧书画作品的临摹，并重新装裱。其中所涉及的与书画修复共通的技术手段，可以在一定程度上代表着当时的修复技术。

中唐时，世俗地主阶级的统治地位已经基本得到了稳固，不再需要如初唐地位未稳时一般挣扎拼杀。受此影响，艺术审美风格也逐渐远离当初的或灵动潇洒或磅礴豪迈。另外，科举制度的成熟使得大量平民知识分子进入上层社会，其观点和看法同样冲击着固有的审美品位与思想倾向。他们一方面深受儒家文化的熏陶影响，心怀家国、雄心未泯；另一方面，亲眼目睹日渐混乱的朝廷与动荡初显的时局又难免让人生出时不我与的伤感与壮志难酬的愤懑。反映在艺术风格上，前者表现出明显的规范化倾向，后者则体现为创作着眼点的缩小，不再有评点江山的豪迈霸气，更多地向日常琐事与自然风光收缩（图2-3-5）。

▲ 图2-3-5
[唐] 佚名《弈棋仕女图》（局部）
绢本 设色 现藏新疆维吾尔自治区博物馆

▼ 图2-3-6
[五代] 顾闳中《韩熙载夜宴图》
绢本 设色 现藏北京故宫博物院

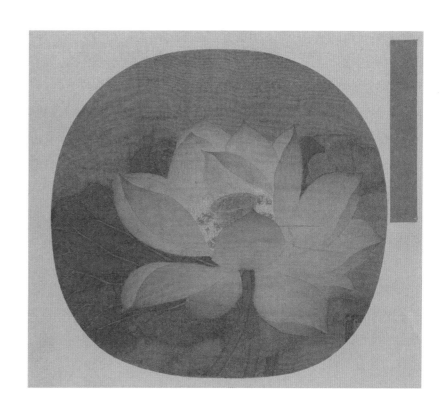

▶ 图2-3-7
[宋] 佚名《出水芙蓉图》
绢本 设色 现藏北京故宫博物院

经历了持续不断的碰撞发展，这种矛盾冲突到宋朝逐渐融合统一。中晚唐时，士大夫曾沉溺于声色繁华（图2-3-6），艺术创作与鉴赏变成了他们麻痹自我、逃避现实的手段。

但是这一状态延续至宋朝，出发点已然发生了改变。稳定的社会地位营造出安逸平稳的心境，比起在建功立业上的全力进取，更多人将精力投注在对日常生活的风雅意趣的关注与追求上，这也为书画艺术的发展提供了更为适宜的社会背景。南北两宋，书画名家辈出，佳作频现。书画创作的繁荣必然会推动装裱与修复行业的进步。与文艺复兴时期相似，艺术家的创作热情促使他们更多地参与到这一与艺术创作息息相关的领域中来。据史书记载，包括米芾在内的很多书画名家都曾经亲自参与其中。这不仅积极推动了整个行业的发展与进步，更为重要的是，使得很多珍贵的历史信息与技术细节得以相对系统地著书成文，以文献资料的形式保存下来，留作后人参照。其中米芾的《书史》《画史》，周密的《齐东野语》等都是研究书画装裱与修复史的重要参考资料。

米芾在《画史》中曾有言："古画若得之不脱，不须背褾。若不佳，换褾一次，背一次，坏屡更矣，深可惜。盖人物精神发彩，花之秾艳、蜂蝶，只在约略浓淡之间，一经背多，或失之也。"如故宫博物院藏宋代《出水芙蓉图》（图2-3-7）便是传世宋画中保存较好，在历次修复与重裱中也未损伤其神采，层次丰富，色彩雅

致的很好范例。从这段文字可以看出，当时的书画家和修复师已经具有明确的保护意识。当时在对古书画进行修复时，已经考虑到修复操作过程对作品本身的伤害，并据此提出当尽量减少修复次数，在保存状况尚可的情况下，应以维持原状保护作品为首选。在后面的描述中亦可看出，修复师在修复过程中，相比于作品的客观形貌，更多的关注重点是作品整体的神韵风采。换言之，修复的目的在于尽量保存作品的整体艺术韵味，而非单纯的保持材料的完整。这种观点和张彦远《历代名画记》中提出的创作观点不谋而合，同时也是在中国书画修复历史上首次明确提出以作品精神为主的修复理论，正式奠定了中国修复理论体系的重要基础。

然而，对作品意境的强调并非意味着材料的选择在书画的装裱与修复过程中不够重要。与之相反，作为艺术生命的客观载体，创作与修复材料的重要地位同样不容忽视。《画史》中也曾特别对绢的性能及其在书画装裱与修复中的适用性做出了详细说明。米芾认为，绢虽然在新制成的时候质地柔软，但是放置一段时间之后，会有显著的老化现象，变硬变脆，容易损伤（图2-3-8）。而且丝绢表面明显比纸粗糙，若用绢来裱褙纸质书画，存放日久会对纸张表面造成损伤。因此，在书画修复方面，丝绢通常只在修补破损的旧绢画时使用。米芾《画史》中有"装书画不须用绢，补破处用之。绢新时似好展卷，久为背绢抵之，却于不破处破，大可惜。古书人惜其字，故行间勒作痕，其字在筒瓦中不破。今人得之，却以绢或绢背帖，所勒行一时平直，良久于字上裂，大可惜也。纸上书画不可以绢背，虽熟绢，新终硬，文缕磨书画面上成绢纹，盖取为骨，久之，纸毛是绢所磨也。用背纸书画，日月损磨，墨色在绢上。王晋卿旧亦以绢背书，初未信，久之，取柏温书看墨色，见磨在纸上，而绢纹透纸，始恨之。乃以歙薄一张盖而收之，其后不用绢也。"除此之外，米芾在书中还提到书画作品适合的保存方式与环境相关问题，认为若将作品置于匣中常年不开，会使画轴干燥断裂，反而不利于长久保存。而以檀香木做轴则可以一定程度上避免潮气，且防虫蛀。这些论述在文物保护方面具有相当重要的科学意义与参考价值。

在对古代书画的修复与重新装裱的具体操作过程方面，米芾在《书史》中又一次讲到自己修复古书画的清洗、揭背过程及注意要点。"唐人背右军帖，皆砑熟软纸如绵，乃不损古纸。又入水荡涤而晒，古纸加有性不糜，盖纸是水化之物，如重抄一过也。余每得古书，辄以好纸二张，一置书上，一置书下，自旁滤细皂

▶ 图2-3-8
　[元] 俞增《花鸟图》
　修复前（局部）
　绢本 设色 现藏日本汉和堂

角汁和水，需然浇水入纸底，于盖纸上用活手软按拂，垢腻皆随水出，内外如是，续以清水浇五七遍，纸墨不动，尘垢皆去，复去盖纸，以干好纸渗之两三张，背纸已脱，乃合于半润好纸上，揭去背纸，加糊背焉，不用绢压，四边只用纸，免折背重弸损古纸。勿倒衬贴背，古纸随隐便破，只用薄纸，与帖齐头相柱，见其古损断尤佳，不用贴补。"与《画史》中观点相类似，再次强调了修复操作的过程中对原作品保护意识的重要性。但在此基础上，米芾又另外提出了一个全新的修复理论："见其古损断尤佳。"认为仍然能够保留原作品破损痕迹的修复才是最为合适的。书中虽未曾对此进行更多的解说与阐释，但在当时的历史背景下，这一观点仍然极具创造性与前瞻性，甚至与现代自西方引进的保留原状与可区分的修复原则具有很大的共通性。

前文中曾经提到，中唐时艺术创作风格出现了向规范化发展的萌芽，这种倾向发展到宋朝，已经可以看出明显的表征。北宋

时期，宋徽宗设立画院，装裱师以待诏入朝堂，社会地位得到进一步提高。正是因为有了官方的鼎力支持和文人士大夫的积极参与，再加上科技与手工业的发展为材料的选择提供了更多可能，著名的"宣和装"装裱形式诞生，这也标志着中国书画装裱技术正式走向成熟。明代《长物志》中论述宣和挂轴装时曾说："上下天地须用皂绫，龙凤云鹤等样，……二垂带用白绫，阔一寸许。乌丝粗界画二条。玉池白绫亦用前花样。书画小者须挖嵌，用淡月白画绢，上嵌金黄绫条，阔半寸许，盖宣和裱法，用以题识，旁用沉香皮条边；大者四面用白绫，或单用皮条边亦可。"宣和裱法之精之细，寥寥数语可见一斑，将宋代士人醉心书画，同时讲求格式规范的时代特点体现得淋漓尽致。虽然如今宣和原装作品已甚少得见，但其对后世装裱的影响之大仍能从流传下来的装裱作品中得窥一二。如图2-3-9所示，宋代《人物图》中屏风上所挂的立轴，便是宣和装的一种。

南宋偏安一隅，国势渐衰，宋高宗南渡之时，宣和画院待诏均得以随之南下，画院之盛不下宣和之时。宋高宗曾大范围访收法书名画，并设权场收购北方遗失之物，因此绍兴御府的收藏亦不少于宣和时期。为了便于整理和收藏，绍兴御府在宣和装的基

图2-3-9
［宋］佚名《人物图》
绢本 设色 现藏台北故宫博物院

础上制订了一套完整的官裱制度。这种装潢形式在南宋周密所著的《齐东野语·绍兴御府书画式》中有着非常详细的记述，其中对装裱所用材料、不同尺寸、操作方法等细节均作出了甚为详细的规定，同时还在书中专门提出："应古厚纸，不许揭薄。若纸去其半，则损字精神，一如摹本矣。""应古画装褫，不许重洗，恐失人物精神，花木秾艳。亦不许裁剪过多，既失古意，又恐将来不可再背。"这是在此前米芾所提出观点之上的再一次强调，从两代书画鉴藏名家的笔记中可以看出，保持书画作品的原有精神气韵，在中国古代书画修复的过程中是尤为重要的。

南宋以后，国土沦陷，蒙古入主中原，元朝建立。很多文人士大夫为了逃避现实，醉心书画，并以作品寄托胸中抑郁愤懑之情。这种心态的骤变同时也影响了书画装裱的用料和颜色等诸多方面。从元代《秘书监志》中所记载的当时装裱用材料的尺寸及颜色可以看到，挂轴的用料单中有黄、蓝、白、黑四种颜色的绫和绢，和唐宋时相比显得素净得多，种类也大大减少。黄、蓝主要用来做天地，从白绫绢和黑绫绢的数量上可推算黑绫绢应为包首，白绫绢为隔水、惊燕。再结合《元代画塑记》中装裱用材料的相关记载可以看出，元代多以黄、蓝、碧三种素色做挂轴装裱的主体颜色，这种简洁洗练的审美倾向也为后世文人画装裱风格的形成奠定了基础。

受资本主义萌芽影响，明代商人地主、市民阶级逐渐形成。其在意识形态领域即表现为创作的落脚点和审美观都更加偏于世俗人情方向。世俗审美的发展使得人们开始对日常生活琐事日渐关注。原本多被视为手工艺范畴，文人仅偶尔凭兴趣参与的书画装裱与修复行业也正式进入了繁荣的高速发展期。京沪苏扬装裱名家辈出，甚至当时形成的许多装裱流派及方法一直传承并沿袭至今，仍名声不减。同时，相关的文字记述也较前朝完善许多。更加值得一提的是，中国书画装裱史上最为重要的文献资料——《装潢志》，即诞生于这段时期。

《装潢志》从揭洗、托补，到全色、上轴，详细记录了书画装裱与修复过程中涉及的各个技术流程，甚至还专门罗列出操作时需留意的禁忌及技术要点。此外，在详述修复操作的具体过程之前，周嘉胄预先用整整一节的内容来强调："书画付装，先须审视气色。如色暗气沉，或烟蒸尘积，须浣淋令净。然浣淋伤水，亦妨神彩，如稍明净，仍之为妙。"在尚未动手修复时，首先要对作

品"审视气色"。即书画装裱操作之前，要首先观察作品气色，据此评估是否要冲淋洗涤，去除灰尘沉积。考虑到冲洗过程势必会对作品造成一定程度的损伤，所以若非必要，应以保持原状作为首选。将这一环节的内容在所有操作步骤之前单独提出，更凸显了作者对书画作品的保护意识和其在装裱修复过程中的重要地位，以及"气色"才应当是评估一件作品的保存状况及完整程度的首要标准。这也再次印证并强调了前朝米芾与周密书中所提出的观点。不仅如此，在后文的章节内容中，又曾多次反复提及气色的问题："得资华、扁之灵，不但复还旧观，而风华气韵，益当翩翩道上矣。"（《装潢志·小托》）"古绢画必用土黄染纸托衬，则气色湛然可观，经久逾妙。"（《装潢志·染古绢托纸》）其重要程度毋庸置疑。

▼ 图2-3-10
［清］黄丹书 书法作品（局部）
修复前（上）后（下）
纸本 水墨 现藏日本汉和堂

　　《装潢志》在"补"这一节中曾提出，在对书画作品进行修复补缀时，所选取的纸或绢的材质应当与原作品保持一致。如果颜色上有所差别，可以通过染色的方法调整相配。且在修补过程中，修补用丝绢与原画心材料的经纬丝也需要一一对应，最终目的是"补处莫分"，浑然一体。只有以此为标准进行修复操作，才能避免最终修复完成的作品上出现突兀的修补痕迹，破坏整体的审美观感。同时，作者还在"全"一节中提到，全色步骤的最佳效果当属"即天水复生，亦弗能自辨。"可见明朝时，被书画鉴藏家普遍认可的修复标准，应当是力求完美，不露痕迹，甚至创作者本人亦难以分辨（图2-3-10）。

　　《装潢志》是中国书画装裱与修复行业历经数朝终发展成熟、厚积薄发的集大成者，其中不仅有对操作细节的详细介绍，所体现出的修复理论也很值得后人深入思考。除却前文中提到的"补处莫分"的修复观外，在文物保护方面也颇有见地。例如"手卷"一节中提到宋代装裱的著名手卷通常都用纸做边，流传很久也不会脱开。而明朝的手卷很多都改用丝绢，几年之后就会脱开，难以保持原状。在谈到这个问题时，作者颇为感慨："古人凡事期必永传，今人取一时之华，苟且从事，而画主及装者俱不体认，遂迷古法。"可见在作者眼中，修复工作需要考虑的不仅仅限于当下状态的完美展现，更为重要的是要保证作品的长期流传。完整的客观存在才是保证审美的先决条件。为了强调保护意识对书画作品的重要性，在介绍过装裱修复技术之后，"题后"总结一节中再度提出，装裱修复"切有二条"：其一，画心不可随意裁切，当最大限度地保留作品原始形貌；其二，藏家将作品送修时需自备绵

纸，以防裱工使用"扛连纸"，若以此装裱，则"永世不能再揭，画命绝矣"。也就是说，选择装裱修复用材料的时候，除却材料自身性质须与原作匹配之外，还应当尽量保证修复部分在未来的可去除性与可再处理性，这一看法与西方布兰迪修复理论中的"可逆性原则"有异曲同工之妙。

明朝文人画发展的繁盛促进了书画装裱与修复领域的完善与成熟。除《装潢志》外，其他文人书画家笔记中也多有此类论述。如文震亨所著《长物志》中《书画》一卷中，亦曾涉及明代书画装裱与修复行业的发展情况。虽然提及篇幅远远少于书画赏析和鉴定部分，但仍可作为对《装潢志》的侧面印证，相互结合补充，能够在一定程度上复原出当时社会上普遍认可的修复技术方法与修复理论。

《书画》卷起首即有言："况书画在宇宙，岁月既久，名人艺士不能复生，可不珍秘宝爱？一入俗子之手，动见劳辱，卷舒失所，操揉燥裂，真书画之厄也。"将对书画作品的保护观念优先置于收藏与鉴定的介绍之前，充分说明了明代的书画鉴藏家对作品的保护与传承意识之强。且《长物志·赏鉴》中有："盖古画纸绢皆脆，舒卷不得法，最易损坏，尤不可近风日，灯下不可看画，恐落煤烬，及为烛泪所污；饭后醉余，欲观卷轴，须以净水涤手；展玩之际，不可以指甲剔损。诸如此类，不可枚举。"《长物志·卷画》提到："须顾边齐，不宜局促，不可太宽，不可着力卷紧，恐急裂绢素，拭抹用软绢细细拂之，不可以手托起画轴就观，多致损裂。"仍不忘反复强调，欣赏作品时应当尽力规避一切可能对书画作品造成损伤的错误做法。此外，"装潢"一节中"又凡书画法帖，不脱落，不宜数装背，一装背，则一损精神"也沿袭了前朝鉴赏家一贯坚持的对装裱修复过程中保存作品气韵格外重视的观点。

《装潢志》之后，传统书画装裱与修复行业基本已臻成熟，改良及发展空间有限。因此，虽然清代周二学所著《赏延素心录》通常被后人视为与《装潢志》齐名的书画装裱与修复行业著述，"书画不装潢，既干损绢素；装潢不精好，又剥蚀古香。况复侈陈藏弄，件乖位置，俗浣心神，妙迹蒙尘，庸愈桓元寒具之厄？"但其中除却技术方面在"法不违古，制匪翻新"的前提下有所革新与突破外，从思想理论上说，其基本延续了前人的观念和看法，并未提出其他创设性新观点。

从《历代名画记》到《装潢志》，中国书画装裱与修复理论伴随着艺术理论的成长逐渐发展成熟。经过前文的梳理不难发现，此前对中国书画修复的固有观点很多都有待商榷。首先，中国书画装裱与修复并非单纯的技术，也不是未能形成自己的修复理论，只是缺乏系统严谨的沿袭脉络，大多散见于各家笔记记述中；其次，中国书画修复最为关注的，不是普遍认为的在细节上的精益求精，恰好相反，收藏家和修复师更为重视的、反复强调的，是作品整体的艺术气韵，甚至曾明确表示为了保持作品艺术表现上的和谐生动，不可对某个局部细节过于强调，以防过于突兀而干扰审美观感；最后，对艺术品的科学保护概念并非近代方才由西方引入中国，在中国传统的书画修复著述中，从来不乏对保护观念和保护方法的论述及强调。事实上，经历了千年传承，中国书画界已经形成了属于自己原生的保护修复理论。这些修复理论根植于中国文化，由书画创作者、收藏者、修复者共同参与提出，才可以被称作真正适合中国书画修复的理论体系。所以，若要探寻属于中国文化的、专门适用于中国书画的保护修复理论，还应当从这些古代文献著述中寻求理论根基。

在中国古代文献记载中，关于书画修复的内容早期只是在文人论及创作与鉴赏的间隙才略有只言片语提及。虽然在明朝之后，形成了较为丰富完整的记录，但也多局限于技术方面，修复理论上始终未能形成清晰严谨的脉络体系或是明确的指导理论。另外，明清之后，中国传统观念下的书画装裱与修复行业发展陷入瓶颈，再未有较大突破。因此，若要建立真正适合中国国情，并对实际操作具有切实指导意义的修复理论体系，除了系统地梳理并继承中国古代文物修复思想理论之外，还需在此基础上参考借鉴并合理引入发展更为连贯、成熟的西方修复理论体系与科学方法。

作为如今业内普遍奉行的理论标准，"修旧如旧"的概念自梁思成提出之日起，一直被视为书画修复的基本原则。然而落实到实际修复操作中时，却难免存在诸多无法规避的潜在问题，例如其中"旧"的时间定义模糊不清，修复的复原程度也因此难以界定等。因此，寻找真正适合中国书画艺术，同时可以有效指导实际操作的书画修复理论是促进书画装裱与修复行业进一步发展的当务之急。

书画装裱与修复行业伴随着中国书画创作艺术诞生并发展，同样拥有着丰富的积淀和系统的传承。虽然因其长期被定位为手

工艺，难有从业者文字记录传世，但从相关史书记述中亦可以间接窥得一二。且自明代起，越来越多的文人书画家亲自参与作品的修复与装裱工作，文字记述日渐详实丰富，更催生了中国书画装裱史上最为重要的专著《装潢志》的诞生。在这些珍贵的文献资料中，虽然未能形成完整清晰的书画修复理论体系，但很多重要的观点和规范已然成型。以此为基础进行总结梳理，再辅以现代科学保护的有关理论，不难找到真正能够满足中国书画艺术需求的装裱与修复新理论。

第三章
西方修复理论的发展与模式

引言

在第二章中，我们从浩如烟海的历史文献中探寻并梳理出了中国古代文物修复，特别是书画修复的理论观点，证实了中国确有属于自己数百年沿承下来的书画修复理论。然而不能忽略的是，中国传统的书画修复理论仍有疏漏存在：其一，传统理论多以散点式观念或看法提出，并未形成具有严谨逻辑性和规律性的理论体系；其二，如前文所述，在《装潢志》和《赏延素心录》之后，中国修复理论乏有突破，即使后有梁思成提出"修旧如旧"的观点，其对象也是以建筑为主，而非书画。因此，就书画修复理论而言，近现代发展断层，在这段时间里最为重要的科学技术领域的发展并未能引入其中。

为了弥补这些缺憾，我们不妨以近现代文物修复理论发展最为快速成熟的西方修复理论作为参考，取长补短，合理借鉴其中的先进观念，尤其是科学技术对文物修复的重要作用。而西方的文物保护与修复理论，同样经历了漫长的发展过程，从最初的保护意识觉醒，到不同修复观念间的争论辩驳，再到最终被视为标准操作规范的布兰迪《修复理论》一书的诞生。西方的文物保护与修复理论逐步成熟所经历的是与中国迥然不同的发展过程，那么在西方的文化历史背景下酝酿而生的文物修复理论，与中国又有哪些差异？在引入中国文物修复，特别是书画修复的操作中来时，当如何取舍？我们又能否在属于自己的文物保护修复理论传统基础上，兼容并包，取长补短，探寻出一条真正适用中国文物修复的理论体系？

第一节　西方修复理论的发展阶段

西方的文物保护与修复原则自提出之日起，经历了漫长的发展和自我完善过程。由于修复与艺术的紧密关联，该理论的发展过程也与西方美学的发展息息相关，大概可以将其分为以下几个阶段。

一、古希腊古罗马时期

公元前6世纪左右，以亚里士多德的《诗学》为标志，美学作为独立学科在古希腊出现，并在公元前4—5世纪学者云集的时代达到了极盛。古希腊作为奴隶社会，两极分化情况严重，其传世的文化主要为奴隶主文化。因为有着奴隶的劳动，奴隶主有可能完全脱离了生产活动，可以专门从事精神劳动，拥有了充分的文化自由。希腊艺术和美学的繁荣拥有足够多的实践基础，这也为美学理论的发展奠定了基石，不仅诞生了大量优秀的后世难以超越的杰出艺术作品，更促进了文艺时代向哲学时代的转变。但是，作为艺术沃土的古希腊在艺术品的修复方面却乏有作为。在希腊和腓尼基、波斯等民族之间持续不断的战争中，艺术品掠夺现象时有发生。对待战争获得的战利品，艺术家最多会对脱落的金箔重新施以金层，不会再做更多的修复处理。究其原因，很可能是由于当时正值神性向理性的转化时期，"创造"一词刚刚从完全的神之领域脱离出来，但也只有诗人和艺术家的角色才会被赋予神性，进入一种迷狂状态进行艺术创作。换言之，艺术作品的形成是需要满足特定的精神要求的。所以即便是受到损坏，后期的修复也是轻易不被允许的。

古希腊时期提出的美学观点主要分为五个派别，其中的两个流派对后世西方美学与修复学的发展影响深远。其一是以毕达哥拉斯为首的和谐派，提出"数"为宇宙基本元素，开启了后来的客观唯心主义和美学形式主义，同时也对文艺复兴时期专注于形式技巧的艺术家带来较大的影响；另外还有以人本主义原则为基础的模仿派，这一观点在柏拉图的理论中已经存在早期萌芽，后来又经由亚里士多德进一步扩大了影响。柏拉图认为，艺术家的创作就是对"理式"的模仿，是在迷狂状态下对先验内容的转述，而这种"迷狂"的状态，也正是"灵感"的征候。在亚里士多德理论中所提出来的"艺术"一词，仍然得以保留其原初的指代意义，即涵盖了职业性技术在内的一切制作。而对于我们如今理解

① 亚里士多德.诗学[M].罗念生，译.北京：人民文学出版社，2002.

的"艺术"的概念，他将其特别定义为"模仿（mimesis）"或"模仿的艺术"。此外，亚里士多德还在柏拉图的基础上修正了他对现实社会真实性的否定，也即肯定了模仿艺术的真实性。他对"模仿"概念的理解更为深刻，已经认识到"模仿"不是简单的被动抄袭，更需要艺术家发挥自己的主观创造性和主观能动性，来揭示创作的本质。从这一方面来看，这种做法显然已经具有了相当的现实主义意义。而按照当时的美学观点，艺术家的"模仿"，应当是超越现实的局限，直接反应神的目的的模仿。所以，画家"所画的人物应比原来的人更美"①。这一理论在后世的风格式修复中也能看到隐约的影子。

在古希腊时期，古希腊人把艺术称作"tekhne"，这个希腊词有"技术"和"技艺"的含义，它的定义与如今差别较大。当时凡是需要利用专门知识和技能实现的工作，都被称作"艺术"。这一范畴不仅包括诗歌、音乐、绘画、雕刻等被普遍认知的概念和行业，还包括了手工业、农业、医药、骑射甚至烹调等。因此，在那段时期里，"艺术家"的定义与中国古代的"工匠"概念颇为相似，社会地位与认可度同样不高，也一样受贵族阶级鄙视。

公元前4世纪，古希腊危机爆发，国家政治中心由雅典向北转移至马其顿。国王亚历山大开创了横跨欧亚非三大洲的庞大帝国，但在他去世后又很快分崩离析，政治中心不得已再次自希腊转向罗马。亚历山大里亚文化的产生，同时也标志着西方文化开始向低潮期下行。此时的学者们多为书斋型，相比于提出独创性理论，更多的仍专注于对传统希腊文化的继承。在随后的罗马时期，文化思想界同样表现出了对古希腊文化的极度推崇，从对希腊人的艺术模仿自然扩展为"模仿古人"。社会政治与经济上，罗马时期的生产力与生产关系的矛盾日益尖锐，难以调和，统治阶级为了维持发展已经耗尽心力，再无余裕关注艺术哲学的发展，这也是促使古典主义在罗马形成的重要原因。因此，罗马的文物修复状况相较于古希腊鲜有进展，仍然保持在几乎不予修复的最初阶段。

但是，值得一提的是，虽然实践方面少有建树，但学术界已经出现了不同的论调。例如琉善在《演悲剧的宙斯》中率先提出了想象和创造不仅存在于艺术的创造者身上，同时也存在于艺术的鉴赏者身上。这一突破性美学观点的提出，不仅明确强调了艺

术创作中审美主体的能动作用，也为后来艺术的二次创作理论的完善奠定了基础。

二、中世纪时期

在混乱而动荡的中世纪千年左右的漫长时光里，欧洲的文艺和美学思想基本处于停滞状态。基督教垄断了政治思想与文化教育，重申了柏拉图文艺虚构理论，借反对一切非真理的虚伪来反对文艺。同时还坚持认为，艺术欣赏是一种感官的追求，本就属于一种罪孽。因此，在基督教的鼎盛时期，欧洲艺术长时间驻足不前，甚至备受镇压。4世纪，希阿多什大帝就曾经在罗马帝国东部发动大规模镇压"邪教"的运动，境内所有希腊罗马的建筑雕刻等文物几乎被全部损毁。

尽管如此，中世纪的民间仍然存在着在基督教文化镇压下的强力反抗，这些反抗活动大多表现在建筑方面。但由于参与建筑的工匠属于普通平民阶层，在宗教的隔离之下很难有机会接受教育，因此虽然有着众多精彩的艺术创作，却难以在理论方面取得与之相匹配的发展和进步。

中世纪后期，神权与政权的冲突愈发尖锐，民众的市民意识逐渐增强，自由精神自数百年的压抑中挣脱，创造欲和表现欲前所未有的强烈。激进的群众在沸腾的创作冲动下，覆盖甚至损毁了大量古代珍贵的绘画作品，令其再难重现于世。

三、文艺复兴时期

文艺复兴极盛于16世纪，但是自十三四世纪起，就已开始在意大利出现萌芽。11世纪的十字军东征打开了东西方交流的通道。这在社会经济方面为欧洲向近代资本主义社会的过渡奠定了基础；而在精神文化方面，欧洲封闭的宗教垄断状态被打破，东方文化，特别是伊斯兰和拜占庭文化以及中国文化进入并影响了欧洲。文艺复兴时期早期的美学理论，虽然还很难做到完全摆脱宗教意识的影响，但已经开始尝试将诗学与神学置于同一水平之上讨论。而后期伴随着工商业的发展和新兴资产阶级地位的稳固，以及自然科学理论的逐步完善，神学的权威性日渐降低，美学在压抑了千年之后终于得以重新崛起。

新古典主义诞生于意大利。《诗学》等古希腊系列著作的翻译和研究影响了当时人文主义思想家的思考方向。正是出于对古希腊文化的兴趣甚或推崇，初步的文物修复实例终于开始出现，例如著名雕塑《拉奥孔》（The Laocoon and his Sons）就是当时的修复师根据自己的想象和推测，将原本的残像补全至我们今天所见的样子（图3-1-1）。同时，以莱昂·巴蒂斯塔·阿尔伯蒂（Leon Battista Alberti，1404—1472年）为代表的艺术家、修复家提出了新的看法，在对传世建筑修复过程中，首要应当被关注的是材料结构与建筑整体的和谐。这一观念也可以被视作是古希腊和谐派和模仿派美学思想的延续。他还曾与贝尔纳多·罗塞利诺（Bernardo Rossellino，1409—1464年）等人合作，主持了罗马数个教堂的修复工程。从他们的修复效果中也能看到被刻意保留下来的历史元素的痕迹。不难看出，这段时期的修复理论与实践，在很大程度上带有向古希腊艺术致敬的意味。同时在阿尔伯蒂的《论雕刻》中也曾写到，雕刻艺术真正重要的并不是作品与真实对象的相似程度，而是应当在满足像"人"的基本基础上更多地追求人物的神韵。由此可见，当时的艺术界所提倡的，是

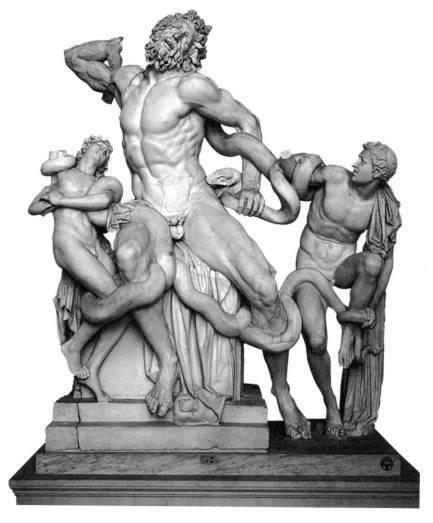

▶ 图3-1-1
约公元前1世纪《拉奥孔群像》
大理石雕塑 现藏梵蒂冈美术馆

"模仿自然"基础上的理想化艺术模式。

在新古典主义盛行的同时，也有以皮柯为代表的新派学者提出"我们比古人伟大"的论调，挑起了艺术创作领域的"古今之争"，这场论辩在17世纪的法国达到了巅峰。虽然在当时的文物修复领域尚未出现明显的反应，但仍然潜在动摇了以尽可能复原模仿为目标的古典主义修复的绝对地位，为启蒙运动时期有辨识性的修复奠定了理论基础。

欧洲科学技术的大幅度跃进推动了艺术家在创作方法上的改进与创新，以及技巧类从业者社会地位的显著提高。这种进步对文物修复学科日后的发展至关重要。这也是为什么中国魏晋时期拥有相似的文人觉醒契机，却最终走向了不同的发展路线的重要原因之一。包括阿尔伯蒂、达·芬奇在内的很多艺术家同时也具备杰出的科学素养和科学觉悟，他们不断通过实践践行、检验并修正理论，同时从中寻找艺术的科学技巧，而由此表现出的美，也得以被当时的美学界广泛认可。但过度流于技巧的创作方法虽然成功降低了创作风险，也会更容易落入形式主义的窠臼。观察当时艺术家们的创作作品不难发现，很多人都在按照严格的比例进行绘画创作。这一风气的形成不仅受当时自然科学蓬勃发展的影响，从中也依稀可以看出古希腊毕达哥拉斯学派的痕迹。而正是由于理论与实践在艺术家身上的统一，才使得文物修复领域成功突破了原本实际操作与理论发展相割裂的不平衡状态，进入相辅相成的和谐发展期，同时也催生了修复理论第一个发展高峰。

然而不可忽略的是，在文艺复兴时期宗教与反宗教运动的汹涌浪潮中，很多文物受到了波及，造成了不可弥补的损伤。但是在精神文化领域，这种冲突却催生了诸多不同的修复理论，激烈的冲突与变革实质上不止建立了古典美学与近代美学的桥梁，同时大大推进了文物修复的理论发展。

四、启蒙运动时期

历经了低潮之后的17世纪的法国已经被建设成为欧洲最强大的君主专制国家。欧洲经济中心的转移带动了文化中心的转移，在法国的引领下，先后发起了17世纪的新古典主义运动和18世纪的启蒙运动。

作为新古典主义代表的法兰西学院，最初是由文艺沙龙发展而来的，精选当时文艺界最杰出的40位名家对文化问题进行讨论以及表决，达成的最终决议具有法律效力并要求强制遵守。这种强制性政策的制定，决定了法国文艺界处理问题言行上的高度一致性，也导致了严重的创作同一化、规范化现象，这一弊端在文物修复领域同样难以避免。因此，缺乏个性与观点的相同的修复方式与修复风格成为当时艺术品修复的典型特色。这种现象延续了很长时间，直至19世纪才被风格式修复真正从根本上替代。

同样是在17世纪，英国作为未来第一次工业革命的发生地，雄厚的自然科学基础之上培育出的却是截然不同于法国的经验主义，否认先天理性，坚持从感性经验中总结真理。从某种程度上看，英国的经验主义可以被视为新古典主义进入英国后，英国资产阶级带有独特民族风格的反馈，并在此之上诞生了浪漫主义的萌芽。英国经验主义美学是法国和德国启蒙运动的基石，正是因为当时经验主义和理性主义的冲突，才催生了康德和黑格尔等人对平衡点的讨论。这种冲突反应在文物修复领域，即促进了修复家对恢复文物原始形貌和修复者再创造之间的均衡统一性的努力追求。

英国的经验主义虽然过于极端反理性，但对后来的启蒙运动却起到了不可忽视的引导作用。文艺复兴之后，由于阶级力量的不平衡，法国并没有进入预想中的理想发展状态。封建贵族与天主教会的联合、资产阶级上层群体的依附，均使新诞生的新古典主义在事实上仍服务于封建统治阶级。法国启蒙运动从思想上来说，是文艺复兴精神的延伸和发展，为法国大革命作了思想铺垫。因此，启蒙运动的目的，仍然致力于宣扬理性主义和自然科学技术，打击摧毁天主教统治下的腐朽迷信思想。

在当时的文物修复领域，同样可以看到这种变化，宗教神秘感在一定程度被剥离，对宗教艺术品的修复不再追寻完美的修复方式。1672年，卡罗·马拉塔（Carlo Maratta，1625—1713年）在洛伦多（Loreto）修复安尼巴莱·卡拉齐（Annibale Carracci）等人的画作时，首次提出并推行了可区分性和可逆性修复原则，并被收录于狄德罗著名的《百科全书》（Encyclopédie；Encyclopédie, oudictionnaireraisonné des sciences, des arts et des métiers）中。但是这种宗教敬畏感的减弱所带来的并不都是好的结果，很多时候为了迎合展览的需要，

人们对于艺术品尺寸边框等做出调整时，也少了很多顾虑而更加肆无忌惮，并导致很多作品被切割与损坏。

同时，启蒙运动大幅度推动了科学技术的发展变革。进入18世纪之后，大量新技术开始被引入文物修复领域。无损剥离壁画等技术出现于意大利，针对文物修复的争端也逐渐细化至操作中的具体技术手段方面。激烈的讨论提高了对修复师个人能力和综合素质的要求，意大利米兰首先出现了针对文物修复师的官方资格认证制度。威尼斯更是在18世纪末设立了官职负责对修复师的审查。

值得一提的是，启蒙运动巨匠狄德罗曾经提到，模仿性艺术的美在于所描绘形象与实际事物的一致性，这也许在一定程度上影响了后来布兰迪对"艺术的潜在统一性"原理的提出。

五、18—19世纪

18—19世纪是欧洲哲学美学发展的黄金时期，德国先后出现了康德、歌德、席勒、黑格尔等古典美学家。自康德（Kant，1724—1804年）开始，尝试对西方哲学领域长期对立的先验理性主义和绝对经验主义进行调和，力图寻找出一种折中的方法，这也代表了当时文物修复的主体倾向，即试图从之前提出的完全复原和二次创造两种理论之间寻求妥协。黑格尔（Hegel，1770—1831年）时期，针对当时过度发展的浪漫主义以及异化的颓废主义进行了深刻抨击，反对将酷似自然以及对外在现象的单纯模仿作为艺术的标准，要求把本质的东西"提炼"出来，偶然的东西"清理"出去。至于这种观念是否也在一定程度上影响了19世纪风格式修复的形成，尚且难下定论。而之后的文物修复理论之争，究其根本，大多集中于如何在两种极端之间寻求平衡点的探讨。

第二节 《修复理论》——西方当代文物修复的教科书

经历了几个世纪的发展与积淀，20世纪60年代，意大利罗马中央修复研究所的学者、美学家切萨莱·布兰迪（Cesare Blandi）终于将西方之前的保护修复理论加以总结和整理，并结合自己的哲学、艺术知识，以及实践经验，写出了著名的《修复理论》一书，至今仍被奉为西方艺术品修复的教科书式著作。《修复理论》一书的创作，为此前只是通过实践操作摸索的修复师提供了完整而系统的理论指导，同时，布兰迪深厚的哲学与历史积淀，以及颇具前瞻性的眼光，也为欧洲文物修复领域未来的发展指明了方向。虽然东西方文物类型、传承现状与审美观念尚有不小的差异，然殊途而同归，站在哲学与美学的思考高度上，布兰迪所提出的很多观点对中国的文物修复领域同样具有很高的参考价值。

一、《修复理论》的主要观点

布兰迪《修复理论》由"修复理论"和"补充说明"两部分组成，内容包括了理论架构与操作实例两个方面。

1. 布兰迪的相关修复理念

（1）艺术品的生命是一个漫长的过程。艺术家创作完成的一瞬间，是艺术品诞生的起点而非终点，在历史的传承过程中，其艺术生命力还将继续延续。而修复过程的起点则是修复家对艺术作品的再认识完成。

（2）艺术作品的价值具有"二元性"，即同时具有艺术价值与历史价值。而艺术品的构成物质则是价值存在的载体。修复的目的是尽量延长艺术品的生命，保障艺术品向未来的传承，因此，修复操作的对象主要针对艺术品的构成物质，即作品存在的先决条件。这一特性是在艺术品诞生之初就已经被确定下来的。

（3）虽然修复工作的实际操作对象是艺术品的构成物质，然而修复过程的最终目的是对艺术作品潜在统一性的复原，即通过对物质的修复实现所承载的历史价值与艺术价值的内在统一。

（4）修复的核心意义在于"恢复"而非"创造"。因此，对于

艺术品缺失部分，只能在有根据的范围内进行补全。对于无根据的部分则不能妄加推断，否则便属于造假作伪。

2. 布兰迪修复理论的核心观点

在了解上述修复操作的基本理念前提之后，布兰迪提出了所构建修复理论的几个核心观点如下：

首先从理论层面来论述：

（1）关于修复工作的目的所在，即为维持艺术作品的保存现状，恢复艺术作品在艺术与历史方面的潜在统一性。在这一先决条件下，对构成物质的修复过程被视为实现目的的现实手段。

（2）与其他所有有生命力的物体一样，艺术作品的流传同样具有单向性与不可逆性。时间维度的发展是不可回转也不应回转的，因此，修复工作的着眼点不应试图使作品恢复到诞生的起始点，此为不可为亦不能为之，而应是针对艺术作品如今的保存状况进行适当范围内的调整与保护。

（3）艺术生命力是艺术作品的核心价值。因此，在进行修复工作时，保留或恢复艺术作品的生命力是操作的首要目的。

其次，从现实操作层面来解说：

（1）在修复工作的具体操作过程中，修复对象的内部构造与外观效果可以做分离处理。这一观点主要针对古代建筑的修复。在做建筑修复时，建筑物的内部材料可以替换，但需保持外观效果的原样不变。

（2）在进行修复工作之前，首先要对艺术作品的特质与种类进行调查。前者是为了确定其构成物质，有针对性地制订修复方案；后者则是为了对作品的艺术内涵再认识，赋予修复师正确的艺术导向。

（3）修复工作的基本原则：可区分性原则、可逆性原则、最小干预原则。

（4）在艺术品的传承过程中，鉴赏者的主观鉴赏过程就是对作品的再认识过程。对修复师而言，这一过程尤为重要，因为它决定了修复师对修复工作的定位与计划，也决定了修复过程对作品原有艺术生命的恢复与再现的程度。

（5）对作品创作之后，流传过程中附加其上的部分而言，如果不影响作品的整体美，则一律予以保留。由于《修复理论》一书主要是布兰迪基于西方艺术背景创作完成的，其思考时多以建筑类作为艺术品的代表形式，提出这一观点时也不例外。正如他在书中所举实例，随着时间的推移，对后期在主体建筑附近建造的附属建筑是否保留，以是否对主体建筑形成空间干扰作为最主要的判断标准。这一方法在西方建筑修复中被普遍推行。然而建筑只是中国文物众多门类中的一个组成部分，且与西方的空间审美观相比，中国审美更看重时间维度上的传承。因此，对艺术品附加部分的判断标准尚需针对中国实际情况予以调整，这在本书之后的章节中会有更为详细的论述。

（6）伴随着历史的流传，艺术作品会从作品逐渐退化为构成材料，然而修复工作并非将其以材料形式流传下去。艺术品的核心并非构成材料的简单叠加，而是其内在艺术生命力的诉求。因此，修复工作的最终目的是，对于尚未完全退化的作品，更好地保存其艺术生命力，即预防性保护；而对于已经退化的作品，则要恢复其潜在的统一性与艺术生命力的最终诉求。艺术品修复并不反对复原，反对的应当是无根据的创造性复原，即伪造。

（7）最后，也是最为重要的一点是，修复工作当首先以修复理论为指导，若理论观点与实际工作产生难以调和的冲突，则优先遵从实际情况进行工作。

二、《修复理论》的简要评述及其对中国文物修复的指导意义

1.《修复理论》观点的简要评述

《修复理论》作为西方艺术品修复理论的集大成者，在很好地继承和总结传统观点的基础上，又根据实际工作中遇到的情况调整修正，最终形成了相对理想而完整的理论体系。布兰迪提出的很多观点，在西方艺术品修复的发展历史上均有迹可循。例如，布兰迪提出，鉴赏者的鉴赏过程也是对艺术作品的再认识过程。

而修复师对艺术作品的再认识直接决定了之后修复工作的定位，以及修复完成后作品艺术表现力的再现程度。这一观点衍生自艺术的二次创作理论，继续向上可以一直追溯到古罗马时期，当时已经有学者提出，想象和创造的过程不仅存在于艺术的创造者身上，同时也存在于艺术的鉴赏者身上。

此外，布兰迪修复理论的核心观点——"恢复艺术作品的潜在统一性"，则是对文艺复兴时期"模仿自然"的理想化艺术模式的进一步发扬。即相比于艺术作品与真实对象之间的相似度，艺术家们更为看重的是在此基础上的神韵。这一观点曾经很大程度上撼动了修复界原本坚持的古典主义模仿求真的修复理论。

布兰迪在修复理论中引入的科学化观点，源自文艺复兴时期艺术品修复领域的里程碑式发展。文艺复兴时期，恰逢欧洲科学技术飞跃发展，包括达·芬奇在内的很多优秀艺术家同时具有极高的科学造诣。他们把自己的科学思维融入艺术品创作及艺术品修复中，突破了实际操作与理论发展之间横亘已久的壁垒，实现了修复理论的转折与突破。

而在启蒙运动时期，英国的经验主义修复开始冲击传统的宗教艺术品修复领域，以破除宗教神秘性为目标，推翻原有的完美修复方式，首次提出了可区分性与可逆性修复原则。这种改变虽然为修复界引入了看待处理问题的全新视角与方法，但略显过犹不及，很多原本以宗教仪式性为创作目的的作品在修复过程中难以保存原有的宗教尊严，更有甚者受到了很多不当处理。也许正是出于这种考量，布兰迪在构建全新的修复理论系统时，虽然坚持将可逆性原则与可区分性原则列做文物修复的基本原则，但是在实际操作实践中，却对头部缺失的宗教艺术作品圣母像做了完美补全处理。虽然这种行为似乎与其坚持的拒绝无缘由推测修复相矛盾，但是对于宗教艺术作品而言，其内在的宗教仪式性才是最为重要的艺术价值与创作意义。因此，从"恢复艺术作品的潜在统一性"这一点来看，这一做法就是很好理解的了（图3-2-1）。

除上述内容外，19世纪自法国发端的风格式修复理论同样对布兰迪思想的形成，特别是古代建筑修复部分产生了不小的影响。风格式修复中的"风格"一词，解释为"基于某种原则之上的理想图示"。这种修复方法在实际操作中表现为：忽视后世的添加与改建，在修复过程中应当从现有的建筑遗迹及历史文献中追溯

初始建造时创作者的设计意图，再严格根据当初的建筑方案用相同的建造材料恢复修建。这一观念自提出伊始便争议不断，20世纪30年代更是被国际文物保护界所弃用。在布兰迪的理论中，曾针对建筑物修复有两点专门论述：首先，建筑修复过程中，其外观表现与内部构造当区别对待，即在保留外观原貌的前提条件下，内部构成材料可以替换更改；其次，对于传承过程中后添加的附加建筑物，若不会对主体建筑形成审美干扰，则一律予以保留。在这些观点中，对风格式修复的调整与修正的痕迹显而易见。

2.《修复理论》对实际修复工作的指导意义

凝聚了无数前人的智慧，又结合了艺术品修复发展现状，并以自身的哲学、历史、艺术底蕴为依托，《修复理论》一书自布兰迪完成之日起，就对现代艺术品修复领域产生了巨大的震撼，并被视为修复操作的教科书。布兰迪自身的经历与所处岗位赋予了他特有的优势，可以将理论与实际操作很好地结合起来，给现实工作以更好的指导。

在布兰迪看来，艺术品同时具有美学和历史学价值的"二元性"，也可以定义为"物质面和图像面"。他将修复行为定义为"修复是着眼于将艺术作品传承下去，使它在物质依据上，在美学和史实双重本质上，能被认可为艺术作品的方法论环节"。詹长法对此的看法是，一件艺术品，我们必须要思考它想传达给未来什么东西。只要想到这一点，我们在实施修复这个行为之前，就会

▼ 图3-2-1
［意大利］切萨雷·布兰迪
日文版《修复理论》插图[①]

① Cesare Brandi.修复の理论[M].
池上英洋，大竹秀实，译.东京：三元社，2005.

被迫地对这件艺术品到底想表达什么意思进行再认识。通过这件艺术品的物质面和该艺术品所具有的两极性，即美学性价值、历史性价值来进行再认识。《修复理论》中提出的现代修复工作应当坚持的基本原则大概可以总结为三个方面：可逆性原则、可区分性原则与最小干预原则。

（1）可逆性原则：是指用于文物保护修复的材料需要具有可逆性。我们现在对文物的保护修复处理，都是建立于现有的科学技术水平基础之上的，以目前能做到的最大努力保证文物本体不受损伤，并延缓老化速度。但是随着科学技术的不断发展进步，必将会出现更为科学合理的保护方法或是保护材料。这就要求我们目前的处理手段，附加于文物之上的操作和材料都是可去除的，以便当技术成熟之时，可以为更合理的保护方案让出空间。

（2）可区分性原则：是指附加于文物之上的保护修复材料和原有的文物本体之间可以区分。这种区分既可以是能够通过肉眼直接观察到的，也可以是能够利用科学分析手段分辨的。差异性的存在可以保证后来的研究者不会受到保护修复材料的干扰，能够清楚分辨出原有的文物信息，获取正确的原始资料。1964年召开的国际历史古迹建筑师及技师国际会议通过了《威尼斯宪章》，该文件进一步对文物修复的范围做出了限制，要求在对文物修复时任何不可避免的添加都必须与该建筑的构成有所区别并且必须要有现代的标记。

（3）最小干预原则：是指在能够保护文物的前提下，对文物本体施加的操作越少越好。这是为了尽量减少后来的操作对文物原有信息的覆盖和修改，最大限度地保留原始资料信息，以便后人研究参考。同时，对于没有实际推测依据的缺损部分，不做补全处理，避免对作者的创作意图产生误读以致干扰其艺术表现。

但是这些规定毕竟都是理想状态下的理论描述，在实际操作的过程中，很多时候难以保证严格遵循这些理论而行，而是需要修复者根据特定的情况作出调整和妥协。正如布兰迪在理论阐述部分着重强调过的，当理论描述与实际操作产生冲突时，以实际需求为准，对理论进行适当调整与让步。

也许是受时代及文化的限制，《修复理论》一书虽然已经构建出逻辑非常完整且实用的理论体系，仍然不可避免地存在一些表

述不清的现象，容易引起读者的误解。例如，书中有关修复中清洗步骤的描述便有些不甚清晰，尚有待讨论。布兰迪在书中曾经提到，艺术品经历了时代的变迁会留下很多"历史的遗痕"，也被他称作"时代的烙印"，这一部分在修复的过程中是需要保留的。然而，在后面的章节中，他又提到了绘画作品的修复首先要清洗，这样作品的潜在艺术价值才能够被重新发掘出来。那么，在艺术品的所有附着物中，哪些是应该被清除的遮盖物，哪些又是需要保留的"时代的烙印"，这二者之间究竟该如何区分，也是修复者必然面对的一大难题。更进一步来说，且不论艺术品表面的自然沉积物，对于此前曾经经过了修复的艺术品而言，之前修理的附加物又该如何归类，是否应该去除以便恢复艺术品的"真准性"？特别是中国书画，不同于西方的大多数艺术品，中国书画在传承过程中被不断附加的痕迹更加明显，例如后人的题跋和收藏印章等，这显然不能单纯归类于后来的附加物而直接去除（图3-2-2）。而且伴随着历史流传，书画表面多会产生"古色"，古色不仅体现了岁月的变迁，还有其独特的艺术审美价值，故不能全部当做污渍去除，否则作品就会丧失其历史遗留痕迹，也就是通常所说的"古意"。

3.《修复理论》对中国文物修复的参考价值

《修复理论》一书虽然自西方艺术土壤中孕育而生，但是东西方艺术在哲学与美学等方面的共通性决定了其对中国文物修复同样具有很大程度的参考价值。

首先，艺术作品的物质基础以及所承载的历史与艺术的二元性是东西方所有艺术品的共同属性。因此，布兰迪基于此点提出的"恢复艺术作品的潜在统一性"等观点在中国文物上也同样适用。

其次，修复的科学化不只是西方，同时也是中国文物修复行业的发展趋势。因此，书中所提出的三大基本原则：可逆性原则、可区分性原则与最小干预原则也可以作为中国文物修复的指导理论。

最后，带给鉴赏者以审美体验是所有艺术品的价值所在。所以，将内在构成与外观表现区分对待，并以后者作为主要考虑因素，同时在修复过程中最大限度地恢复作品原有的艺术张力也是东西方艺术品修复的共同目标。

然而，不同的文化背景及文化发展历程决定了东西方在艺术品类型与主观审美方向上具有较大的差异。

西方艺术品，特别是早期艺术品以建筑及雕塑为主。前期修复理论，包括布兰迪所提出的很多观点均是以建筑或雕塑作为潜在操作对象来考虑的。但是在中国的艺术品中，以书画为代表的二维艺术创作占据了很大一部分，一些针对建筑修复的理论自然不能不做调整直接引入中国文物修复中来。并且，中西方哲学理念的不同导致了其衍生出来的审美观念的差异。

因此，虽然布兰迪《修复理论》中所提出的观点具有很高的参考价值，但中西方艺术品的特性和审美文化的差异注定了我们无法将诞生于西方艺术土壤中的《修复理论》原封不动地搬到中国的文化背景中，而是应当去芜存菁，取长补短，在参考经验的基础上建立起属于自己文化独有的修复理论。

▲ 图3-2-2
［明］董其昌《仿古山水图册》之一
作品保留了题跋、鉴藏印等附加物（左）去除后（右）
纸本 8开册页 现藏上海博物馆

三、中西方保护与修复理论差异比较及产生原因

纵观中国书画修复理论的发展过程不难发现，同样自悠久的文化艺术土壤中诞生，又同样拥有漫长的发展历史，中西方修复理论却经历了不同的发展道路。而关于这种差异性产生的内在原因，大致有以下几个方面：

首先，中西方修复理论诞生的背景不同。这种背景包括两个层面，其一是当时蕴养催生理论萌芽的文化哲学背景不同，其二则是率先觉醒修复技术理论化意识的学者们的学科素养也存在较大差异。

正如前文所述，中国在魏晋南北朝时期出现了画论，唐代张彦远的《历代名画记》开始正式出现关于书画装裱与修复的详细记述，并经由宋朝米芾《书史》《画史》等不断补充完善，直至明朝《装潢志》已臻成熟。在汉朝衰亡之后的这段时间里，曾经一度被儒家压制的道教及与其有很大共通性的新兴的玄学在哲学思想领域占据了主导地位。在这样的思想基础上，讲求"气韵"的艺术生命观念被艺术家们所奉行，同样也为修复师们所尊崇。而回顾西方修复理论的发展史不难发现，在文艺复兴至新古典主义时期，西方的科学技术飞速发展，创新思潮盛极一时，包括达·芬奇在内的很多艺术家都具有很高的科学素养。在这样的时代背景下，他们开始不断探索尝试将革新的技术手段应用到创作中去，这也间接推动了技术行业地位的提升，并促进了相关理论体系的萌芽。

从最初理论的提出者与奠基人来看，除了同样都是艺术家之外，还兼有不同的身份。在中国，完成这一重要突破的多是文人，他们的很多观念受当时的主流文化影响较大，因此，保持作品的整体气韵从修复理论提出伊始就不断被反复强调。而在西方，实现修复技术理论化的先驱者们则多是科学家。所以在构建理论体系的过程中，他们不可避免地会将科学领域的思维方式与基本理论代入其中。这种知识体系的差异性，也对东西方分别形成的修复理论观念造成了影响。中国文人多注重文化的发扬与传承，修复的过程是为了保证艺术作品及其中蕴含的思想和情感的继续与传递，修复操作的核心在于恢复作品的艺术张力、艺术气韵，甚至是艺术生命力。而西方的科学家与艺术家，除了注重作品的整体造型和艺术表现之外，也不乏对创作材料和技法的关注。在这样的思想基调下形成的修复理论体系，会关注造型的完整、材料

的使用，却少见有特别提出艺术作品的艺术活力问题。当然，这其中也不能不考虑艺术品的材质及种类问题。总而言之，中西方不同的审美侧重直接影响了修复理论的形成与修复技术的发展。中国书画修复格外强调作品的整体和谐统一和艺术气韵的恢复，所以在技术的传承与发展中更为倾向完美修复，及尽量避免因为修复位置与原作的不同给欣赏者带来审美上的干扰；而西方在关注材料的科学观念影响下，提出了可逆性修复原则，在文物保护领域做出了重要突破。

其次，中西方文物修复理论的传承过程不同。自魏晋时起，中国就一直以"气韵生动"作为绘画审美的最高标准，书画修复领域受其影响，也自然要将其视作修复的最佳效果。即使在传承过程中会产生不同的解说或是补充完善，也始终万变不离其宗，未曾出现太大的转折或颠覆。而西方的文物修复理论刚好相反，在发展过程中冲突不断，在一次次的争论与变革中前进，甚至曾经出现过几次理论性颠覆。这种传承过程中的差异性造成的直接结果是中国的修复师不需要在核心理论上过多争执，更多的精力被投注在实践操作而非理论架构上；而西方却为了在争论中取得优势，增强说服力，理论架构多表现出很强的逻辑性与系统性。

最后，也最为重要的是，中国和西方历史上讨论文物修复理论时涉及的文物主体不同。在中国，书画都是最为重要的文物收藏品，而且在史书上留下文物修复相关记述的也多是文人书画家们，所谈及的对象大多也是针对书画作品；但是在西方的历史上，除了绘画之外，还有很大一部分文物指的是建筑、雕塑等。这种文物主体材质的差异性对修复理论的形成造成了很大影响。

我们也许可以试着对这种差异性产生的原因略作分析，中国艺术喜欢将个体意识融化于群体意识之中，具体表现出来就是时间和历史观念很强。中国历史上的文人艺术家相较于对空间视野的开拓，更加看重的是时间历史维度的延续性和继承性。反观西方艺术，由于个体的独立意识很强，所以艺术更多地被赋予了个体之间联系整合的作用，例如《荷马史诗》。这便要求艺术本身要处在一种相对客观精准的立场上，才会经得起讨论争议，更加具有说服力。西方雕塑、建筑等艺术中对于细节和科学性的追求，在很大程度上也受到了这种艺术习惯的影响，为统一不同追求和立场的人们的意见和欣赏评价，它需要在最大程度上实现客观，

① [清] 袁枚. 诗品集解 [M]// 司空图: 续诗品注. 郭绍虞, 辑注. 北京: 人民文学出版社, 1963.

② [清] 袁枚. 诗品集解 [M]// 司空图: 续诗品注. 郭绍虞, 辑注. 北京: 人民文学出版社, 1963.

以避免争议。更进一步考虑, 布兰迪在《修复理论》中所提到的可辨识性原则, 很可能也是站在这种对客观和精度的传统执著之上, 因此无法忍受主观臆测。但对于中国艺术而言, 这种美学立场从最初就并非追求的重点。中国书画作品在历史传承过程中附加的题跋和印章有着也许不逊于作品自身的价值, 而且见证了时间轴传承的古色也有其独有的艺术和历史价值。

因此, 考虑到中国所特有的文化和审美传统, 在文物保护与修复领域直接引入西方的理论体系似乎并不很合理, 其中存在诸多不可避免的观念原理冲突。那么, 若是希望依托于中国文化传统建立起一套独属于自身的文物保护与修复理论又是否可行呢?

这并非不能尝试。如果想要建立真正适合中国文化特色的保护修复理论, 努力走出一条符合中国国情的文物保护利用之路, 首先不可忽略的就是中国美学中所独有的"意境"观念。例如在蔡邕的《九势》中所提到的"即造妙境"的论调, 以及唐代王昌龄《诗格》中所提到的"诗有三境"之说。更为直观地表述, 就是中国传统文化强调"审人之美", 其本质是为审人心人性之美。中式文化中的自然, 是被赋予了精神情感的人性化个体, 因此对于自然的崇尚和追求归根结底也是对高尚人性的推崇。这种审美观念在历史传承中被不断发展, 并应用于多种实际艺术领域, 用作标注客观现实与艺术范畴的分界线, 强调了多重艺术意象所构筑成的独立而整体的艺术世界。例如在建筑方面, 中国建筑多以整体为规划焦点, 强调疏落有致, 门窗山石等要按照整体需求设计布置; 西方建筑则以细节个体的精益求精为其要旨, 是通过部分的精美组合成整体的辉煌壮丽。在雕塑方面, 中国的雕塑多是因地制宜, 根据当地山石之势的具体走向来决定雕塑的规格和尺寸乃至具体动作, 雕塑形象同样多是作为装饰点缀而为艺术整体的一部分; 西方雕塑则通常具有很强的独立性与自主性, 很少和整体艺术之间产生强烈的附属关系, 雕塑通常四面皆为精雕细琢, 自身即可视为成熟的艺术个体 (图3-2-3)。

▼ 图3-2-3
中国 白云观 (上)
法国 巴黎圣母院 (下)

这种突出意境的观念或许是受了中国传统"天人合一"的哲学观的影响, 对心境的追求被格外突出, 试图做到"超以象外, 得其环中"①"不着一字, 尽得风流"②。也正是由于这种观念的作用, 在中国文人墨客的眼中, 对外在皮相的过度关注显然是一种本末倒置的做法, 艺术品的价值最主要表现在所蕴含的内在情

感而非流于外的视觉体会上。在这种思想的主导下，以对外在观感的绝对完美性的追求为主导，而忽视作品内在艺术诉求的修复手段显然很难让挑剔的艺术鉴赏家们为之称道。因此，中国的保护修复不适合表现为西方式的对客观和精确的追求，而应更加注重考虑修复师及观赏者的主观感受和体验。由此不难得出，所谓的可辨识性原则在中式修复中没必要被过多强调，为了保证文物的可辨识而放弃了整体的和谐统一之美是舍本逐末的行为，很容易落入过于强调科学的形式主义窠臼。

在实际操作过程中，我们也就没有必要严格按照西方的可辨识性原则区分修复，而是应该以作品的整体和谐之美作为首要标准，选择接近或是相同的修复材料，对作品修复部分的颜色也应适当进行调整。当然，这并不代表所有的作品都要修复得天衣无缝，难以区分，而是应该对不同材质及不同来源的作品区别处理。对于外观差别不会太过于影响整体审美，以及作为博物馆教育或是作为考古资料保存的文物，可以适度降低外观的完整度和统一度标准。这样既能满足学术上的可区分要求，也能节省大量人力物力。若是作为艺术品展陈或是个人收藏，在有能力实现的条件下，大可以尽力保证作品的整体完整统一。如今的科学检测技术相当发达，即使修复后的作品难以用肉眼判断出来，当必要的时候，也能轻易通过科学仪器加以区分，不会干扰到后来人的学习和研究。

从文物保护与修复学科起源到中西方美学观念的差别，多重因素的共同作用最终表现为中外文物保护原则的差异与分歧。但同时我们也应当看出，中西方的文物修复理论在迥然相异的发展过程中仍然存在一些共同点。例如中西方在建立修复理论的过程中都同时表现出了明显的文物保护意识，而且中西方文物修复的最终追求都是艺术整体美的恢复，在中国的传统表达上就是恢复作品的艺术气韵，对西方而言则是恢复作品的"潜在统一性"，这一点双方殊途而同归。这同时也证明了，在中国文化环境中所形成的独有的文物观念的基础上，引入西方包括美学因素在内的适合的修复理论，形成真正适用于中国文物的特有的保护修复理论体系是合理的，也是可行的。如今，相较于西方而言，中国的文物保护与修复学科尚且太过年轻，不够成熟，但这同时也意味着拥有充足的潜力与强大的可塑性。近年来，伴随着经济的快速发展，国力的迅速提高，民族自信心逐渐恢复，自我认同的诉求也日益增强。中国有着悠久的历史文化，也有着丰富的文物遗

存。但是中国文物与西方艺术品的固有差别、美学与艺术发展历程之间的不同注定无法消弭，学科整体完全移植的观念很难行得通。如果想要对自己的学科领域更进一步发展，建立真正属于自身的理论体系是必要且迫切的。能否结合中国传统的美学观念，重新定义出适合中国文物的新的保护修复理论，是我们如今正在面对的挑战，更是可以开创属于中国的文物保护与修复学科的历史机遇。

第四章

中国书画修复理论的现代重建与学科构建

引言

中西方都拥有自己悠久的历史文化传统，也都从中产生了属于自己的文物保护与修复理论观念。但由于中西方文物艺术品在材质分类等因素上的区别，和传统美学观念上的差异，将西方修复理论直接引入并应用于中国文物修复中未免略显突兀。因此，我们不妨以自身的文化底蕴为依托，依照中国的传统美学观念和审美取向，结合文物修复代代相传的技术操作标准，同时合理而有度地借鉴西方修复体系中的理论、科技手段、运行机制等科学观点，开拓出真正适合中国文物的，属于中国自己的文物修复理论体系。

在这一章中，笔者将从自己40余年的中国书画装裱修复的实践经验出发，在对西方修复理论进行吸取与反思的基础上，尝试通过对中国书画自身的艺术特点、修复的传统脉络和平日实际工作中积累的经验进行分析研究，探寻一条适合中国书画作品的修复理论之路。

第一节　两种修复方式及其适用范围

首先，我们必须明确，书画修复工作是对美术品的保存状态进行科学的分析和艺术的考察，并在此基础上进行适当的维护与修复，使物质能长久地存续，并尽可能地挖掘出美术品在现时点上最美的艺术形象。

艺术品自创作伊始，便被艺术家赋予了独特的艺术价值与创作情感。但是在历史传承的过程中，难免会受到外界的影响而有所污染和损伤，颜料逐渐褪色，线条逐渐模糊，画意逐渐消减。艺术品的艺术形象必要以其物质材料做客观载体，若是待到一件艺术品的创作依托材料均已老化，艺术形象难免会模糊，逐步变成了残缺破损的古纸、绢和旧颜料的历史遗物，原本所承载的艺术和情感价值便也将就此湮灭。因此，书画修复的意义，应当是通过对书画材质的修理和复原，挖掘艺术品潜在的艺术价值，在一定程度上延长其艺术寿命。

据此，对书画修复的过程可以被视为两个层次。其基础是在物质层面上对用作书画创作的载体和表达途径的纸绢与颜料的修复，保证它们的完整度与持续性，这是书画艺术价值存在的根本保证。若是纸绢有所残破损坏，颜色线条也就很难保持连贯与完整，整体的造型美感就更加无法彻底呈现。只有历史价值而无艺术价值，艺术品就会降格成为简单的历史文物，这对古代书画作品而言是不可弥补的巨大损失。在保证物质基础的前提条件下，对书画作品的修复，还应当更进一步升华到对其艺术生命力的恢复与唤醒。正如前文所述，作品的气韵与生机是中国传统书画审美方面很重要的品评标准，也是评价书画修复完成效果的重要考量因素。为了实现这一目标，就需要保证修复完成后的书画作品在造型、色彩、线条等诸多方面都能满足视觉审美上的和谐与统一。若是画意残缺、画面凌乱、颜色斑驳、线条断续，则观者在欣赏的过程中，会很难忽视干扰，从而难以直接彻底地感受作者创作伊始所赋予作品的艺术情感与内在张力。

因此，在书画作品的具体修复工作中，往往包括两个步骤：一是修理，也就是材料上的修残补缺，停止损坏的继续进行，使作为创作载体的纸、绢、颜料等材料恢复机能，减缓劣化速度；二是复原，即在第一步修理的基础上，（在修补材料上）进行补色、接笔等操作，使整幅作品恢复和谐统一的视觉效果，重现作

品的艺术气韵。修理和复原的操作构成了修复的基本内涵，二者互为手段，使作品能够完整而健康地长久传承方为最终目的。

根据以上两个步骤的实现程度与侧重点的不同，同时考虑到文物的来源、材质、用途的差异，传统上通常将修复过程区分为两种类型："维持现状修理"和"复原性修复"。前者主要从尊重文物传承的历史性出发，对现状采取包容的态度，多适用于考古出土文物及科学研究；而后者主要从尊重艺术的整体性、最大限度地恢复审美观感与艺术生命力的角度考虑，多适用于艺术性和创造性较强的文物，如传世书画作品，以及对展示效果要求较高的情境下的作品，如艺术展览等。

一、维持现状的修理

维持现状修理的操作过程是对画面的古色、污色不做特别清洗，将历次修补遗留的旧补纸绢去除，只保留原初的纸绢和颜料。重新修复时，保证换上新补纸绢后，修补处的材料颜色与原始画面保持显著区别，使鉴赏者一目了然地知道画面上哪些是原作品、哪些是修补部分，对画面残缺笔墨不作修补，完全保持现状。

这种修理方法可以基本实现停止作品的进一步损坏、推迟材料劣化的目的，能最大限度地保持书画艺术品的历史原真性，使构成书画的三个重要组成部分：材料（科学）、画意（艺术）、古色（历史痕迹）中的科学与历史两部分的价值得到恢复和体现。

然而这一方法同样有其弊端及不确定性存在。首先，从概念上来说，"保持现状"的修复方针是不够准确的。在书画修复工作开始展开的时间点上，所谓的"现状"就已经变成了过去。因此，严格意义上的"维持现状"的修复在逻辑上是不可能实现的，同时，这也是不应当坚持的。我们之所以对一幅作品展开修复操作，正是因为它的保存现状不佳，不利于陈列展示、科学研究或继续传承。那么对修复行为来说，"维持现状"就失去了现实意义，修复的真正目的应当是改善现状，值得讨论的关键在于要如何改善，向何种方向改善。其次，保持修复前后部分视觉效果上的明显区分，并不是对所有的文物都绝对适用的。这种修复方式虽然可以将原作品与修复部分直接加以区别，尊重作品的真实性，避免鉴

赏者的误读，但同时也容易导致修复过程的不作为或画面艺术性的缺失，对于审美要求较高的艺术作品而言，会在很大程度上影响观者的审美体验。对于古代书画作品而言，这种修复方式除了公有馆藏文物和出土文物外，很少会被用于传世作品的修复中。

二、复原性修复

在修理操作的基础上，对缺损的材料、画意根据破损处周围原作品的颜色特征填补仿古颜色，并根据附近残存的画意与文献材料横向比对进行推论，根据原作者的创作意图和技法在修补材料上补绘，使残缺的画意得到填补和连接，在审美观感上保持连贯性和完整度。这种修复方式与"维持现状的修理"有所不同，最终被恢复并体现出来的是作品科学与艺术两方面的价值。

在传统的修复技法中，通常将这种连接画意的操作称作"接笔"，是中国书画修复传统的经典技术，也是"补处莫分、天衣无缝"的修复技术标准的重要实现途径。它要求修复师同时兼备充足的历史和艺术知识储备，以及精湛的修复技艺，所展现出来的是传统修复艺术的最高境界与精华所在。而这种修复方式由于过于追求完美的修复效果，有时可能会过度介入甚至不择手段，以及在很大程度上对原作与修复部分之间的差异性做模糊处理，近代以来始终争议不断。但传统技术本身是中性中立的，只有水平的高低而无方法的好坏之分，关键在于使用技术的人如何应用、应用于何处。若是枉顾修复目的、实际用途和自身的文化积淀、修复水平，一味勉强追求完美复原的修复效果，将其视作所有状况下的最终修复目的，很容易本末倒置，事倍而功半。所以，以修复方式为手段，保存延续为最终目的，综合考虑文物的实际情况、修复后的主要用途，以及修复师的个人修养，才是当代修复师应该提倡的思维方式。

那么，我们又势必会面临另一个问题：该如何根据待修复书画作品的实际情况，选择最为恰当的修复方式。

我们需要明确，由于艺术品本身的唯一性与多样性，在修复过程中不应该使用非黑即白、单一的修复方法简单对待所有的作品，而应根据具体修复对象的实际情况，灵活协调二者的比例，相互融合借鉴，取长补短，综合形成一个相对完善、兼顾包容性与针对性的修复方案，是为"部分复原"策略。

第二节 "部分复原"修复方式的提出及应用要点

"部分复原"修复概念的核心要点可以简单概括为两个关键词:"吾随物性"与"平衡"。

一、"吾随物性"——挖掘"现时点上的最美"

所谓"吾随物性",是指在具体修复作品时,不能主观设定统一的修复标准,而是要根据修复对象的实际保存状况与具体需求,量身定做一个符合其艺术个性的修理方案,在兼顾物质特性、艺术审美和历史价值的统一的基础上,对可复原的和不可复原的部分进行甄别处理,来实现画面在当下时点上最和谐的美。而修复的最终目的,是在尽量延长作品寿命的基础上,最大限度地从科学、历史与艺术三个方面恢复作品的价值。

举例来说,一幅古旧书画,纸绢材料可谓是肌体,图像画意则是灵魂。时间的流逝一方面使之容颜沧桑,一方面又积淀了它的精神内涵,使其由内而外散发出沉郁的魅力。任何物质性的存在最终都必将走向消亡,漫长的历史早已见证了太多这样不可挽回的遗憾,而这也正是修复及修复师的存在意义。以物质性存在的保护与修复为前提,所谓体之不存,魂将焉附;以艺术与文化价值的研究复原为核心,使书画作品回到其审美的创作本质;恰当而合理地保存历史所留下的自然痕迹,这是对时间不可逆转的真实性的尊重,在某种程度上也是历史美感的体现。当然,这三者是不可分割的复合体,在具体操作中需要综合考量、相互平衡,其最根本的目的便是最大限度地恢复书画作品的艺术生命。

所以,当我们面对一件待修作品时,其流传至需修复的时间节点,便是我们此后一切修复工作的基点。自此出发,既不能止步不前、乏有作为,任其肌体继续恶化;也不能仅追求现状的保持,使其肌体的相对康健为最终目的,不顾画意的完整与和谐;更不能一味为了复原而不择手段,使其焕然一新,从而导致作品本身原真性和自然流传痕迹的消失,甚至损伤原作、面目全非。我们真正应该做的,是以对作品充分的艺术解读为基础,娴熟的修复技术为手段,挖掘"现时点上的最美"——肌体的康健、画意的复原、古色的保留合为一体,这样才能真正寻找到并重现一件作品整体的自然之美。即根据作品的艺术审美与历史遗存的特点设定一个适当保存古色和复原画意的基准,来达到书画艺术品的

历史与艺术的统一。

二、"平衡"——"古色"与"污色"、"可为"与"不可为"、"能为"与"不能为"

如果将"吾随物性"、挖掘"现时点上的最美"视作修复理论，那么"平衡"则更多的是对操作技术与方法层面上的约束。无论从实现目标还是操作技法上来说，在修复过程中实现"部分复原"方针的核心就是在不同维度的矛盾与辨证之间寻求"平衡"。具体说来可以分为以下几个方面："古色"与"污色"的区别、"可为"与"不可为"，以及"能为"与"不能为"的判断。

1. 寻找"现时点上的最美"——"古色"与"污色"之辨

"古色"与"污色"之辨是对所提出的挖掘"现实点上的最美"修复理论的践行。在将这一理论应用于实际操作的过程中，我们该如何判断怎样算是"适当保存古色"，又该怎样寻找"现时点上的最美"呢？这就要先从"古色"与"污色"之辨谈起。

古代书画作品的整体色泽给人的外在观感是一个逐步累积的过程。在其创作之时，除有些专门染色或有意做旧之外，基本上都保持着作品材质（基本以纸、绢、绫为主）的自身色泽和"新"的感觉。而在其之后的流传过程中，却会随着时间流逝而缓慢产生变化，这种变化大致可以被归为两种类型：一种是材质随不可逆转的自然老化所形成的色泽，其被称为"古色"（或"旧色""古旧感"）；另一种是因为受到外部污染而附着于材质之上，且可能导致其肌体进一步恶化的有害物质所形成的颜色叠加，其被称为"污色"（如水渍、各色霉斑等）。当然，从更为科学的角度来说，"古色"与"污色"的形成都有外部污染的因素存在，当古色的分布状态或色度积累到一定程度，掩盖了作品的艺术形象，影响了作品的审美价值时，也就可能转变成了污色，同样会加速书画材质和颜料的劣化。正因为"古色"与"污色"来源的不同，对作品艺术价值影响的差异，我们在修复过程中，特别是清洗环节上，应当对二者进行区分处理，这样才能寻找到合适的平衡点，既可以尽量清除对审美体验的干扰，又可以适度保留作品历史传承的时代感。而对后者的有意保留，则是为了满足中国古代书画特有的审美趣味。

严格意义上说，"古旧感"其实是对一种感官印象的解释和归纳，这样的审美方式和趣味由来已久，无论是鉴藏家还是经营书画、古物的商人，都对这种"古旧感"有特别的关注。例如《长物志》一书中的"绢素"一段，专门详述了对古书画材质体的审美观感，"古画绢色墨气，自有一种古香可爱"。另有两则"南北纸墨"、"古今帖辨"也是关于古纸、古墨的色泽、气息的赏辨。由此可见，在艺术品的传统审美中，因为历史的自然传承和人为的把玩而造成的文物自身颜色与光泽的变化，可以被视作一种良性的附加，带有独特的时光的韵味，甚至被更进一步外化为鉴赏者的感官体验。例如，在吴其贞的《书画记》中，几乎在所有对古书画品相的描述中，均有诸如"气色尚新""气色沉黯"的感官特性。直到今天，在我们鉴赏中国书画作品时，"气色"也是不可忽略的重要评判标准。而"古色"或"古旧感"正是影响这种主观感受的重要客观因素。"古色"的存在，不仅能够在整体色泽上柔化画面，降低色彩冲突，还能够将内在的历史的沉淀转化为外在的审美元素。当年梁思成先生在阐述"修旧如旧"时，也曾着重强调了"古意"的重要性，并举出了"泛黄的假牙"一定要保留"黄"这一标注时间的重要特点的例子，来说明"古色"的存在对文物审美的重要意义。可以说，"古色"与"古旧感"已经成为中国古代书画审美中必不可少的一个重要因素，历史价值与艺术价值在某种程度上达成了同构。

为了满足中国传统审美需求，更是为了尽可能保存作品的艺术韵味与历史遗痕，我们在对古书画作品进行修复的过程中，应当对"古色"谨慎地予以保留，这种时间流传的痕迹如同天然的妆容，使画面看上去温润自然，韵味悠长，给观者以愉悦的审美感受。正如米芾《画史》中所盛赞的"真绢色淡，虽百破而色明白，精神彩色如新"，这种作品在做淋洗处理时就要格外小心。周嘉胄的《装潢志》同样也说道："如色暗气沉，或烟蒸尘积，须浣淋令净。然浣淋伤水，亦妨神彩，如稍明净，仍之为妙。"而在周密所写的《齐东野语·绍兴御府书画式》一书中甚至明确直言"应古画装褫，不许重洗。"由此可以看出，古代书画鉴藏家对书画作品的"古色"十分看重。

与古色不同，污色指的是干扰到作品欣赏的外来因素，这不但会影响作品的长久保存，还会在不同程度上掩盖原本的画意，削减其艺术审美价值，在修复过程中是必要去除的存在。而如何做到准确区分"古色"与"污色"，在清洗过程中"去污留旧"，

在二者之间找到微妙的平衡点，既保留"旧"的时代感，又去掉破坏作品画意的"污"，最终挖掘出作品"现时点上的最美"，就是这一操作的关键所在了。

这种区分和判断，不仅取决于修复师对作品年代、材质的熟悉和了解，更需要拥有一定的艺术鉴赏力与历史底蕴，方能够做出恰当的取舍。具体而言，年代久远者古色深些也无妨，年代近的作品则可洗得干净些，保存适量的古色，使之具有时代感。虽然没有具体的标准颜色，但是大家心里都有一个抽象的感觉，行家称其"时代感"，也称"皮相"。这就像人在不同年龄阶段各有风韵一样，把百岁老人整容成十多岁的小女孩儿必然会觉得不伦不类，但如果一位老者满头银发，干净整洁的端坐在面前，也不失是种优雅的美。

当然，年代久远的书画作品也未必都呈深褐色，如美国波士顿博物馆藏宋徽宗作《捣练图》的绢色则主要是浅灰白色，按常规色调只有上百年的感觉。这就说明古色深浅除了历史年代的远近以外，也与保存的方法有关，所以保存古色不能设定绝对的硬性标准。原则上，对宋明古书画的修复只要古色不淹没画意即可，晚清和民国时期的书画则可洗得相对白净一些，而且流传时间较短的书画作品，其纸绢的牢度较强，也能经得起更多的洗污操作。对于淹没画意或呈斑点状的污色，要尽量去除或使之平和不显眼，使高低起伏的画面变得平稳，画意自然会随之展开，地平天成。简言之，清洗的关键，就是要在书画作品的年代和保存现状之间寻求一个有利于保存又有利于鉴赏的平衡点。若要更为直接明确地对这一平衡点的寻找做出定义，应该是在整个作品画面中，选取保存最好的地方，也就是污染最少的地方的背景色为基准，其他地方均以此为标准进行清洗，万不可不分青红皂白全部洗到纸白版新。

2."部分复原"修复理论践行的技术手段——"可为"与"不可为"、"能为"与"不能为"

有了明确的修复理论，选择了适合作品的修复目标，接下来需要讨论的就是在具体操作过程中，如何从技术手段上将这一全新的修复理论体现出来。概括而言，最重要的不过这两对关键词——"可为"与"不可为"、"能为"与"不能为"。

"可为""不可为"是指修复师在个人技术水平允许的情况下，应适当把握修复的程度，不可为过度追求修复效果，使用不当修复材料，甚至损伤作品的原本创作材料，并因此折损作品寿命，使之无法长久保存；或为实现完美修复效果，在原作品上直接进行画意的更改，破坏作品原真性。"能为""不能为"，即"可修不可修""能修不能修"，是指在面对通过修复可以完整复原的作品时，若因修复师个人水平有限或其他原因难以达到较好的修复效果的时候，就不要勉强为之，以免适得其反。即修复师需要对自身的艺术素养和技术水平有清楚的认知，条件不成熟时，要理智地放弃或更改修复方案。这两种讨论，大多针对"补色"与"接笔"两个步骤而言。

　　长期以来，传统的中国书画修复与西方修复理论之间始终存在着不可忽视的差异甚至矛盾。究其原因，其核心问题多在于对画面的全色与补笔操作的争议。对于身怀传统修复技艺的高手来说，他们习惯遵循中国传统审美观，理所当然地认为残缺处需要"以笔全之"，且以纵使原作者在世，"亦不能自辨"为努力的目标，力求实现图像层残缺处的高度复原、无法分辨。而在西方修复理论中，对此种情况基本采取两种措施：要么是维持现状，在将物质层恢复完整后保留图像层的自然残缺状态，使之清晰易辨，如我们常见的欧洲壁画修复和中国陶瓷器物等的修复，就大多都将残缺部分处理为自然留白或略作颜色调整；要么是按照布兰迪所提出的理论，"重建作品潜在的整体性"，但图像层的添加或重建应该是可以辨识的，是可以和原作相区别的，在具体手段上大多平涂残缺处使之与原作色调保持一定的协调，或以细密中性色线排列布满，在以示区别中使色彩明度较为接近。无论哪种措施、手段，其基本要求便是：所有的添加或重建既要是可以辨识的、与原作相区别的，也应该是彼此兼容的，同时还要求修复材料的可逆性，即整个修复结果可以去除，保留未来重新修复处理的可能性。本着西方这一具体的修复操作指导原则，传统书画修复努力复原得"妙手回春"便极易受到诟病，容易导致作品客观真实性被遮蔽。当然，不排除在古代社会中，装裱高手出于谋利和炫技参与作伪，留下了不少的历史谜团，但高妙的技艺本身并没有道德属性和制造真伪的能力，追求审美上的完整复原作为一种理想，恰恰体现了古代修复技艺的不断发展与精深。何况，中国书画装裱的特点（结构与解构之间可通过水与黏结剂很好地实现转化）与材料的特性使其在可逆性与可兼容性上具有先天的优势，而补全颜色与补接笔意也都是在补缀的物质层上进行的，同样可

逆。因此，对于图像层的"复原"，中国书画修复一方面有传统技艺作为支撑，另一方面也符合国际通行的修复理论。我们赞成这样的理想追求，但同时也要警惕为了完全复原而任意改创，导致复原的结果"面目一新"。为此，我们在补色与接笔两个具体操作手法中特别提出了"可为"与"不可为"的概念作为程度的把控标准。

补色：一件年代久远的书画作品通常已经经过了多次修补，当再次修复时往往会面临"旧修补处"和"新修补处"两种情况。从历史流传的角度来看，旧修补痕迹是书画传承历史的一个组成部分，只要旧修补的材料色泽不影响画面的艺术统一性，用改造的方法加以调整后再利用即可，不必要强行去除。除非此修补完全有悖画意，或补缀材料与原画作不兼容，甚至会影响作品的整体延存。而新修补处的补色则要根据破损处周围的颜色、光泽，在修复材料上填补相应的颜色进行调整，颜色略浅于画意空白处。整个补色的色调与相似程度的掌控当兼顾鉴赏审美与学术研究的需求，同时考虑整幅作品的色调相对统一、符合自然古旧的历史感。其标准当以不借助仪器就能对原作与修复部分加以区别，大致上实现距画面30厘米以外时看不见原破损痕迹为宜。

接笔：也称"补笔"，是恢复画面艺术统一性的重要手段，用模仿原作者技法的方法实现复原。对接笔持反对论者往往以为复原画意之后会造成真假混淆，或画意混杂不统一，其实这是鉴定水平和接笔技法的水平问题。事实上，接笔反而有助于提升画面的审美鉴赏观感。传世宋元作品中少有未经过补色接笔的作品，接笔既是中国书画审美的必然要求，也是传统修复技术中的重要组成部分，只不过发展至今，这一技艺对于修复师个人或修复团队的建立提出了更高的要求。

在具体的接笔操作中，往往会遇到非常复杂的图像层缺失状况。归纳来看，可分为两种：一种是借助画面构图相似的部分，用推论的方法来构建其缺损部分，可以对这些有确凿依据的部分填补相应的笔墨来连接画意，以复制的手法顺连为限，不作蛇足之笔墨，补色接笔处要注意与原形象层相接处不覆笔于其上，同时根据修复对象的使用功能，灵活把握可识别性的具体程度；另一种是完全无法推证和考究的缺损，对于这种情况，建议只作背景颜色的调整，使缺损处的色调与整幅色调相对和谐统一，不影响作品整体赏

鉴效果即可。若仍有更进一步的审美需求，则可以考虑另在临本上进行"补全"尝试或利用电脑等科学设施进行研究性的模拟复原。若要将作品应用于博物馆等展陈，还可以辅助电子信息（如图片或影像等）向观者说明修复前后的作品形貌，灵活应用现代科技手段配合传统操作技法，满足不同观众的审美需求。

综上所述，在对中国书画作品进行修复的过程中，我们应当秉持"部分修复"的原则和理论，"吾随物性"，根据每个作品不同的自身价值与保存状况，量身定做修复方案。以挖掘"现时点上的最美"为最终诉求，通过区分"古色"与"污色"确定修复目标，同时在修复操作的过程中对作品情况和自身素养充分了解认知的情况下，在"可为"与"不可为"、"能为"与"不能为"之间寻求平衡点，达到恰到好处的修复结果。

艺术、技艺、科学
——中国书画修复理论
的现代重建

第三节　中国书画现代修复体系的架构

我们通过对修复基本概念的厘定，对西方修复理论发展变化和传统书画修复理论的大致梳理，对当前书画修复实践中所出现问题的反思可以看出，中国书画修复有着悠久而深厚的传统技艺，并在与书画艺术的相伴发展中积淀了独特而幽微的审美经验，甚至在某种程度上也成为一种独特的技艺审美。但同时，伴随着现代文化遗产的概念，相对于西方修复理论与实践来说，中国传统的书画修复在理性与科技方面有所欠缺，尤其在体系与学科的建设方面明显不足。当然，我们绝不能视西方体系为唯一标准，也不能完全固守传统经验。那么，构架属于中国书画修复领域的现代体系，使其从技艺与经验的层面上升为一门具有现代学术研究价值的学科就显得尤为重要。

现代修复理论的逐渐形成首先是与"遗产"概念的内涵和外延所经历的嬗变密切相关的。在西文中，表示遗产的词共同来源于一个拉丁词"patrimonium"，其本意为"祖先传下来的家产"。到了近代，"遗产"的概念经历了从一个小共同体的财产到一个大共同体的财产的转化。"世界遗产""文化遗产""自然遗产""文化财产"以及"考古遗产""历史遗产""艺术遗产"或者"文化财"等概念术语都共同参与拓展了"遗产"的容量。这种词语的变化，深层次地反映出与该词相联系的一系列思想观念的转变。"共享性"是其最为重要的特性，正是在这种共享意识的基础上推动着遗产的保存、管理和公开、展示等，由此引发的遗产保护也发生着巨大的改变。而遗产的"真实性"和"完整性"的规定，既是衡量遗产价值的标尺，也是保护遗产必须遵守的关键性依据。简单地说，"遗产"概念对于保护形成了这样的框架模式：

遗产（前人留下的任何精神或物质财富）——后人共享，在继承中为下一代继续保留——保留时要求具有真实性与完整性。

作为"文化"的"遗产"，遗留至今的文物的重要意义在于它们被使用时的目的或其包含的文化重要性。"活的文化，死的遗产"，当文化价值观发生变化后，文化的沿承就赖于遗产物质本身的承载，"遗产"可以复活，它们成为曾经具有的无形的价值和仪式的一个有形的证明。当"文化遗产"的保护成为主要目标的时候，如何处理和对待这些遗产或文物，也成为值得探讨的问题。而"修复"（rehabilitation）作为"保护"研究中最接近保护对

象物质本体的实践行为，在真实而完整地尊重、保护对象价值的同时，也使其能够更好地保存，延长其寿命。面对那些破损或岌岌可危的"遗产"对象，修复显得如此重要。回顾西方文化遗产中文物的保护和修复历史，其原则一直在争论、提炼和总结中。

也许，这样的争论永远都会存在，因为历史总是在发展与变化的。但是，当我们将"留给未来的共享"作为我们对待书画作品的基本态度时，在"真实"与"完整"的基础上兼顾历史信息与艺术审美之间的平衡时，我们便具有了建构中国书画现代修复体系的前提。因为，作为"古玩"的书画更多是满足少数鉴藏群体及个人的审美需要，而作为"遗产"的书画则需要面对更为广泛的公众，至少它必须面对三个层面的群体：研究者、修复者、观众。随着"遗产"概念的进入，随着古书画作品进入博物馆系统，随着人类认识的不断进步和深化，在书画修复中如何最真实及最大限度地协调好各个层面的需要，是中国书画现代修复体系建构的思考出发点。

当然，我们更需要明确的是，这里的"遗产"直接生长于中国特有的文化艺术土壤之中，不仅仅是我们所面对的修复对象——中国书画，还包括修复这些作品的传统技艺。因此，中国书画现代修复理论的确立，必须立足中国书画特殊的文化性质，在修复中用中国传统的哲学观点来理解书画的物理性质和人文内涵，同时合理而有度地借鉴西方修复体系中的理论、科技手段、运行机制等。也就是说，中国书画现代修复体系建构的总体原则应是遵循中国书画自身的艺术审美感受，挖掘与继承传统修复技艺的精髓，借鉴西方修复的科学精神。建立理论框架的同时，也进一步研究和完善传统技艺，二者齐头并进，相辅相成。

作为总体原则，当其落实到具体的修复行为之中时，对于中国书画，最理想的修复保护是在延存其物质生命（尊重真实、吾随物性）的同时，尽可能地提升其保存品质（挖掘"最美"、综合平衡）。这种延存与提升可通过以下几个方面分述。

1. 安全性

装裱与修复最根本的目的在于保护书画作品，延长其艺术寿

命，增加收藏年限。中国书画的装裱与修复大多采用宣纸作为修复材料，宣纸与日本的和纸不同，不会磨伤画面材质、损伤色彩，反而会在鉴赏过程中产生"包浆"，不但保护了作品，也使画作表面光泽柔润，更加符合中国人的审美需求。另外，为了尽可能保证其艺术寿命，通常以200年作为中国书画作品的修复周期。

2. 审美功能

保护修复对作品审美功能的提升最显而易见。通过修复操作，去除作品的有害附着物，增强作品的视觉效果，发掘出原作品的艺术表现力。但在此过程中需要注意区分古色和污色，适当地保留古色可以保留古书画的韵味，可以增强历史的厚重感。为了得到良好的审美效果，对残损的古书画要进行适当的修残补缺处理，科学复原缺损部分，在修复理论的指导和要求下，尽可能地完善艺术品的审美功能。

3. 文化特性

书画作品的文化特性不仅包括了书画家创作作品时赋予的文化内涵，还包括了它潜在的对国家大文化背景的承载。因此，在进行修复工作时，对上述两点均须予以考虑。对于前者而言，要求修复师对作品的品读要深入而贴切，只有理解了作者的创作意图，才能透过历史的层层遮掩，发掘出艺术品在现时点上最美的瞬间。而对于后者，则更多地表现在对书画作品装裱时的形式、色彩及制作方法上的差异。装裱形式本身并无优劣之分，认清艺术品的创作背景、审美受众，选择最适合的就是最好的。

综上所述，可以更为具体地提出书画修复的几点基本原则：

（1）最低限度的操作介入，维护艺术形象的统一性。

（2）引入科学的分析检测手段，使用安全稳定可逆的修复材料。

（3）修复材料与原作材质在保证相似的性能稳定性前提下，尽量遵循可区分性原则。

（4）多学科合作，提高修复工作的综合性和完善性，最大限度地发掘艺术品的内涵价值。

其中，还需特别提出，在可区分性原则这一点上，要结合中国书画艺术固有的特点加以特殊考虑，除了修复材料和原有材质的可区分性之外，还有修补颜色技法与原书画作品创作技法的可区分性，且要综合考量修复后作品的整体审美情趣。

当然，在追求这种最高修复效果的同时，尤其需要把握最低限度——尽可能保持书画作品原物质层与形象层的真实性，因为这涉及一件作品不断流传的基本身份的可靠性。举例而言，在揭背过程中，要保护原作的每一个残片，无论大小；润色全画时，不可根据主观臆断随意填色涂彩；若因修复需要进行"重整河山"等操作，不做技术上的扩大或移位；对画作进行保护处理时，不得在正面涂布长期残留且难以去除的材料，如甲基纤维素等。

若要达到这一目的，就需要把作为创作载体和显现体的纸、绢、颜料等材料的保护放在首要位置，这就离不开科学的文物分析、保护作为支撑。在修复之前，利用科学的检测手段对艺术品进行必要的检测分析，为修复工作提供尽可能多的细节信息和科学依据，并对修复环境做科学调控。在修复过程中，选用安全性高、可逆且不影响作品长久保存的材料和方法来进行修复。同时，对作品潜在的审美价值进行发掘，使作品的画意与历史遗痕能够完整地展现在观者面前，而这一切都要通过高超的修复技术来实现。所以，21世纪的修复应该是以科学保护为前提，以技术为核心，引入艺术审美，在三者之间寻求一个平衡点的综合性学科，它源自传统，面向未来，使艺术品更长远地传承下去。努力走出一条符合中国国情的文物保护利用之路，这绝非一朝一夕一两个人可以实现的目标，它需要许多有知识素养、技术能力、热爱文化和文物的学者共同努力，因此，书画修复学科的建设与发展刻不容缓。

第四节　学科建设与人才培养

在中国历史上，直至近代宗白华提出"技术美学"，将工艺正式作为艺术美术的一脉分支之前，手工艺术的创作方式始终被视为工匠手艺，难登大雅之堂。书画装裱与修复也是其中的一种，只是被当做一门手艺。古代文人也因此自恃身份，疏于为其做全面的研究和记载。而且其中许多技巧性的经验、手法上的奥秘，作为外行人也难以理解，更不用说清楚记录。再加上操作者在技术方面惯常持有的保守观念影响，更使得留下的有关文字数据只是一鳞半爪。而真正从事此项工作的艺人们又大多受教育程度有限，缺乏文字描述能力等，习惯作而不述。所以这一项技艺，发展至今仍然基本局限于口传手授、师徒相传的教授方式。

民国初期，书画装裱业发展繁盛，北京、上海、苏州、无锡等地名斋、字号林立。后有苏州籍装潢家刘定之将众多江南名师高手招募至麾下，于上海黄陂路成立"刘定之装池"，一时间声名大噪，江南名画修复几乎全部出自其门下。1956年，以其原班人马为基础，再汇入更多的海上名家，建立了上海裱画合作社。强强联合，实力和技术均更进一步，全国各大博物馆及收藏家纷纷慕名而至。1959年，北京故宫博物院与上海博物馆合作建立文物修复工厂。刘定之门下两位高手应邀前往故宫博物院，为故宫的文物修复开创奠基，其余苏裱、扬裱名师高手大都被收入上海博物馆。如今，本行业分散于国内外的苏裱专家名手，大多师出"刘定之装池"一脉，育成方式即是传统的师徒带教式。1980年，上海博物馆应国家文物局之请，开设中国书画装裱修复培训班，为各大博物馆培养专业人才，将传统的书画装裱修复技术辐射到了全国各地。

"五四运动"以来，西方的教育制度开始冲击中国，发展至今，中国传统的私塾模式基本已经消失殆尽，取而代之的是以学院制为代表的西式教育体系。由于在这一变化过程中，书画装裱与修复没能及时转型为新的学科进入学院制教育轨道，人才培养难以为继，民间装裱修复业不可避免地大受冲击，形势与规模均远逊从前。因为后继人才的大量流失，许多国有机构如图书馆、博物馆中的书画修复人员也严重缺乏，大量馆藏、民间书画作品亟待修理。但在书画装裱修复行业鼎盛的20世纪70年代培养出来的掌握有高超传统修复技术的少数书画修复专家中，有半数已经定居国外，留在国内的专家们也面临退休，传统修复技艺濒临失

传，青黄不接、后继乏人的现象十分突出。如何培养适应现有环境的新一代修复技师已成为当务之急。

一、中国目前的学科发展现状

虽然与从前相较，如今的情况不甚乐观，然而随着文化作为国家软实力逐渐受到重视，民间艺术品收藏市场日益繁荣，这项传统手工艺术开始越来越为各地博物馆、图书馆，乃至高校所重视，美术院校也开始纷纷开设专门学科，将这项中国宝贵的非物质文化遗产引入现今的教学体制中，以期完成学科的发展和人才的衔接，给古老而悠久的书画装裱修复行业注入更多的新鲜血液，也融入更多的时代审美。

2002年，吉林艺术学院率先在中国开设了古画装裱与修复专业，尝试以新型教育模式培养具备传统装裱修复技术水平的高素质复合人才。2005年，南京艺术学院人文学院也增设了文物鉴赏与修复专业。除此之外，中央美术学院人文学院的中国古代书画鉴定及修复研究专业、上海大学美术学院公共艺术实验中心的中国画装裱与材料工作室，也都将书画装裱与修复这一传统的艺术领域引入西式学院制教育方式，但是不同学院的教育侧重点各有不同。其中南京艺术学院的特点在于文物各个门类综合授课，目的在于培养出具有"较高艺术品位、突出研究能力的综合美术人才"，开设的课程包括了陶瓷、书画、玉器等各个方面。而吉林艺术学院的鉴定与修复专业则主要针对书画方向，培养"高级古籍善本鉴定与复制人才"，主要课程有美术史、书画临摹、书画鉴定、书画装裱与修复、古籍善本的修复与装帧等。上海大学中国画装裱与材料工作室与吉林艺术学院的不同之处在于，增加了计算机装裱款式设计与实践和中国画新材料的实验创作等，更加强调学生的绘画素养。而中央美术学院则另辟蹊径，招收有一定美术学基础的硕士研究生，在进行理论授课之外，还会由导师定期进行实践操作培训，一定程度上借鉴了传统带教式的培养方式，是一种很好的创新想法。还有南京师范大学成立的书画修复与保存研究所，实行了学院制的理论教育与传统师承制的技术训练相结合的教育模式，并邀请海内外知名学者和修复专家一起培养既懂得理论，又有实践操作能力的优秀人才，为书画修复专业的开展储备师资力量。

这种在国内著名美术院校开设书画装裱与修复相关专业的尝试，无论是对古代书画的保存，还是对传统装裱与修复技艺的传承都具有重要意义。据不完全统计，如今全国官方博物馆中从事古书画装裱修复的专业人才500人左右，远远无法满足浩如烟海的馆藏及民间收藏书画作品的保护修复需求。传统的师徒带教式教学方法虽然可以一对一的详细指导，培养出优秀的实践型技术人才，但这种培养方式收效缓慢，难以大规模复制，无法应对如今书画艺术品市场的迫切需求。况且以这种方式培养人才，双方均需要花费大量的时间和精力，对学生来说，不易获取系统的相关领域的理论知识，与优秀的实践操作技能难以匹配；同时传统带教式门派区分严格，学习局限性较高，眼界很难开阔。这样既不利于个人综合素养的提升，也不利于书画装裱与修复行业的书面化传承和专业化发展。由此可见，书画装裱与修复走进学院，走向学科化建设，既是古代书画保存传承的基本需要，也是本行业发展振兴的必然要求。但是，要将传统的技术传承方式做以现代化改变又谈何容易，在毫无经验可以借鉴的前提下，我们只能摸着石头过河，一点点探索，一点点修正，慢慢寻找最适合的途径。前文所述的各个高校的尝试方法各具特色，各有所长，都能够在某些方面满足相关人才培养的实际需求。可也因为尝试时间较短，经验有限，再加上专业教学人才不足，尚存在很大的改进空间。若能够在此基础上博采众家之长，整合社会资源，打通专业壁垒，也许能够取得更好的教学效果。

二、关于书画装裱与修复学科建设的思考

结合目前高校修复专业的发展经验，对书画装裱与修复学科建设产生提出以下思考。

建立系统的学科专业，首先应当明确教学目的，即我们最终希望培养出来的，是怎样的人才。早些时候，中国的装裱修复师大多出身学徒，普遍未曾经过学院教育，学历偏低，虽然技术精湛，但难以将经验理论化，更毋论著书立说及传授后人。如今，社会科技水平飞速进步，书画艺术品市场蓬勃发展，书画装裱与修复行业也随之发展进步。修复师不但需要拥有精湛的修复技艺，也应当具有一定的文物保护知识和艺术审美水平。拥有了文物保护知识，才能在材料的选择和操作过程中将整个程序科学化、合理化，尽可能地延长古代书画文物的保存寿命。此外，中国书画作品与西方艺术品不同，意重于形，更加强调的是作品展现的意

境和蕴含的情感。而书画作品一旦有所损伤，整体的气韵必然会受到影响。修复师只有具有对作品艺术效果的整体把握能力，才能体会创作者的潜在表现意图，才能最大限度上恢复原作品的艺术表现张力。因此，我们最终希望培养出来的，是不仅具有精湛的修复技术，更具备文物保护和艺术审美领域综合素养的古书画修复专业人才。

既然已经成功定位了最终的培养目标，就可以按照这一方向设置课程安排以及教学方式。而真正将书画装裱与修复引入学院制的教育方式，应为技术体系与学术体系相辅相成，共同发展。换言之，在传统技术培训之前，首先要求学生接受文物保护和艺术审美方面的专门教育。前者主要要求对书画材料，包括纸张、丝织品、颜料等的科学鉴定知识有所了解，能够利用科学辅助手段选取与原作品匹配的材料完成修复；后者则是为了提高对书画作品的艺术解读水平，以完成在修复中对作品审美情趣的发掘。理论课授课的同时，更为重要的是要开设实践操作课程，聘请技艺精湛的修复师对学生进行技术培训，毕竟拥有高超的修复技术才是作为一名修复师的根本要求。如果条件允许，也可以在实践操作部分保留师徒带教制。传统的师徒带教培养方式固然有其问题所在，但是它能够在漫长的历史传承过程中保留下来，自然有其合理性及可取性存在。师徒带教式培养过程中，师傅和徒弟朝夕相处，不仅可以保证专业知识和实践经验的传授，同时也会在相关专业领域甚至是为人处世方面得到学习和锻炼。因此，即使书画装裱与修复作为学科专业进入学院制教育体系中，传统的师徒带教培养方式也不应该全盘否定，二者可以合理结合，取长补短，以获得最好的教学效果。总而言之，书画修复师的培养，当建立以修复理论为指导，修复技术为核心，保存科学和艺术审美为前提的综合性学科。

虽然我们刚刚已经给出了对书画装裱与修复学科建设和人才培养的理想化建议，然而若要真正实施起来，还存在很多可以预见的困难。其一，中国优秀的书画装裱与修复大家大多任职于国内外各大博物馆中，且多数学历较低，难以满足高等院校教师聘请要求；其二，书画装裱与修复专业人才的培养需要大量的实践经验，但是书画作品的较高艺术与经济价值让学校很难有能力为学生准备足够的训练素材；其三，文物保护、艺术审美是两个独立的学科，且学科要求都比较高。想让学生在校学习时同时完成两个学科的专业培养要求，还要同时保证书画修复实践操作训练

的强度和效率，实现起来会有相当大的难度，或者容易培养周期过长，或者学而不精，难以达到实际操作要求。若要实现科学合理的学科建设，就要先期解决如下这些问题。

第一，师资实力是一门学科成立的根本保证。在高校的教师聘请中，应以能力为主，资历为辅，对于具有特殊才能的特殊人才，可以适当放松引进要求。另外，对于那些仍然在博物馆中供职的专家学者，可以建立与博物馆的合作关系，聘请其为客座教授，或是延请国内外相关的专业人员到校讲学，并利用业余时间定期指导学生的实践操作，使学生能够真正接触到国内、国际最前沿的信息和技术，拓展专业视野，提高专业认识。

第二，书画装裱与修复专业可以在美术院校中开设，与美术类院系或专业达成合作，以对方院系学生的创作作品作为本专业学生的实践训练对象，而实践操作之后的装裱完成作品也可以免去对方展览前期的诸多必要准备工作。而当学生的操作能力和水平达到一定要求之后，可以送至合作博物馆实习，在指导教师的监管之下完成古代书画作品的实践学习。

第三，诚然，若让学生在校期间同时完成文物保护与艺术审美两个不同方向的专业要求难度很高，但是如果想让书画装裱与修复学科向着科学化、专业化发展，具有这两方面的专业素质又是必然要求。两相权衡，我们可以考虑最终以团队式建设而非个人综合能力为目标。也就是要求就读本专业的学生首先具有文物保护或是艺术审美单方向的个人素质，在此基础上补充另一方面的知识，可以适当减轻学生负担，另外再进行装裱与修复实际操作培训。这样培养出的学生相互配合，以团队合作的形式也可以达到最初的人才建设目标，既能够满足对修复师的高素质严格要求，也可以适当降低学生的就读压力。

书画装裱修复是中国沿承千载的珍贵遗产。但是在现行教育制度的冲击之下，技艺失传、人才凋敝，行业发展岌岌可危。正所谓不破不立，作为见证了装裱修复业由盛转衰的书画修复师，笔者真切期望书画装裱修复专业能够打破传统的桎梏，找到全新的发展方向，配合新的时代背景，开辟新的发展路径。

笔者以为，在修复理论建设与人才培养方面，要以中国传统文化历史所积累的修复观念为核心基础，学习参考西方理论中的

科学性、可持续性和量化概念，再结合实际修复工作经验，努力构建出适合中国书画装裱与修复的全新理论体系。其总体原则为艺术与科学结合、理论与技术兼顾，核心指导思想可以概括为"吾随物性"，即挖掘"现时点上的最美"，用可判断的客观标准来代替主观性过强的"修旧如旧"概念。在具体修复操作中，关键点在于准确区分"可为"与"不可为"、"能为"与"不能为"。

为了实现这一修复目标，书画修复师除了要掌握娴熟的操作技术外，还需要拥有较高的艺术鉴赏水平和一定的科学保护知识。这就要求书画装裱与修复行业要突破传统的师徒授受培养模式，既保留原有的技术优势，又可以与现行教育制度接轨，建立以修复理论为指导，修复技术为核心，保存科学和艺术审美为前提的综合性学科，培养出真正可以满足我国书画修复行业需要的高素质人才。

第五章

书画修复理论的应用

引言

　　修复理论的真正意义在于对修复实践操作的指导作用，若不能应用于实践，再完善的理论体系也不过是空中楼阁。

　　本章将分别选择中国传统书画手卷作品、日本书法作品、碑帖拓片作品为代表，通过实际修复案例，说明前文中所提出的全新的修复理论当如何具体应用于实践操作中。其中既包括对作品主体部分的修复判断，如在清洗画面时，以"现实点上的最美"的部分作为标准，在修复中正确地判断与遵循"可为""不可为"、"能为""不能为"等规则，也包括在作品装裱过程中的审美考量，以及对修复完成后作品的科学保存建议等。

　　需要特别注意的是，在部分修复中，对复原程度的判断并非绝对，要遵循"吾随物性"的原则，结合作品内容、类型、审美需要等诸多方面综合考量。例如在对《匏庵雪咏图》的修复中，因为书画创作内容为艺术表现主体，且审美要求较高，所以要尽可能恢复画面原本的艺术效果；而对碑帖拓片的修复，其核心艺术价值在于金石锐气，修复的重点就应放在保持字迹的凹凸变化上。

第一节 《匏庵雪咏图》修复实例

《匏庵雪咏图》手卷为海外回流的一件珍贵文物，其诗书画合璧，具有极高的艺术价值。然而历经数百年传承，作品损毁已相当严重。引首原纸张近半溃烂，画心大面积被红霉覆盖，凡此种种，不一而足。正是考虑到此件作品极高的艺术价值，包含的多种创作形式，以及所涉及的复杂病害种类，特将其作为典型案例，用以阐明此前提出的中国书画的修复理论当如何在实际操作中具体践行。

一、作品基本信息

《匏庵雪咏图》手卷，纸本，水墨设色（图5-1-1）。

▼ 图5-1-1
《匏庵雪咏图》修复前

图5-1-2
作品上现有款识、印鉴

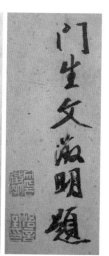

整幅作品包括四部分:

引首为文徵明隶书题字"匏庵雪咏",其后为周臣所绘设色盈尺横幅画卷,再接吴宽咏雪诗四首,卷末为晚清金石名家王懿荣致翁同龢信札。

作品尺寸:

引首部分:长88.9厘米,宽22.9厘米;

画心部分:长95.9厘米,宽23.2厘米;

诗文部分:长217厘米,宽23.1厘米;

后附信札:宽12.1厘米,高24厘米。

图5-1-3
手卷签条

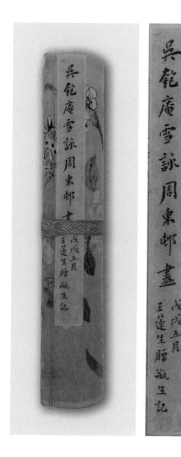

作品上现有款识印鉴如图5-1-2所示。

[画] 东邨周臣写匏翁诗意图。钤印:"舜卿"朱文方印。

[书] 适怀起东作□□之便录,似玉汝览之。口顿首。十一月十六日雪晴时书之。钤印:"原博"朱文方印、"古太史氏"朱文方印。

鉴藏印:"翁万戈鉴赏"朱文长方印(画心右下)、"罗启东印"白文方印(画心右下)、"罗晓之印"白文方印(诗文右下)、"启东"朱文方印(诗文右下)。

附翁同龢所题签条:吴匏庵雪咏、周东邨画。戊戌五月,王莲生赠。瓶生记(图5-1-3)。

▲ 图5-1-4
作品引首

▲ 图5-1-5
作品画心

（一）引首

　　作品引首部分为文徵明①以隶书题写的"匏庵雪咏"四个大字（图5-1-4）。

　　图卷之前加缀引首的题写习惯开始于明初，本幅题款"门生文徵明题"，可见是专门为吴宽作品所题。文徵明平素擅长行、楷书书体，但此处为与诗文部分中恩师吴宽的行书书稿相区别，同时表示自己庄重的态度，特选择用古朴端庄的隶书题写"匏庵雪咏"。

　　其中"匏庵"为吴宽之号，"雪咏"则是指吴宽所作的几首咏雪诗。

（二）画心

　　手卷的画心部分是周臣为吴宽诗文所配的图画（图5-1-5）。

　　周臣的传世作品多为巨幅绢本，然而在此次创作中，为了配合吴宽诗作的意境，周臣选择了盈尺纸本小横幅，画面内容紧扣诗作，以雪后初晴为主题。依山傍水处坐落一庄舍，环境典雅清新。庄内主屋，三文士聚于案前观赏作品。侧屋一童子在烹茶。庄门微启，暗示还有客未至。庄外乔木环匝，一株红树，不甘寂寞，探入院中。冻溪屈曲蜿蜒。一架小桥连通外界，客之将至否？予人无限遐想。隔溪对岸，平林漠漠，雾霭薄薄。

在画法上，周臣也未用其熟悉的南宋院体，而是在南宋院体之外另参元人笔意。山石多以披麻皴皴出，笔墨疏秀虚灵，清秀润泽。树法有元人笔意，淡枝浓叶，或中锋用笔点出树叶，或双勾填色。色不掩墨，墨不压色，设色雅静，富于文人意蕴。整幅画面构图周密中现清旷，严谨有序而虚实得当，溪山润泽，人物闲雅生动，与卷后吴宽诗作相得益彰，为周臣画中不可多得的文人画风格作品。

（三）诗文

画卷后所附为吴宽所作四首咏雪诗（图5-1-6），其内容详录如下：

雪中承李世贤招观东坡清虚堂诗真迹，追次其韵：
茫茫巨海流银沙，光分民舍并官衙。诗人说诗等说法，四坐缤纷天雨花。寥寥小巷绝人迹，谁肯拄杖过吾家。曲中合杳失朱鹭，谷口联翩多白鸦。青葱摇落上林苑，一夜乱缀琼瑶葩。故人相送定石炭，恶客好饮惟江茶。清晨忽报有苏墨，折简邀看门频挝。形疑虾蟆似曾压，技痒虮虱谁为爬？悬知刻本来广右，碎笔漫灭犹堪嗟。坐当微雪发长笑，新酒正熟浮红霞。

是日往观，果石本。盖世贤招饮，恐客不至，故见绐尔，乃复次韵：
出门羸马踏雪沙，玉堂吏散成空衙。何人手剪吴江水，而我

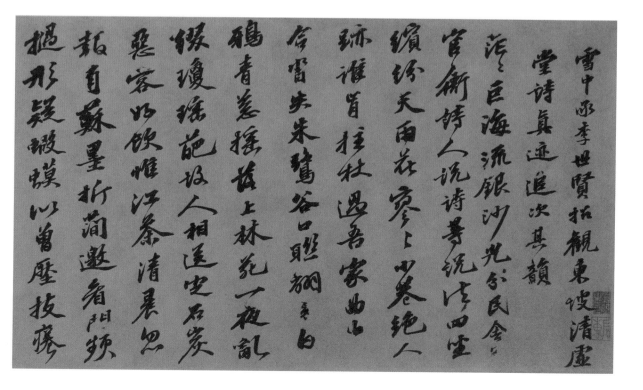


▼ 图5-1-6
吴宽咏雪诗（局部）

目眩梁园花。客居长至叹寂寞，赖有东邻仙李家。试登糟床香拨蚁，果笑石本光翻鸦。清虚堂中事已往，妙墨零落随风葩。空肠啖尽元修菜，渴吻煎彻庭坚茶。诗成一纸落万里，峒石至今椎密扮。浓书铁把纯绵裹，深刻蟹上潮泥爬。似人可喜非浪语，对客争观还共嗟。莫言此幅字漫灭，夜久屋壁飞晴霞。

世贤持沈启南雪景索题，复次韵：

小径升堂新筑沙，退朝无事归私衙。谁移雪岭入我屋，老眼白日疑昏花。坐游未觉足力倦，倏过野店仍山家。浅溪舟胶集冻鸭，空谷屡响翔饥鸦。狂风入林一搅动，绕涧（零落）玉蕊兼珠葩。此时谁当扫磐石（林下白），急欲往煮僧房茶。忽然仰面见高寺，扣户还须持马挝。长安十年走薄宦，对此似将尘土爬。雪（西）湖寻僧有故事（天欲雪），坡仙己去（故事）令人嗟。清虚旧韵更可借，捧砚独无王子霞。

晓望西山翠一痕，寂然深巷类荒村。故人对此宜呼酒，恶客从今莫过门。剪韭正愁畦径失，烹茶才怪井泉浑。纸窗坐久生虚白，冻笔题诗助眼昏。

适怀起东作□□之便录似。玉汝览之，□顿首。十一月十六日雪晴时书之。

需说明的是，作品损坏部分无法释读，根据吴宽《家藏集》（四库全书本）（图5-1-7）补入，□则为无法补入者。

▼ 图5-1-7
四首诗作见载于吴宽《家藏集》卷十

图 5-1-8
王懿荣致翁同龢信札

（四）信札

画卷后附有王懿荣致翁同龢信札一通（图 5-1-8）。

其内容详录如下：

夫子大人坐下，金焦为吾师乡邦胜境，匏庵、衡山皆吴中先哲，吴、文又一时师生。兹谨以门生旧蓄明人陈白阳画《周康僖金焦行》卷一、周东村画《匏翁雪咏》卷一敬尘行笈，伏祈笕纳。傥数年后，时事不偶，吾师卓锡破山，门生亦自披剔相从，写经糊口，依然佣书故业。祝国救民兴，为忠爱之忱，在朝在野，先后一也。敬叩颐安。门人懿荣叩上。阅后付丙。

翁同龢题签条：吴匏庵雪咏、周东邨画。戊戌五月，王莲生赠。瓶生记。

王懿荣文、书授业于翁同龢，1898 年，戊戌变法失败后，在翁同龢被慈禧太后勒令离开京城之际，王懿荣将此图卷与陈白阳所画《周康僖金焦行》共同赠予恩师作饯行之礼，并在留信中约定，数年后，跟随翁同龢"写经""佣书"。可惜时事不偶，光绪二十六年（1900 年）八月十四日，八国联军攻打北京城，王懿荣指挥团勇抵抗。最后城破，王懿荣投井殉国。从此，师徒二人阴阳两隔。所谓睹物思人，此画记录了二人深厚的情谊，翁同龢并未履王懿荣"阅后付丙"（阅后烧掉）之请，而将王的信札附于此件作品之后，作为二人情谊的见证，其用意之深亦可见一斑。

二、材料分析检测

操作前的分析检测对保护修复过程至关重要，一方面仪器分析可以揭示许多肉眼不可见的信息，了解作品的隐藏病害，在为保护提供依据的同时，也可以及时发现文物存在的潜在危险，有助于做好预防性保护；另一方面，对作品创作材料的准确分析，有助于指导或辅助修复过程中对修复材料的对应选择。

《匏庵雪咏图》手卷自被赠予后一直为翁氏家族珍藏。1948年随家族前往美国，并长期在美国保存。其具体保存环境及转移过程已不可考证，就其现状来看，保存状况较差。作品大部分被红色霉斑覆盖，可观察到明显的修复痕迹，但修复用纸张与原作相差较大，老化状况不一，色差明显。

由于《匏庵雪咏图》为珍贵的私家藏书画作品，根据对文物的基本保护原则，不可在未损伤的文物上做有损取样分析。因此，我们暂时只能对作品不同部位的纸张做简单的无损放大分析，以对修复破损时纸张的选择做出参考和帮助（图5-1-9）。

纸张是很多书画作品的主要创作载体。在修复操作之前，对纸张做分析检测与类别判断有助于帮助选择恰当的修复用适配纸张，更有利于修复工作的顺利开展与后期修复效果的完善。

受时间与条件所限，本次分析研究仍较为初步，尚有所不足，包括没能对作品上的霉斑做保存与种类分析，也未曾对装裱用丝织品做分析检测。日后在对其他书画作品的保护修复中可加以参考补充，相信一定可以获得更多有益的信息。

三、修复路线设计

(一) 修复理论

在修复过程中，依据"吾随物性"的修复理论，根据手卷的创作内容和具体保存现状，在实际工作中实行"可为"与"不可为"、"能为"与"不能为"。

总体而言，对整幅作品的修复完整程度控制在90%左右，调整基础色调一致，补纸处底色略浅于周围颜色，以离开画面20厘米之外肉眼不可区分为准。如此，既能够保证不妨碍视觉审美上的和谐统一，也可以对修复前后部分加以区分，不会对科学研究造成干扰与误读。

以下将在手卷每个部分的具体修复操作中对该理论的践行过程做详细阐述。

(二) 修复过程

1. 引首

▼ 图5-1-10
作品引首部分修复前（上）后（下）

引首部分破损较为严重，且大部分有红霉覆盖，严重影响其审美效果。其中前端纸张破损，边缘不可见，因此损坏面积无法判断（图5-1-10）。根据文徵明的创作习惯，对比文徵明其他作

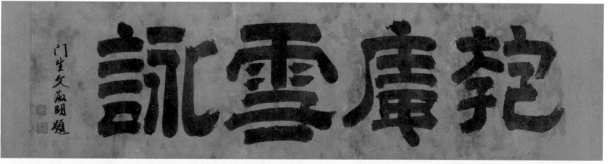

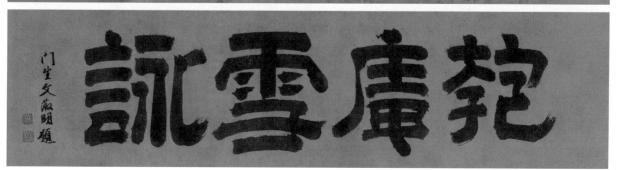

品可以推测，在损坏处很可能原有"停云"款印章一枚。然而由于此处已完全缺失无残留，不存在可信度较高的推测依据，属修复中"不可为"的范畴，故不予重新补绘。

因前端纸张的缺失，引首文字前空间感不足，视觉效果略显逼仄。虽不能妄加推测补全印章，但可以考虑补全部分缺失的纸张，拉开空间，使文字不会过于局促。在修补纸张的选择方面，通常情况下应该根据原作品纸张种类的分析结果，匹配相同或相似度较高的同类纸张，染色至基础色调一致，用于修复补配。不过该作品引首部分略显特殊，观察可见，引首后部分内容完整无缺损，但落款印后方仍有较大的空白空间，使得文字效果不够紧凑，稍显拖沓。综合考量后，最终选择将前后修补纸张的尺寸调整，后方比原修补纸张宽度减少1.3厘米，引首前端增加相应长度，这样既能够保证原作品材料的完整保存，也可以平衡调节文字的空间位置，实现和谐均衡的视觉效果。经测量，修复前引首全长（包括原修复部分）96厘米，修复过程中测量全长度为96.3厘米，装裱完成后长96.1厘米，长度基本保持不变，符合修复理论的要求。

在文字方面，除主要的红霉病害外，文字处纸张亦有部分缺损。其中"匏"字左上角"大"字贴近"一"的上下部分有损伤，看上去更像分开的两点。然而根据文字内容可以判断，此处应为完整的一笔书写，属于"可为""能为"范畴，所以在修复过程中使用相似度较高的明朝松烟墨在修补纸位置略作补全，使笔意完整，气势连贯（图5-1-11）。

▼ 图5-1-11
"匏"字修复前（左）后（右）

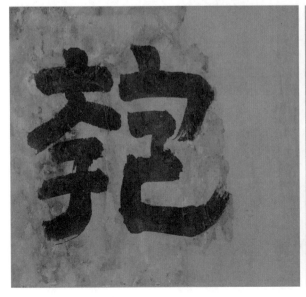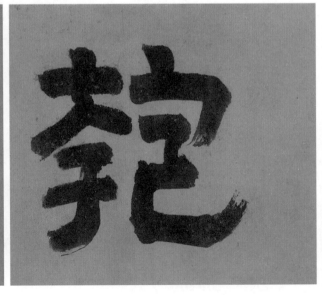

图5-1-12
作品隔水部分修复前（上）后（下）

2. 隔水

在手卷原装裱中，冷暖色调直接相连，色彩变换较为突兀；在修复后的重新装裱过程中，利用隔水做颜色过渡调整（图5-1-12）。

3. 画心

画心部分主要病害包括红霉斑、老化变色以及水渍浸染等，这也是修复过程中需主要处理的要点。

实际操作过程中，首先要在整个画面中寻找最干净、污染最少的参考点（图5-1-13），以此作为清洗画面的依据。尽可能将清洗过程客观化、标准化，降低主观影响，以避免画面的过度清洗，减少历史的韵味。

图5-1-13
寻找清洗标准示意图

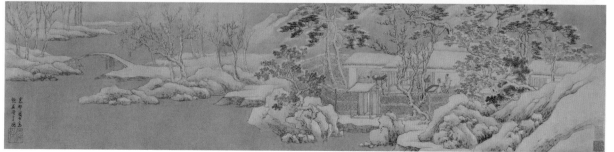

除了确定画面整体的清洁标准外，还需根据所绘的具体内容，对各处景物做专门分析处理。

（1）树林。通常，在水墨山水的创作中，画家大多会将天、地、水等部分做灰黑色处理。然而本幅雪咏图由于传承过程中的历史沉淀与外来污染，整幅画面都呈现灰黑色，很难判断出树林上方的天空部分原本色调如何。为最大限度地重现作者的创作意图，我们首先需要对整幅作品内容做好读解。《匏庵雪咏图》作者的活动区域在苏杭一带，可想而知创作背景原型当为南方，创作对象为园林。观察可见，亭中赏画的桌面上没有蜡烛或灯台摆放，由此推断创作中选取的时间节点当为白天。另外，在画面的右下方，从石头表面的阴阳处理可以看出，画面选取的光源点来自右上方，日光斜照，可能是在上午，也可能在傍晚时分。但是依据中国古代的建筑习惯，房屋应当面南背北而立，以此判断，画面右上为东方，日出东方，所绘时间应为正午之前。日常生活经验告诉我们，南方的冬天较为温暖，上午日出后积雪表面部分融化，树林之上会显出一层浅浅的雾气，所以在对画面进行清洗的过程中要格外留意。不仅如此，为成功营造出雾气氤氲的视觉效果，也不能对上方画面平均清洗，应洗出云团状的蓬松感。为实现这一目的，在实际操作中，我们在画面下方垫上宣纸，用于吸收水分。然后在作品上面以局部淋洒的方式滴水，通过水滴在纸面上的自然扩散和下渗洗出立体的层次感（图5-1-14）。

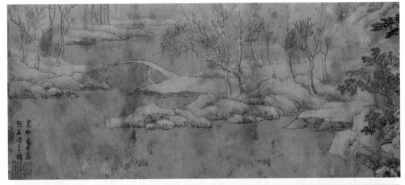

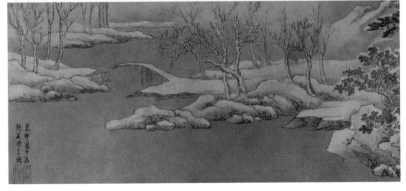

◀ 图5-1-14
画中树林部分修复前（上）后（下）

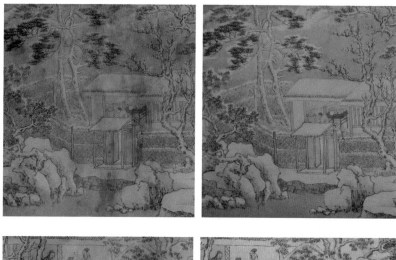

　　（2）屋顶。画面中所绘的屋顶包括两种：主屋与配屋。按照传统建筑习惯，主配两屋高度当有所差别。为了体现这一点，在清洗过程中，对配屋屋顶的灰黑色作略多一点保留，在空间上将其推远压低。需要注意的是，这种区分应当通过清洗中对古色的保留来实现，而非清洗后再另于表面做颜色处理（图5-1-15）。

　　（3）石头。石头的处理要点与屋顶类似，石头的立体感较强，在堆积的石块表面选择三个亮点做重点清洗，通过清洗后石面颜色的变化拉开前后层次（图5-1-16）。

　　（4）红树叶。原作品中，红树叶表面被大量红霉覆盖。在清洗时，很难保证能够恰好100%地将红霉清洗干净而不会对原作品有所伤害。为对原作品做最大限度的保留，清洗时略残留一点点红霉痕迹，同时，通过使用檀香木制作地杆以及在锦盒中放置天然檀香等方式做预防性保护，防止残留的红霉进一步发展扩散，伤害作品（图5-1-17）。

4. 诗文部分

　　对画卷之后的诗文修复，需特别处理的部分主要包括以下几个问题：

图5-1-17

原红霉病害处修复前（左）后（右）

（1）文字周围留白空间不足。这里需要调整的留白空间包括两部分：

首先是起首部分，原作品中起首印章有明显剪裁痕迹，边缘受损。但是损伤部分缺少的参考标准，属于"不可为"且"不能为"的修复范畴，因此不对印章做补全处理，仅出于审美鉴赏考量，扩展4毫米空白纸张，做最低限度的复原，留出适当的空间效果。

其次是文字上下部分，据推测，前次装裱过程中可能对画心进行了一定的裁切，文字上下空白部分残留较少，部分文字几乎已接近画心上边沿。同样为提高鉴赏效果，我们在上下边沿各扩展2毫米，以扩大空间（图5-1-18）。

（2）文字缺失。作品中有部分文字因损坏已缺失不见。虽然诗文内容目前仍有传世，缺失部分可以推测补全，但因其均无法保证与雪咏图中原创作完全一致，属"可为"而"不能为"范畴，同样仅对补纸做基色调整，不再重新填写文字（图5-1-19）。

▼ 图5-1-18

作品诗文部分修复前（左）后（右）

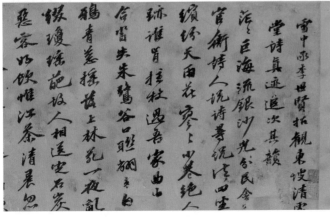

（3）原修复纸不协调。在文字内容之后，尚留有上次的修补纸张，但由于纸张成分不一致等原因造成如今老化后的状态有显著差异，严重干扰了作品的整体协调之美，故予以去除。因该部分原有空间已足够，因此不再进一步延展。

5. 信札部分

在《匏庵雪咏图》最初书画创作内容之后，附有王懿荣致恩师翁同龢信札两页。在原装裱中，此信札被简单贴于作品之后。本次修复时，将其改以挖镶的形式嵌入手卷中，更有利于长久地保存。信札所用纸张经洋红染色，该植物染料固色不稳，遇水极易使其脱色，因此在去除原装裱过程中应选择干处理方式，且重新装裱时也要严格控制水量，防止信札污染或变色（图5-1-20）。

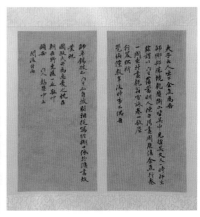

▶ 图5-1-20
　作品后所附信札修复前（左）后（右）

6. 装裱设计

根据作品的具体创作内容与创作时间等，将原装裱形式做适当调整，使其与作品主题、时代更加契合。所调整部分主要包括以下几个方面：

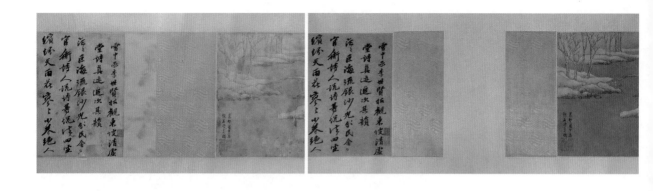

（1）装裱形式。该作品原为绫镶撞边式手卷，现依照创作时间，选择将其更改为明代的挖镶大裱式（或称"绢、绫挖撞边式"）（图5-1-21）。

▲ 图5-1-21
修复前（左）后（右）装裱形式

（2）绫子花型。原装裱选择以云凤纹绫做装裱材料。但云凤纹在古代装裱习惯中，多用于佛教或花卉题材，与作品所表达的雪景内容不够契合。因此，改选仙鹤主题绫纹，取"鹤舞于山水间"之意，更富自然超脱的美感。在具体鹤纹花型的选择上，以仿宋朝的小云鹤绫染色后做主体装裱，同时特别定制仿明朝的云鹤纹做天头。此外，在为手卷专门制作锦盒时，也选择了仿唐朝的飞鹤纹作为内衬，使作品整体协调统一中不乏灵动多变，细节呼应间凸显历史传承。不仅如此，锦盒外还选用百年古锦，其内所配的锦囊更是专门寻到仿唐狩猎纹金丝提花锦来制作，无一处不在精致细腻中承载着历史的厚重感（图5-1-22）。

◀◀ 图5-1-22（1）
原裱凤纹

◀ 图5-1-22（2）
仿明朝云鹤纹天头及隔水

◀ 图5-1-22（3）
云鹤纹天头及隔水局部放大效果图

▶ 图5-1-22（4）
　仿宋小云鹤绫（主体装裱部分）

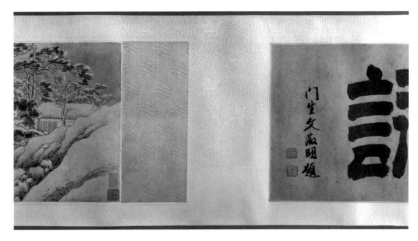

▶ 图5-1-22（5）
　仿唐朝飞鹤纹内衬

▶ 图5-1-22（6）
　仿唐狩猎纹金丝提花锦

值得强调的是，装裱应当是对作品在体量和意境上的进一步延伸，装裱选择的材料和花纹应当与创作内容遥相呼应，相映成趣。

（3）装裱颜色。在原装裱中，选择米色作为主体颜色，这就使得整幅作品画面显得比较平淡，缺少层次与波澜。修复后将颜色改为缥色（或称"碧色"），既能够与画心颜色对比，集中视线焦点，增加色彩的丰富感和层次感，还可以与雪景中的天色补充呼应，"水天一色"（图5-1-23）。

（4）撞边颜色。撞边纸的颜色同样依据明朝标准，染色为牛皮

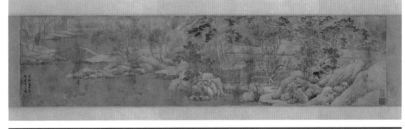

▶ 图5-1-23
　修复前（上）后（下）装裱颜色调整
　对比图

图5-1-24（1）
原有插签与缂丝包首等沿用

图5-1-24（2）
原有玉轴头沿用

图5-1-25
锦盒及锦囊

黄。在传统的装裱习惯中，多以两层纸托为撞边纸。在本次修复过程中，创造性地选用了非常薄的绢做单层纸张的内衬，这样可以很好地增加撞边的牢度，增强折叠处的耐磨性，有效延长艺术作品的保存寿命。具体修复效果可参考对比图（图5-1-23）所示。

（5）预防性保护的考虑。在不影响主要修复操作的前提下，我们应当有意识地对作品日后传承过程中的预防性保护做准备。在此次对《匏庵雪咏图》的修复中同样有意做出了处理。

其一，重新装裱时，除沿用原有玉轴头、插签与缂丝包首外，另选择白檀香木作为地杆，利用檀香木本身的防腐驱虫效果做初步保护（图5-1-24）。

其二，为防止保存时内积露水，定制外盒时弃用常见的硬木盒，改制作锦盒盛装。同时为防止取阅过程中温差突变对作品带来的伤害，锦盒内部配制锦囊，并以天然棉花填装（图5-1-25）。

四、修复总结

2010年，当笔者初次见到《匏庵雪咏图》的时候，作品损坏得非常厉害。前面的引首部分将近一半已经溃烂，而且由于此前

装裱时裁切不当，印章处留白空间明显不足；此外，画心还长了大面积的红霉，加上作品本身复杂的颜色，即便在笔者40多年的修复工作生涯中，也算得上是比较少见但问题众多、情况复杂的修复案例了。这也是为何要选用此件作品来做示范，阐述如何在实际操作中贯彻前文所提出的修复理论，将修复技术与科学分析和艺术审美相结合，得到最为理想的修复效果。

关于作品的具体修复过程，前文修复路线设计环节中已经有了颇为详尽的描述。而对于这样一幅集吴门多位名家名作于一身的珍贵艺术作品而言，修复工作真正的困难之处并不在于通过恰当的技术手段，将作品创作材料完整地保存下来，而是在对作品准确读解的基础上，最大限度地重现其创作审美初衷与艺术生命力，这才是书画修复与装裱应该追求的最终目的。因此，在动手操作之前，充分阅读并理解作品，感受作者的创作意图与创作思路，预先设计规划出完整的修复路线，才能保证在修复时举重若轻、收放自如。

《匏庵雪咏图》的修复工作前后共历时13个月，涉及众多病害情况，全面应用了清洗、除霉、配纸、手卷装裱、全色调整等多种修复技术方法，这也是对笔者多年所学以及工作经验的充分反馈。而在如此复杂的损伤状况下，能够最终实现这样的修复效果，在技术层面上来说已近瓶颈，余下改进创新的空间甚是有限。但这并不意味着再难获得更进一步的突破和发展。虽然修复技术已臻成熟，我们还可以放开眼界，站在学科的视野上，横向引进其他专业的辅助与配合。例如通过显微分析等检测方法，确定创作用纸张的种类及成分配比，为修复纸张的选配提供有力参考，让修复工作科学化、高效化等，都是未来修复专业应该考虑的发展趋势和方向。

第二节 《茶味》修复实例

《茶味》（图5-2-1）作品本为新近裱装，除画心部分脏污及破损外，原装裱并无太多严重病害。但综合考虑作者创作背景、展示空间等诸多因素，原装裱形式不甚契合，故以传统日式风格为基础重新设计装裱。

一、作品基本信息

《茶味》木庵性瑫 ｜ 纸本水墨

画心尺寸：长57厘米，宽26.6厘米；

画心材质：宣纸；

旧裱形式：日式挂轴；

保存状况：画心破损影响观赏，装裱材料的色调搭配不协调，需要重新修复与装裱。

◀ 图5-2-1

《茶味》修复前

木庵禅师，名性瑫，俗姓吴，出生于明万历三十九年（1611年）二月初三，福建省泉州府晋江县人。幼年失双亲，怀出尘之志，崇祯二年（1629年）出家，拜开元寺印明为师，时年19岁。

木庵在明末的战乱中走访诸山，参拜了天童山的密云圆悟，由鼓山永觉元贤和尚受具足戒。28岁住进金粟山广慧寺参拜费隐禅师。清顺治五年（1648年）登黄檗山万福寺，参拜费隐的法嗣隐元隆琦，顺治七年嗣承隐元，顺治十一年，隐元应长崎之邀东渡日本，木庵将弟子雪机随从隐元一同前往，第二年，木庵收到隐元委托雪机的请帖，同年七月九日，木庵也来到了长崎。日本明历元年（1655年），木庵44岁。

同年九月六日，隐元应龙溪等邀请，离开长崎到了摄津富田的普门寺，而木庵则留守长崎等待隐元归山。

明历三年（1657年）秋，受隐元、龙溪的邀请，十月二十三日，木庵入普门寺和隐元相隔两年再会。宽文元年（1661年），隐元在宇治创建了新黄檗宗，木庵追随其进入万福寺。

宽文四年九月四日，隐元退隐松隐堂，54岁的木庵受命晋山开堂，成为黄檗山第二代住持，续建堂殿，丕振宗风，成就功业。

宽文三年（1663年），隐元主办第一届三坛戒会。仅隔两年，宽文五年木庵也主办了三坛戒会。之后的黄檗山历代住持，如没有特殊事情，一般都是晋山后三四年举办三坛戒会。

宽文十年（1670年），甲斐守青木重兼皈依黄檗宗，在江户白金创建了紫云山瑞圣寺，邀请木庵开山，延宝二年（1674年），木庵在同寺举办了三坛戒会，从此黄檗本山和瑞圣两处开设戒会，瑞圣寺成为之后黄檗宗向关东地方伸展的基地。

延保三年，木庵在黄檗山建立了紫云院，之后一年又建了万寿院。延保八年正月，住山17年，70岁的木庵让位于慧林性机，自己退居紫云院。天和四年（1684年）正月二十日，74岁的木庵圆寂，嗣法门人53人（含未到日本者），得戒的弟子3 000余人，其中铁牛道机、慧极道明、潮音道海更是木庵门下的三杰，铁眼、

铁文等木庵门下的十铁也非常有名。200年后，明治天皇特颁御敕追赐"慧明国师"。

木庵禅师的书法有一种超然泫寂、静穆淡然的气韵。其用笔落拓不羁，纯任性灵，气韵贯通，洒脱飞舞。木庵与本师隐元和法弟即非的书法，被称为"黄檗三笔"，是日本黄檗宗的三大书法家。木庵善行书，又工楷书，其书法以笔法圆润雄浑见称。木庵的书风对当时的日本书法界产生了很大影响。此作品《茶味》，用笔元气淋漓，酣畅无匹，墨色鲜活，令人想见其挥运之时，当如风樯阵马，于痛快中已然知真水香茶之三昧。

晚明时期是中国书法史上百态丛生、奇瑰滋孕、最为动荡的时期，出现了一大批从技法上颇具开创性、从审美上有新突破，并对当时后世颇有影响力的书法家，但他们又都各具鲜明的个人风貌。木庵此作既有鲜明的时代特色，如用笔质野痛快，但也具有明显的个人风格。"茶"字收笔处的似收实放，"味"字收笔处的戛然而止，通篇一气呵成，毫无多余节奏，且落款与正文形成了大珠小珠落玉盘之势，丰富了章法节奏。用印是典型的明人作风，一白一朱，方形大印，前加椭圆形引首，显得格外稳妥，印泥色泽素雅沉稳，质感厚重，与墨色形成了极好的搭配。

二、修复路线设计

（一）修复理论

在此作品重新装裱的过程中，主要遵循了"吾随物性"的修复理论，依据挂轴的作者信息、创作内容、背景，展陈空间等因素，最终选定日式装裱风格。同时，针对不同损伤部位，区分"可为""不可为"和"能为""不能为"，不同情况选择不同的处理方法，最大限度地恢复作品的艺术气韵。

书画作品的装裱承担着构建作品与展示空间之间桥梁的重要作用。《茶味》，无论是从作者——日本煎茶道创始人木庵禅师，还是从书写内容考量，均不难发现应悬挂于茶室当中，其原本的装裱形式亦具有日本茶道装裱的典型特征。在中国传统文人审美观中，作品的展示当小中见大，讲求宽边大裱，要让书画作品和谐地融入周围的环境中，浑然一体，不觉突兀。然而日式装裱则截然不同，其目的在于将观者的视线完全聚焦于作品之上，尽量避免关注点的发

散与分薄。体现在装裱材料的颜色选择上，中国传统装裱惯用相对柔和的中间色调，而日式装裱则多选用饱和度较高的原色。

不难看出，这幅作品的创作初衷即为了悬挂于日本的茶室中，故当选择日本的茶道装裱最为适合。但是从作品原来的装裱形式上看，其所选择的材料中有金色和深蓝色，饱和度高，未免喧宾夺主，与日本茶室的整体装潢风格色彩不够协调。因此，在这次的修复再装裱中，将以更换装裱材料的纹饰与颜色为主。

（二）修复要点

综合上述考量，归纳此次修复要点如下。

（1）作品创作时所用为熟纸，书写过程中的用笔顺序清晰可见。若按照日本装裱方法进行修复，原有用笔痕迹很可能受到干扰甚至破坏，因此，在修复过程中，需要对此格外留意，会造成影响的操作当尽量避免，尽量完整保留作品原有的艺术气韵。

（2）作品印章残缺不全。印章不同于书法，其具有明显的金石气，非用笔墨可轻易模仿。为防止画虎不成反类犬，同时不妄加自己的主观推测，在修复时，只将其调整至基本完整，不做过多干预，不求完美复原。

（3）作品空白部分也有所损伤。此部分非作品主体，没有过多的艺术性承载，也不会造成可能的错误推断，因此，对于空白部分的损伤，在修复过程中当调整至完美难辨。

（4）装裱材料基本完全更换。如前文所言，此作品原本装裱时所用材料颜色与作品意境及展示空间难以契合。所以在修复时，要将原有材料全部替换。考虑到作品传承过程中保留下来的历史遗韵，重新装裱时仍选用古代材料完成。原装裱材料为金黄色加金丝，豪华有余古朴不足，不能与茶道风格很好地契合，此次以百年前凤凰纹旧料替换天头。凤凰纹属横纹，装裱时可以有头尾朝上两种选择。在通常的日式装裱中，多选择凤凰上飞。但综合考虑此作品的艺术特质，改颠倒为下飞形式，取安定之感。此外，以草纹为地，意指"天上有凤，地下有草，中间有字"，作品整体意蕴完整且不乏空间感。

三、修复过程

（1）作品修复前调查。记录详细影像资料，保存细节信息，包括作品原尺寸、病害种类及位置等，如图5-2-2至图5-2-4所示。

▶ 图5-2-2
修复前原装裱正面（左）反面（右）

▶ 图5-2-3
画心破损处细节

▶ 图5-2-4
作品透光照

（2）修复工具准备。本幅作品为日式装裱，因此需要准备相应的日式装裱工具，如图5-2-5所示。

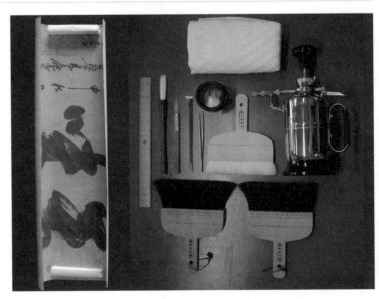

▶ 图5-2-5
修复所需工具：喷雾器、日本棕刷、水刷、尼龙纸、放大镜、镊子等

（3）裁下画心并喷水展平，如图5-2-6所示。

图5-2-6
喷湿画心

（4）将预先准备好的尼龙纸（略大于画心）喷水润湿，如图5-2-7所示。

图5-2-7
润湿尼龙纸

（5）将尼龙纸罩在画心正面，用水刷展平固定，再将尼龙纸连同画心一起翻面，使尼龙纸垫在画心下方，防止画心与工作台直接接触，如图5-2-8所示。

图5-2-8
固定画心

（6）用水刷将画心背面连同尼龙纸浸湿刷平整，如图5-2-9所示。

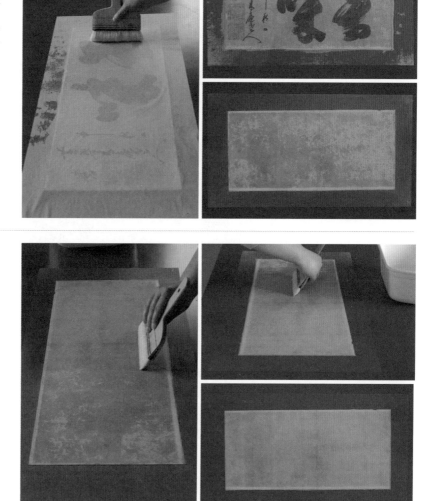

图5-2-9
画心翻面并平整

（7）潮水后，用湿毛巾覆盖画心，保持潮湿，待揭裱，如图5-2-10所示。

▶ 图5-2-10
润湿画心，待揭裱

（8）分两次揭去覆背纸，如图5-2-11所示。

1	2
	3

▶ 图5-2-11
揭除覆背纸

（9）揭至命纸部分，如图5-2-12所示。

1	
2	3

▶ 图5-2-12
揭至命纸部分

（10）揭命纸，如图5-2-13所示。

1	
2	3

▶ 图5-2-13
揭命纸

（11）用镊子小心揭取，尤其要留意有破损的部位，如图5-2-14所示。

| 1 | 2 |
| 3 | 4 |

▶ 图5-2-14
破损处揭命纸处理细节

（12）修补破损部位，如图5-2-15所示。

▶ 图5-2-15
破损处待修补

（13）沿破损处边缘刷上糨糊，将修补纸按照帘纹方向粘上后，用马蹄刀刮去多余部分，如图5-2-16所示。

| 1 | 2 |
| 3 | 4 |

▶ 图5-2-16
修补破损处

（14）准备命纸，并刷上糨糊，如图5-2-17所示。

| 1 | 2 |

▶ 图5-2-17
准备命纸

（15）上好糨糊的命纸吸去多余水分后，将画心托起，如图5-2-18所示。

▶ 图5-2-18
托画心

（16）命纸托好后，在命纸上沿画心周围贴一圈纸边，以增加牢度，如图5-2-19所示。

▶ 图5-2-19
周围贴边

（17）揭去正面尼龙纸，将托好的画心晾至半干，上板贴平，如图5-2-20所示。

▶ 图5-2-20
揭去正面尼龙纸（左上）
晾至半干（右上）
上板贴平（下）

（18）修补处补色，如图
5-2-21所示。

1　2　3
▶ 图5-2-21
　　补色前（左）、补色中（中）、
　　补色后（右）

（19）将残缺的部分用铅笔
划出需要补色的范围，补成矩
形，如图5-2-22所示。

1
2　3
▶ 图5-2-22（1）
　　边缘补成矩形示意图

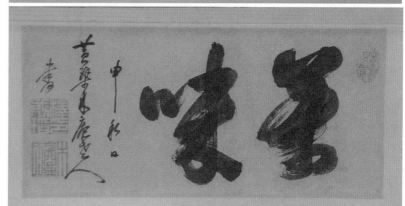

4
5
▶ 图5-2-22（2）
　　画心补色前（上）后（下）
　　对比

（20）尝试搭配装裱材料花型及位置，如图5-2-23所示。

▶ 图5-2-23
选择装裱材料

（21）给天地配色，如图5-2-24所示。

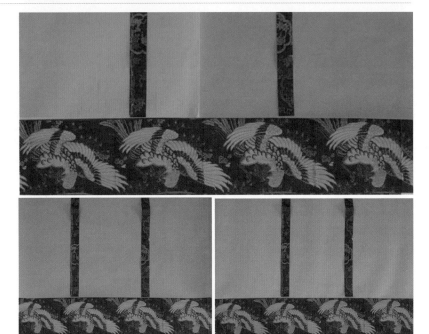

▶ 图5-2-24
给天地配色

（22）托装裱用材料，如图5-2-25所示。

▶ 图5-2-25
托装裱用材料

（23）剪裁后，用糨糊将丝织品边缘封口，如图5-2-26所示。

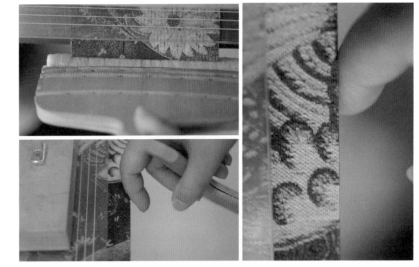

1
2　3
▶ 图5-2-26
丝织品封口

（24）拼接花型，接缝处用纸条抵住背面，如图5-2-27所示。

1
2　3
▶ 图5-2-27
拼接花型

（25）出局条，配锦眉，镶锦眉，如图5-2-28所示。

1　2
3　4
5　6
7

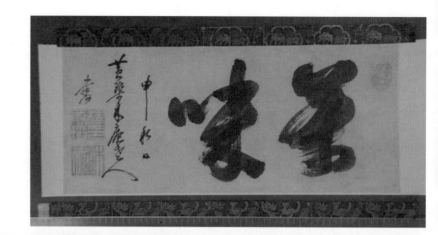

1	2
3	4
5	6
7	

▶ 图5-2-28

出局条、配锦眉、镶锦眉

（26）镶柱，如图5-2-29
所示。

1	2
3	4

▶ 图5-2-29

镶柱

（27）镶中回，如图5-2-30
所示。

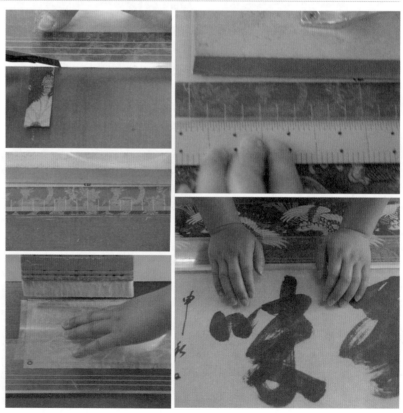

1	4
2	
3	5
6	

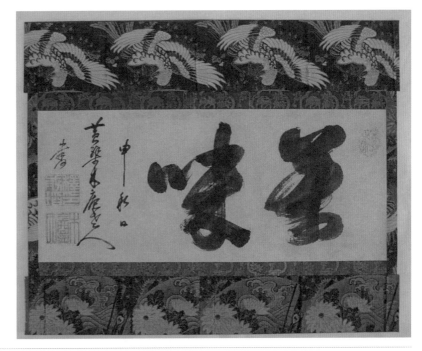

<table>
<tr><td>1</td><td rowspan="2">4</td></tr>
<tr><td>2</td></tr>
<tr><td>3</td><td>5</td></tr>
<tr><td colspan="2">6</td></tr>
</table>

▶ 图5-2-30

镶中回

（28）镶天地，裁去天地多
余部分，如图5-2-31所示。

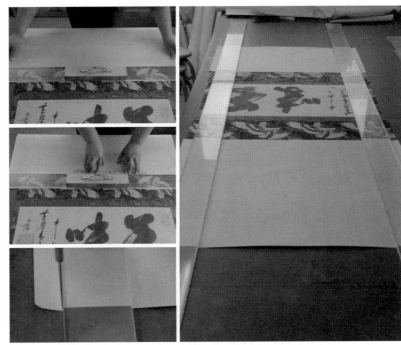

<table>
<tr><td>1</td><td></td></tr>
<tr><td>2</td><td></td></tr>
<tr><td>3</td><td>4</td></tr>
</table>

▶ 图5-2-31

镶天地

（29）确认作品边的宽度，
并画线、转边，如图5-2-32
所示。

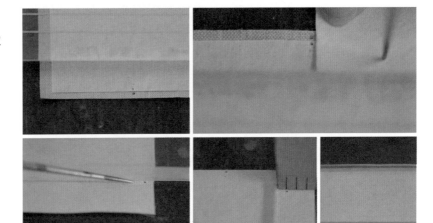

<table>
<tr><td>1</td><td>2</td><td></td></tr>
<tr><td>3</td><td>4</td><td>5</td></tr>
</table>

▶ 图5-2-32

画线，待转边

（30）转边处上糨糊，粘好，待覆背，如图5-2-33所示。

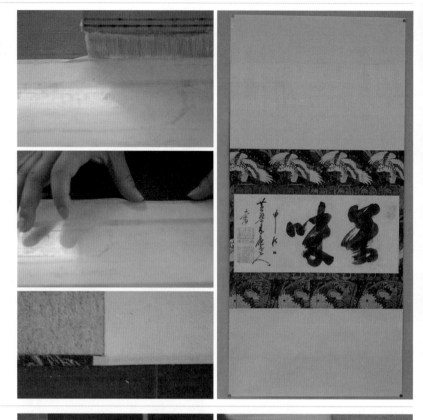

1
2
3 4
▶ 图5-2-33
转边，待覆背

（31）用日本皮纸撕毛口加边，如图5-2-34所示。

1 2
3 4
▶ 图5-2-34
日本纸加边

（32）贴夹口纸，如图5-2-35所示。

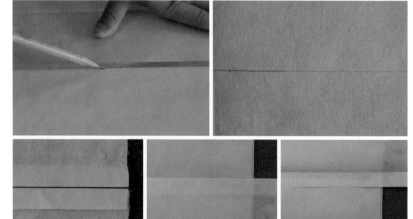

1 2
3 4 5
▶ 图5-2-35
贴夹口纸

（33）贴边，并在锦眉与画心连接处加固，如图5-2-36所示。

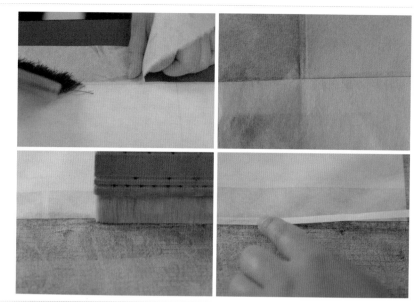

| 1 | 2 |
| 3 | 4 |

▶ 图5-2-36
 贴边

（34）给覆背纸上糨糊，如图5-2-37所示。

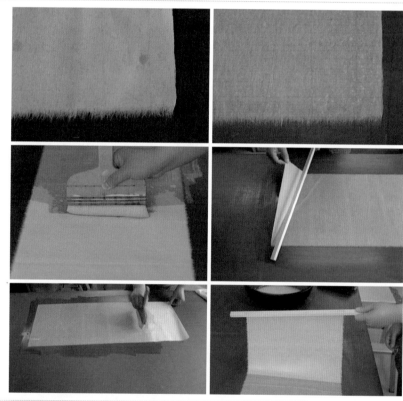

1	4
2	5
3	6

▶ 图5-2-37
 给覆背纸上糨糊

（35）上覆背，贴包首和搭杆，如图5-2-38所示。

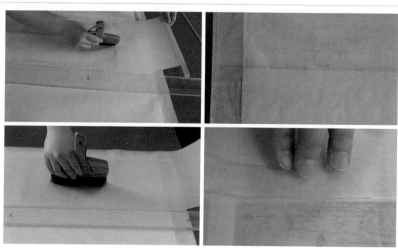

| 1 | 2 |
| 3 | 4 |

▶ 图5-2-38
 上覆背纸

（36）用刷子打覆背纸，竹起子压边，使覆背纸结合更紧密，如图5-2-39所示。

1 2
3 4
▶ 图5-2-39

打覆背纸，压边

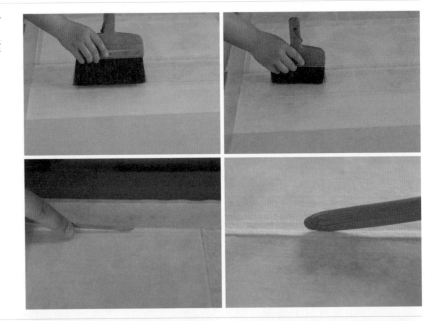

（37）四周上糨糊，上板贴平，如图5-2-40所示。

1 2
3 4
▶ 图5-2-40

上板贴平

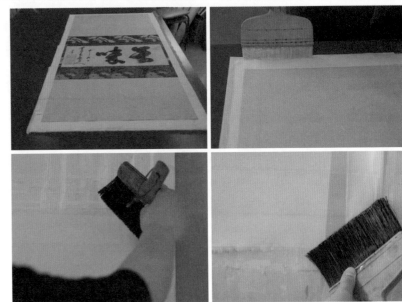

（38）完全伸平后下板，面朝下用尺子压在中间，准备剔边，如图5-2-41所示。

1 2
3 4
▶ 图5-2-41

下板，准备剔边

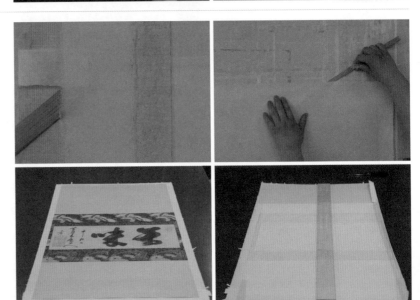

（39）剔边，用糨糊封包首
边，如图5-2-42所示。

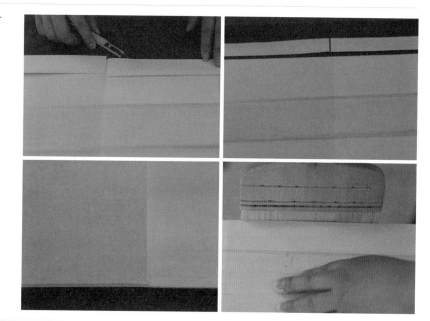

1 2
3 4
▶ 图5-2-42
　　剔边，封包首边

（40）确定夹口纸所需宽
度，如图5-2-43所示。

1 2
3 4
▶ 图5-2-43
　　确定夹口纸宽度

（41）裁掉多余部分后上糨
糊装杆，如图5-2-44所示。

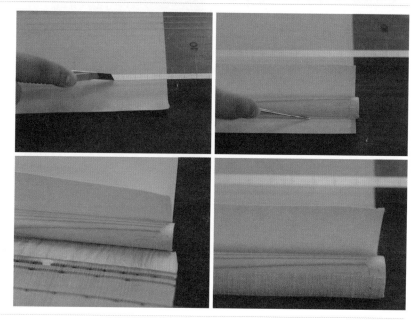

1 2
3 4
▶ 图5-2-44
　　刷糨糊，装杆

（42）装天杆，如图5-2-45
所示。

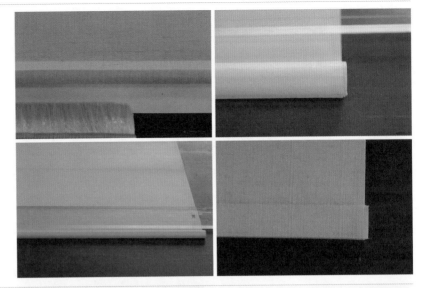

| 1 | 2 |
| 3 | 4 |

▶ 图5-2-45
　　装天杆

（43）先将地杆装轴头，确
定下夹口宽度后裁去多余部分，
如图5-2-46所示。

| 1 | 2 | |
| 3 | 4 | 5 |

▶ 图5-2-46
　　装地杆轴头，准备装地杆

（44）装地杆，如图5-2-47
所示。

1	4
2	5
3	6

▶ 图5-2-47
　　装地杆

（45）制作风带及露花，如图5-2-48所示。

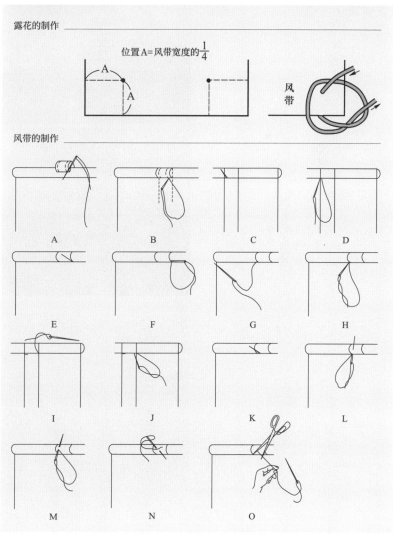

1	2
3	4
5	
6	

▶ 图5-2-48
制作风带及露花

（46）扎挂绪，如图5-2-49
所示。

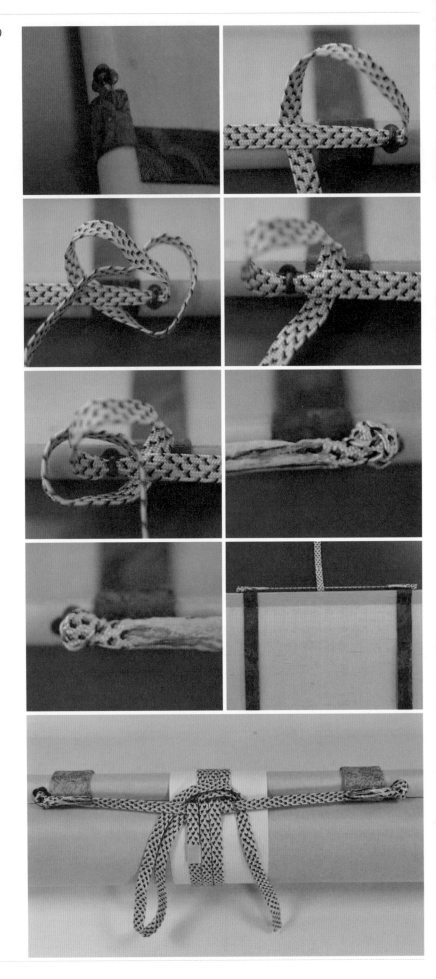

▶ 图5-2-49

扎挂绪

1 2
3 4
5 6
7 8
9

（47）捆扎木盒，如图5-2-50所示。

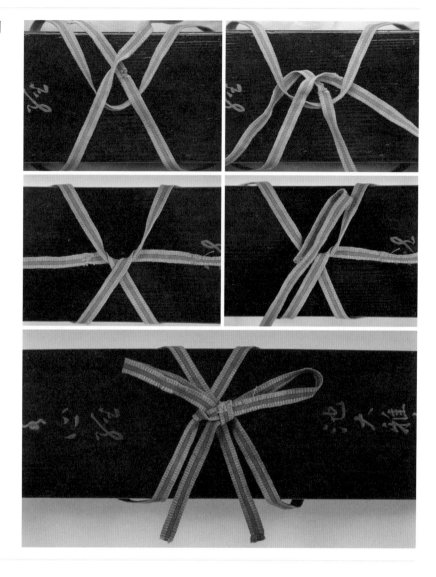

1 2
3 4
5

▶ 图5-2-50
扎木盒

四、修复总结

装裱之于书画作品，如人着衣，既是对原作品艺术性和艺术表现效果的衬托与延展，更是将书画作品与展陈空间背景完美结合的重要途径。因此，在选择一件作品的装裱形式、尺寸，以及颜色和纹样时，不能单单考虑作品的创作者或是创作内容本身，还要结合相应的文化背景与展示空间，综合多方面因素与影响，才能最终选出最为合适的装裱效果。

对于这件作品而言，虽然创作者木庵禅师为中国人，书写内容亦为汉字，但是这幅书法作品的创作初衷却是为了配合日本茶道，最为可能的展陈空间同样是日本茶室。因此，权衡之下，还是传统日式装潢风格与其意境更为契合。

选择这件作品作为修复案例进行详细解说，不仅是为了详述日式装裱的操作过程，更是为了凸显"吾随物性"的修复理论。即要求书画修复师在设计修复装裱方案时，不可随心所欲，或简单重复原装裱形式，而是应当在全面了解作品背景的基础上，结合展陈空间大小、风格、文化背景等多方面因素，选定最佳的装裱方案。

第三节 《杨叔恭残碑》拓本修复实例

金石拓本的装裱方法与书画不同，其根本差别在于书画装裱要求平整无褶皱，而拓本装裱则要求保持原有的凹凸立体感。虽然二者所用工具相仿，但操作手法不尽相同。若以书画装裱的方式修复装裱拓本，则易造成字口撑平，文字肥大变形，丧失原本的金石韵味。

在此，仅以《杨叔恭残碑》（图5-3-1）为例，简述碑帖拓本的修复方法与要点。

一、作品基本信息

《杨叔恭残碑》端方跋 汉 杨叔恭残碑（附碑阴）拓本

画心尺寸：高74.1厘米，宽98.5厘米；
画心材质：绵连宣纸；
旧裱形式：横披。

图5-3-1
《杨叔恭残碑》拓本修复前

《杨叔恭残碑》，碑身高60厘米，宽66.7厘米，侧宽26.7厘米，碑阳存左下角十二行，碑侧存四行，碑阴整体漫漶不清，碑石甚为残破。汉建宁四年七月六日甲子造。原石曾归马邦玉，又归端方，后又归于王绪组、周进等人，现藏于北京故宫博物院。

在北魏时期郦道元的《水经注·济水》中早已被著录，云："大城（即沇州）东北有金城，城内有《沇州刺史河东薛棠像碑》……次西有《沇州刺史茂阳杨叔恭碑》，从事孙光等以建宁四年立……"。有关《杨叔恭残碑》的金石著录较多，还有清代赵之谦《补寰宇访碑录》、沈西雕《交翠轩笔记》、张德容《二铭草堂

金石聚》、陆增祥《八琼室金石补正》、杨守敬《激素飞清阁评碑记》，现代张彦生《善本碑帖录》、沙孟海《中国书法史图录》等。

拓本原装裱形式为横披，画心部分高74.1厘米，宽98.5厘米，材质为绵连宣纸，主体包括碑阳、碑侧、题跋与钤印，具体释文如下：

碑阳释文：
□□害□□，
适士□野□□，
四郡□绌十城□，
甄功者也于□□□，
□□陈留韩□□□□，
忬泰山县球□□□平，
彰盛德示□□□辞曰，
城宣仁播威赏恭纠忴
□开聪四听招贤与程，
□旧旅扬旌殄灭丑类，
勋剟焕尔聿用作诗，
七月六日甲子造。

碑侧释文：
禅伯友，
佐陈留围范绪祖，
时左济北茌平□□，
祥公□

题跋：汉沇州刺史杨叔恭残碑，拓奉仲午世叔大人鉴，端方记。
钤印：端方印信

端方在晚清以金石收藏著称，所爱之碑刻，一定尽力搜求原石收藏。他本人在《陶斋藏石记》曾说："金石之新出者，争以归余；其旧藏于世家右族，余亦次第收罗得之。"端方自马邦玉家族中得到《杨叔恭残碑》原石后，曾精心拓制数本，并一一题跋，作为厚礼赠与友人，可见端方对此碑的喜爱之深。

《杨叔恭残碑》章法工整，结字收放有度，再加之蚕头雁尾的用笔，使书风既沉着又不失秀润之气。此碑得到了众多清代金石学家、书法家的推崇。清代方朔《枕经金石跋》评其云："书法古雅秀挺，有合《韩勑》《史晨》二家意思。碑侧题则跌宕疏秀，不拘故常，亦不异《韩勑碑阴》《史晨》，可宝也。"康有为在《广艺舟双楫》中赞叹："《杨叔恭》《郑固》端整古秀，其碑侧纵肆，恣意尤远，皆顽伯（邓石如）所自出也。"

二、修复路线设计

（一）修复理论

碑帖拓本如实地记录了碑石刻帖在某个时点的真实面貌，其每一个文字、每一条石痕的变化都是鉴定碑帖年代的佐证。所以在修复时，对石花残字进行接笔补墨，都是有违忠实遵循原作的修复策略的，维护碑帖拓本的真实面貌是拓本修复的宗旨。而对于旧存的填墨、填字的拓本则应保存现状，不必做去除和整修。碑帖拓本的洗脏去污也不必苛求纸白版新，非蝉衣精拓本及纸质黄脆者，不必特为洗涤处理，多洗毕竟有伤纸墨。若有纸质黄脆的、有严重劣化的，用 50～60℃，pH 值为 7.5 左右的弱碱性水淋洗脱酸使纸墨回软。因为碑帖拓本不同于书画作品的特性，在修复过程中有些细节需要格外留意。

（1）去污。对污迹宜作局部湿洗处理，尽量使用橡皮、马蹄刀作干处理，以防全面水洗使字口变形。

（2）修补。文字残破处只用与拓本同质，略浅于碑帖空白纸颜色的旧色纸修补，不作任何补墨。

（3）印章。印章钤于墨拓之上，印泥难以渗入纸内扎根，所以托背时容易黏落于裱台，需用柔软干纸垫于印章与裱台之间以做保护。

（二）作品保存现状

该拓本纸质脆化严重；整体基本完整，略有破损；拓本中央部位有一片陈年水迹；整体墨色均有不同程度污染，颜色灰暗；题跋与印章部分污染变色显著（图5-3-2）。此外，原装裱材料破损明显，已基本难以张挂（图5-3-3），亟须修复。

▶ 图5-3-2
题跋与印章部位污染变色

▶ 图5-3-3
原装裱部分破损明显

（三）修复方案

根据拓本的现状来看，其纸质与裱绫劣化的主要原因与旧裱用的糨糊中明矾含量过多有关。陈年的水迹和整个拓本的污染状况，已严重影响了拓本的鉴赏和保存。以确保拓本能长期保存和保持古味为原则，制订出以下的修复方针。

▽ 图5-3-4
修复拓本用工具

（1）沿用原裱装的横披形式，采用特制的浅色仿古厚花绫装裱。

（2）用50～60℃，pH值为7.5左右的弱碱性水洗污，必要时用0.3％的双氧水作局部洗污。

（3）整修过宽的旧重叠拼接口，用绵连托背加固拓本。并用小麦淀粉制糨糊，不加任何添加剂。

（4）考虑到去污后难免会残留深浅不一的色斑，如用素净的耿绢，就会使色斑变得更醒目。因此，为了使视线有效地集中于碑帖黑白相映的文字部分，可将花绫用天然颜料染色，掩盖其新料的光泽，并利用花绫纹样的凹凸和色泽的明暗使碑帖上的色斑变得不明显。

（5）修复工具包括：羊毛刷、排笔、毛笔、马尾刷、棕刷、镊子、马蹄刀等（图5-3-4）。

三、修复过程

（1）用清水潮湿拓本使之柔软。

（2）将拓本刷平在衬有尼龙纸的裱台上。

（3）揭去旧托背纸三层，使拓本上的污染量减少，污色变浅，如图5-3-5所示。

▶ 图5-3-5
揭除覆背纸

（4）用脱脂药棉吸收污水，如图5-3-6所示。

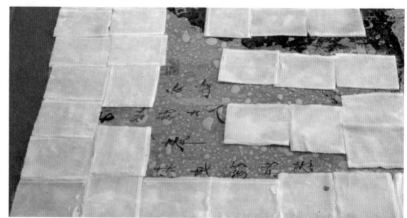

▶ 图5-3-6
用药棉去污

（5）用3%的双氧水洗污，如图5-3-7所示。

▶ 图5-3-7
用双氧水洗去顽固污渍后的效果

（6）刮窄题跋处重叠过宽的接口，如图5-3-8所示。用与拓本同质同厚度的旧宣纸修补破损处。

▷ 图5-3-8
　修复破损处，并刮去多余重叠部分

（7）去除尼龙纸，将拓本放置在干纸上一星期左右，待其自然干燥，逐渐恢复字口立体感，如图5-3-9所示。

▷ 图5-3-9
　去掉表面尼龙纸

（8）染制旧色纸作托画心用命纸。

正面衬垫保鲜膜后，上糨糊托命纸，如图5-3-10所示。

1

2

▷ 图5-3-10
　上糨糊并托命纸

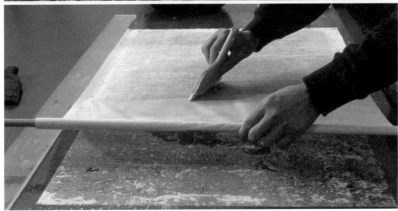

（9）去除保鲜膜，检查并
整理画心，如图5-3-11所示。

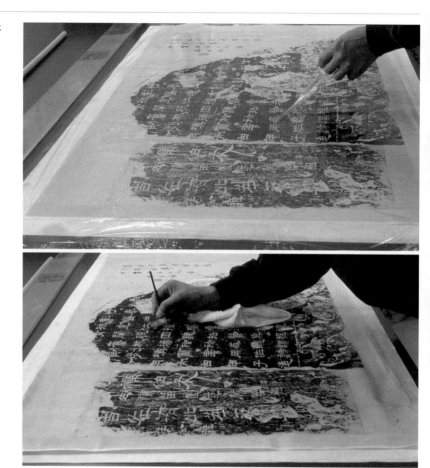

1
2

▶ 图5-3-11
去除保鲜膜并整理画心

（10）用马尾刷反复轻击、
轻刷，使拓本与背纸进一步结
合后，再用棕刷作短距离顺刷，
使拓本与背纸结合牢固，如图
5-3-12所示。

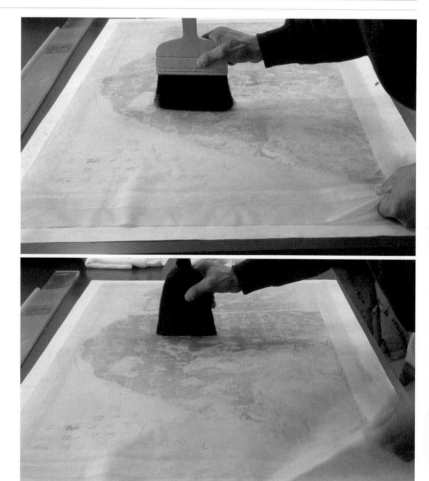

1
2

▶ 图5-3-12
马尾刷轻击加固并用棕刷
顺刷

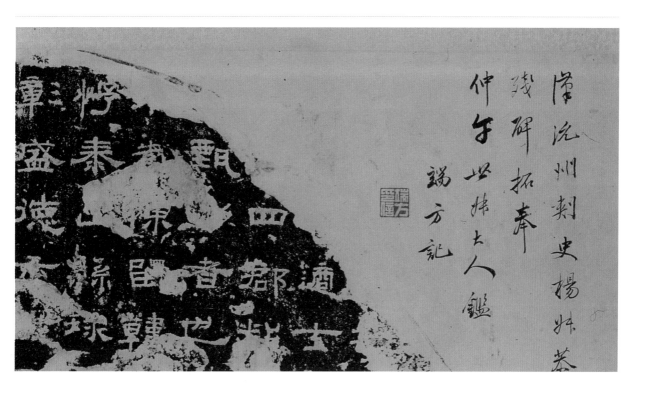

▲ 图5-3-13
原严重受污染的题跋与印章
部位修复后效果

（11）待拓本自然干燥后，喷水贴于板上，贴平后取下，装裱成横披，如图5-3-13所示。

四、修复总结

通过上述修复过程不难看出，碑帖拓本的修复操作手法与书画修复迥然不同。但其核心修复理论却殊途同归，都是为了尽可能还原作品创作之初的艺术表现力，恢复作品的艺术生命。而对碑帖拓本而言，只有保持字迹的凹凸立体，才能维持其原有的字形不变并具有金石气韵，展现出作品的核心书法艺术价值所在。因此，在修复碑帖拓本的过程中，需对此格外留意。只可惜懂得碑帖拓本修复技术的修复师屈指可数。民国时上海尚有高手数人，也多难以将技艺传承下去，如今怕更是至多不过寥寥数人，这显然远远难以满足我国公私藏碑帖所需修复装裱的实际需求。本文辅以操作实拍照片，详细描述了碑帖拓本修复的具体过程，希望可以为有志者提供参考，也为碑帖拓本修复技术的传承略尽绵薄之力。

附录

引言

　　书画装裱与修复行业诞生于中国，后来又随书画艺术和文化交流传到日本、韩国等东亚国家。在诞生之初的很长一段时间里，书画装裱只被视为一种手艺，相关的研究和记载寥寥无几。而且其中许多技巧性的经验、手法上的奥秘，一般行外人也难以理解，加之技艺传承方面保守观念的影响，更使留下的有关文字资料一鳞半爪。而从事此项工作的艺人多缺乏文字描述的能力，习惯作而不述，所以至今仍多限于口传手授、师徒相承的教授方式。

　　本着古为今用、推陈出新的宗旨，根据现有的资料，在此对古代书画装裱的起源、各种品式的产生与演变，以及不同历史发展时期中对装裱制式和材料等方面的记述进行一些初步的探讨，作为引玉之砖，目的在于通过讨论来深化我们的理论研究并提高技术水平。如果能够引起同行和读者的兴趣，对笔者的见解能有补正，则是深能期待的。

书画装裱的起源

——关于书画装裱和修复学的初步探讨之一

一、书画装裱的起源

书画装裱起源于中国，由于过去缺乏系统的文献记载和早期实物证据，所以在较长的一段时期内，人们并不十分明了书画装裱的起源。

唐代张彦远《历代名画记》中载："自晋代已前，装背不佳；宋时范晔始能装背。"目前所能见到最早的装裱实物仅有敦煌出土的南北朝的经卷，所以有关装裱历史的追溯，一般都据此认为书画装裱始于南北朝。

但是如果全面地去理解唐代张彦远的论述，可以看出早在晋代之前已经有了装背，只是不佳而已。

"装背"即现今所说的书画装裱的别称。搜寻有关资料还可以发现装治、装潢、装褫、裱褙等名称，"古今多品，名异实同"，都是指装裱，而"装裱"一词早在宋朝就已经被使用了。

二、裱、褙与装

以上列举的名称，有一个共同的特点，即都含有"裱""褙""装"三个字。对于这三个主要文字的含义，清朝人迮郎曾有过精辟的说明："裱者表也，表者标也，其也器识外见也。褙者背也，面载采迹背敷重锦也。装者束也，约束以防散乱，包裹以免污损也。"

由此可见，"裱"是指表面，即镶在书画作品周围的材料部分。"表"字也通"标"字，而标是背面的包首以及签条的总称。现代日本式装裱的手卷中的表纸制作恰好可以说明。先将表（即天头）和标（包首）各托上一层背纸后再合二为一，称"表纸"，然后再与后面的书画部分拼接成一体，既可包裹整个手卷又可避免内部受污损。

"背"即背面之意，在书画作品的背面以糨糊作黏合剂，附托纸张或纺织品，对书画作品起加固保护和装饰的作用。在宋朝以前曾流行用绢来托背。或许用作表和背的材料均为丝织品的缘故，宋元时期"表背"变成了"裱褙"。

书画装裱视频

"装"在这里主要指装上对卷轴起约束作用，使之不散开并有装饰保护加固作用的天杆、地轴及绳带的组装工作。

这种给书画作品"装"和"裱"使之成为卷轴的工作，目前在中国南方称"裱画"，在北方则称"裱褙"或"裱装"，实际上都是指"书画装裱"。还有古代书画的修复工作亦包括在"装裱"这一名称之内，称作"裱旧画"。

从以上关于书画装裱名称的来源及其工作内容的探讨，我们可以知道书画装裱是一门对书画作品起装饰、加固和保护作用的装潢艺术，同时它有赖于书画艺术的存在和发展，是书画艺术发生和发展过程中的辅助性艺术。所以有关装裱起源的探索，还应该从书画历史发展的领域中去搜寻某些线索。

三、帛书、简册、卷轴

中国书画主要是以毛笔为工具、以墨彩为媒介，书画于绢帛或纸张之上的视觉艺术。文字是人们传达信息和交流思想的手段之一。《墨子》中有"书之于竹帛，镂之于金石"的记载，将文章书写在绢帛之上的书，称为"帛书"。如1972年马王堆出土的西汉时期的帛书，距今已有2 000多年的历史了。

在汉朝，可能是因为丝织的帛价格昂贵的原因，竹（木）简和帛书同时流行，称成册的为"简册"，称成卷的为"卷轴"。帛书的流行为书写和绘画艺术的发展开拓了广阔的天地，但是绢帛柔软不易舒卷且易损坏，同时随着书写技术的进步和社会经济的发展，人们不仅需要阅读其内容，而且对其文字的艺术性和装饰上的美观性提出了要求，这种社会需要为装裱的诞生提供了社会基础和条件。

四、缥白素、朱介、青首、朱目

《后汉书·襄楷传》中记载了东汉顺帝时道教首领宫崇曾献给朝廷一部道教的经典著作《太平清领》。该书的外观被描写为"缥白素、朱介、青首、朱目"，可见这是经过了装潢后的形式。它的面貌究竟是怎么样的呢？

"素"是一种专门用作书写的丝织品——缣素（即"绢帛"）；"朱介"指用红颜色在绢帛上划上方框，再在框内划上线条，后称"界栏"，似瓦楞更似编连成篇的竹（木）简，就像现代的仿古信笺；"青首"似是在帛书的起首（开头）处有一块染成蓝色的部分，这一部分就是后来被称为"表"或"标"的部位；"朱目"则是用朱砂颜料书写的题名。

起首部的蓝色部分，有可能是在划红色界栏的同时特意留出一块地方来染蓝颜色，也有可能是用另一块材料先染成蓝颜色后再粘接上去的。从美观和技术难度来讲，后者要比前者来得方便而且美观。但不管是用哪一种方法来制作，这块被染成蓝颜色位于起首部的部分，使我们可以明显地感觉到"裱"的实际存在。如果这一推断能够成立的话，那么这也许是书画装裱中"手卷"形式的雏形。

"裱"即现在所说的"天头"，在当时采用蓝颜色作天头也许并不是偶然的，而是和汉朝时期的哲学思想以及审美意识有着密切关联的。

秦汉时期崇尚老庄思想，以道家为正统。道家思想的核心则是阴阳，以为宇宙在最初时混沌为一体，自盘古开天辟地始分为二，清气上升为天，浊气下沉为地。天地分为东、南、西、北四方，再加上统治四方的中，即中央，并且各有属相——五行（木、火、土、金、水）东方青、南方红、中央黄、西方白、北方黑。还有五味、五音等一系列的衍生物。而其中至高无上的是天，天为青色（蓝色）。地上至高无上的是帝王，地为黄色，象征了天人相应的代表颜色是"青"和"黄"。

梁朝的宫廷装裱中亦有"青绫褾、玳瑁轴"的记载，当时用作书写的纸张一般都用黄柏染成浅黄色，这种以青、黄为基调的卷轴装裱形式一直得到沿用。

宗教代表了天，即神的意志，故《太平清领》一书用"青首"是符合其文字内容所反映的当时的宗教思想的，也是有一定的必然性的。

五、赘简、正副隔水、签条

再从朱介的形式来看，绢帛被划上瓦楞状的线条以后，形如

一条条竹（木）条串编成篇的竹（木）简，而竹（木）简的起首部分有二根"赘简"，尾部有一根在舒卷时起轴心作用。起首的两根赘简的表面不做书写之用，在其背面分别用来书写书名（大题）以及篇名（小题），其形式后来被引用在手卷的"正副隔水"及背面的"签条"上。

绢帛划上界栏必定在四周留出空白，首部的空白和蓝色的裱相连接，形同竹（木）简的两根"赘简"的延伸和扩展。

由于竹（木）简坚实，并在编连时有空隙，所以在"赘简"的第一根系上绳（带）很容易缚扎固定。而绢帛柔软，即使缚上绳（带）固定了中央，两头还是容易散开，所以在竹（木）简和帛书同时流行的东汉时期，极有可能借用"赘简"的手法，将第一根赘简细化后，粘连于起首的顶端，再刺一缝隙串绳（带）作缚扎之用，而尾部的赘简制成圆形作轴，也是完全可以想象的。这种制作卷轴的方法，与日本的手卷装裱形式极其相似。

六、幡与挂轴

从出土实物来看，1949年与1973年在湖南省出土的战国帛画《凤夔人物图》及《人物御龙图》（图1）中，画的顶端空白部分粘有一根细竹作天杆，贴天杆的中央部分，刺一缝隙穿细绳作缚扎和张挂之用（图2）。此种形式为"幡"，也许"幡"就是最初的直幅形式"挂轴"的雏形。

七、装裱师

我们探讨了"手卷"和"挂轴"的产生，在此基础上再探讨一下装裱师的由来。

书画装裱是随着帛书的应用而产生的。自汉惠帝废除了秦始皇的焚书令后，学术活动重新开始活跃，著书大量增加。《汉书·艺文志》中就著录了678种，其中卷轴形式有14 994卷，这还不包括大量的民间藏书。

书籍的广泛流传促进了书籍的制作业和流通业的产生和发展，到东汉时出现了专门从事抄书的"抄书生"和从事贩卖的"书肆"。为了阅读、携带和保存上的方便，"抄书生"将抄好的书制

▲ 图1
《人物御龙图》战国帛画
绢本 1973年于湖南长沙市子弹库一号墓出土 现藏湖南省博物馆

▲ 图2
《人物御龙图》（局部）
幡的顶部结构图

成卷轴形式。尽管在当时卷轴的制作只是"抄书生"的兼带性工作，但他们应该是从事装裱工作的先驱者。

根据以上推论，在"竹（木）简"和"绢帛"流行的两汉时期，利用"绢帛"作书写材料，并根据绢帛的特点，借鉴"竹（木）简"的形式，形成了初期的"卷轴"装裱形式，以及最初的装裱师——"抄书生"的出现，为后世的"书画装裱艺术"的发展奠定了基础。

南北朝与隋唐时期书画装裱的沿革

——关于书画装裱和修复学的初步探讨之二

一、南北朝时期

在从东汉到南北朝的300多年中，随着文化的发展，官府及私人对卷轴书的收藏逐渐蔚然成风，最后达到了空前的数量。

（一）卷轴书画的盛行

《隋书·经籍志》记载，魏秘书监荀勖整理秘阁藏书，重订分类法，编造目录，计藏书有29 945卷。西晋初，官府藏书数以万卷计。到刘宋文帝元嘉八年（431年），谢灵运四部书目录所载图书有64 582卷。梁元帝时，单在江南的藏书就达7万多卷。但是梁朝在投降西魏之前，聚法书名画及典籍24万卷全部焚于火中，这是有记载以来古代书画最大的一次人为损害。

南北朝时期的藏书之风不只限于官府，同时也流行于民间。西晋人张晔迁居时，载书三十乘。还有人以空白手卷充作典籍来伪装自己藏书丰富。尚书令江总戏之曰："黄纸五经，赤轴三史。"（李昉等《太平广记·司马消难》）

从这句戏言中可以看到，当时使用黄色纸张及红色轴头装裱成的书籍已相当流行。而在卷首和卷尾的空白部分分别黏接天杆和地轴的简单装裱形式，似乎与敦煌出土的经卷相类似。

（二）著名书画家的出现

在著书立说盛行的同时，书画艺术也同样得到了空前的发展，出现了一批著名的书画艺术家。书坛上有魏国的钟繇、卫觊，东晋的王羲之、王献之，南朝的羊欣、萧子云等著名书法家。画坛上有吴国的曹不兴、西晋的卫协、东晋的顾恺之、刘宋的陆探微、萧梁的张僧繇等著名画家。

（三）书画大整理及官裱格式

书画家的艺术作品为后世留下了大量的宝贵财富。据《法书要录》中载，刘宋明帝命虞和、巢尚之等人整理的图书中，有"二王缣素书珊瑚轴二帙二十四卷，纸书金轴二帙二十四卷，又纸书玳瑁轴五帙五十卷，……又扇书二卷，又纸书飞白、章草二帙十五卷并游檀轴，又纸书戏字一帙十二卷"，计百余卷之多，另外

① 杨宽.中国历代尺度考[M].上海: 商务印书馆, 1955.

还有被列为二品的书卷六百四十余卷。以上被列出的七百余卷手卷中，不单是书卷，还包括了绘卷，也许现在藏于大英博物馆的晋朝顾恺之《女史箴图》就是其中之一。

虞和等人主持的书画大整理，其中一个很重要的措施就是对手卷形式进行改革和创新。

《法书要录》中，"又旧以封书纸次相随，草、正混糅，善恶一贯。今各随其品，不从本封条目纸行。""凡书虽同在一卷，要有优劣。今此一卷之中，以好者在首，下者次之，中者最后。所以然者，人之看书，必锐于开卷，懈怠于将半，既而略进，次遇中品，赏悦留连，不觉终卷。"其大致内容可理解为: 打破了原来手卷按文章内容为序的方法，而采用书体及书法的类别来重新编排组合成卷。可见当时人们对文字美的欣赏程度。

另外，为了解决手卷直径的粗细不一问题，规定"以二丈为度"，按当时纸张的长度（二尺，约49厘米）①来计算的话，相当于十张纸连接成的长度，所谓"十纸为一卷"。同时对于字迹已遭损坏的作品，"补接败字，体势不失，墨色更明"。可见当时在保持古书画的原来面貌的前提之下，对其进行修理和复原的工作已经开始。

综上从《法书要录·虞和论书表》中虞和等人主持的书画大整理可以看出，当时人们的欣赏目光已从文章内容转为对书法艺术美的欣赏，在装裱上制订了手卷的长度，并对遭损坏的作品进行修复。这一系列的大整理，使装潢更趋于合理和美观。

（四）装裱的格式和材料

下面以内府图书中手卷的装裱为例，介绍装裱的格式和材料。

1. 天头

《法书要录·武平一徐氏法书记》中:"切睹先后阅法书数轴，将揿以赐藩邸……其中有故青绫褾、玳瑁轴者，云是梁朝旧迹，褾首各题篇目、行、字等数。"在这里明确地指出了做天头的材料

是青色绫子。

2. 边、隔水

有文章在论述宋代装裱时说，宣和装出现以前，手卷挂轴都没有边，这也许是一种误会。古人在介绍装裱式样时着眼于材料（绫、绢、锦）的质地、花纹和颜色。因用来作边的材料和天头（一色装裱）或隔水（二色装裱）的材料相同的缘故，对边的材料介绍往往不做特别列出，这给现代人对边的考证带来了一定的困难。

以下通过"二王扇书"二卷的装裱形式，对边的存在做一下讨论。

扇子的形式有两种，一种为圆形的团扇，另一种为折扇。折扇于宋代从高丽传入中国，故扇书中的扇子应当是指团扇的形式。要将团扇裱成手卷，如不将团扇裱贴于空白手卷之上，团扇不可能直接装轴成卷，所以在设定手卷的宽度时完全可以阔于团扇的高度，以便在舒卷时，不至于磨损扇面的上下两边，而且还可以调节各团扇大小的差异。两扇之间的间隔部分，应是早期自然形成的隔水形式。所以南北朝时的手卷，至少在特殊情况（扇书）下已经出现了边（图3）。

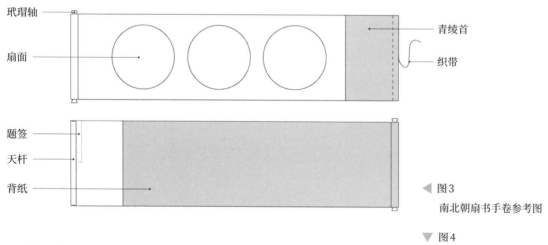

> ◀ 图3
> 南北朝扇书手卷参考图

> ▼ 图4
> 纸书金轴 平安时期写经（仿唐朝样式）

3. 轴、带

《法书要录》中载"二王缣素书珊瑚轴""纸书金轴"（图4）、"玳瑁轴""旃檀轴""金题玉躞织成带"。缣素为白色书写用的绢，配红色的珊瑚轴。纸书按当时的习惯用黄柏染成浅黄色后书写，配金轴、玳瑁轴或紫檀轴。

白绢配珊瑚轴，红白相映，富丽而不俗；浅黄色纸配金轴、玳瑁轴或紫檀轴，高雅庄重。南朝人在富丽堂皇中追求高雅的审美情趣，由此可见一斑。

4. 覆背、包首

在南北朝时期被装裱成手卷形式的作品，绝大部分是文章或书画。书画于纸上的称"纸本"，书画于绢（缣素）上的称"绢本"。在首部留出一点空位或粘上一节纸做天头，以便粘接天杆，背面的部分即起包首的作用。绢本作品在当时用生丝绢，生丝绢含有丝胶，故质地厚实且富有弹性，只要在首部留出或另粘上一块丝织品做天头来粘接天杆，不上覆背同样也能成卷。卷拢以后，天头背面的颜色几乎与正面相同，能起装饰作用。如果天头背面再加上包首的话，这与画心的厚度产生差异，似有些画蛇添足。

但经修复的前代书法艺术作品中，特别是"二王扇书"之类的作品，团形扇面无法连接成卷，这才有裱上覆背的必要。有覆背的手卷，其天头的背面部分自然就形成了包首。

5. 签条及帙

帙是装书卷用的布套。从前一部书要分段装裱成很多卷，然后装入一个帙中，帙外题写名称及内容，每卷外只题数字而不写名称。故一旦帙散乱的话，很难再加以整理。《法书要录》载："又旧书目帙无次第，诸帙中各有第一至于第十，脱落散乱，卷帙殊等。今各题其卷帙所在，与目相应，虽相涉入，终无杂谬。"即为了避免"卷帙殊等"的弊病，而将原来题于帙外的卷物名称，同时也题于每个手卷的包首之上。

也有人认为手卷的名称应题写于天头部位，而笔者则认为应题写于手卷的包首之上。因为最初卷内已题有篇目，而包首只题数字，但为了散乱时便于整理，应在包首题上数字的同时也题上名称才是合情合理的。

根据以上的推论得知，南北朝时期手卷的正面组成部分有织锦缚带、青绫天头、心子、拖尾、金（珊瑚、玳瑁）轴头；背面的组成部分有签条、包首、覆背。

二、隋唐时期

隋政权建立以后，便很注意收集、保存和整理古书画，并建立了隋朝的官裱制度。

（一）隋朝的官裱形式

《历代名画记》载："隋帝于东京观文殿后起二台：东曰妙楷台，藏自古法书；西曰宝迹台，收自古名画。"

另《法书要录·唐韦述叙书录》在叙述唐太宗收集到的古代书画中"其古本亦有是梁、隋官本者；梁则满骞、徐僧权、沈炽文、朱异，隋则江总、姚察等署记其后。"的记载。

对于江总、姚察等人主持的官裱形式，《隋书·经籍志》中载："炀帝即位，秘阁之书限写五十副本，分为三品：上品红琉璃轴、中品绀琉璃轴、下品漆轴。"琉璃轴指用陶或瓷涂釉后烧制而成的轴头。漆轴则是指木制的轴头上涂漆而成的轴头。这和南北朝相比，轴头的材料来源更广，而且分量也重，手卷展开平放时具有一定的稳定性。

初唐时期，由于推行了一系列有效的政治经济政策，社会得以安定，手工业也得到了很大的发展。造纸技术大大提高，徽州宣纸以及各种加工纸的出现，不仅为书画艺术，也为装裱艺术提供了大量品质精良的纸张。丝织技术的发展，使装裱业得到大量品种丰富的绫锦缂丝。这些因素使唐朝的书画装裱，特别是官裱得到了进一步的发展。

（二）唐朝的官裱形式

贞观、开元期间，古书画得到大规模的收集、整理和装裱。唐代张彦远的《历代名画记》和《法书要录》对这次大整理做了较为详细的记载："国朝太宗皇帝使典仪王行真等装褫。起居郎褚遂良、校书郎王知敬等监领。凡图书本是首尾完全著名之物，不在辄议割截改移之限。若要错综次第，或三纸五纸、三扇五扇，又上中下等相揉杂。本亡诠次者，必宜与好处为首、下者次之、中者最后。何以然，凡人观画必锐于开卷，懈怠将半，次遇中品，不觉留连，以至终卷。此虞和论装书画之例，于理甚畅。……故贞

观开元中，内府图书一例用白檀身、紫檀首，紫罗褾织成带，以为官画之褾。"

以上的记载大致可以总结成五个重点：

（1）贞观、开元时期首次设立了专门执掌装裱的机构，由王行真等主持装裱。

（2）由褚遂良和王知敬等主持鉴定、分类、编排。

（3）对首尾完整的古代图书手卷，不再重新排次，以保持其完整性（这一行动相对南北朝来说是一大进步）。

（4）对零散作品，重新编排。其前后顺序，沿用南朝虞和的方法进行编排。

（5）规定用白檀做轴杆、紫檀做轴头、紫色的绫（罗）做包首，作为唐朝官裱的代表性格式。

（三）唐朝的官裱机构

唐朝为了促进装裱发展，设置了专门的装裱机构，并赐宫廷装裱师以官爵。据《法书要录》和《历代名画记》记载，当时授以官爵的有将仕郎直弘文馆臣王行真、将仕郎直弘文馆臣张龙树、陪戎副尉王思忠、陪戎副尉张善庆、王府大农李仙舟、兵曹史樊行整。以上是唐代宫廷装裱形式的设计者和制作者。从内府的书画收藏量来看，光靠这些人无法裱出数以万计的藏品来。很可能在宫廷内还有一批不出名的装裱师，当然也存在着由民间装裱师按宫廷的装裱形式替内府装裱的可能。

（四）装裱的形式

1. 手卷

明代杨慎在《升庵集》中转录了《书史》所载隋唐时期手卷各部位的名称及制作材料。史料中论及天杆的材料、天头、贴签及

双隔水的记载，似以此为最早，这对于研究装裱史来讲极其重要。"隋唐藏书皆金题玉躞，锦赙绣褫。金题押头也，玉躞轴心也。赙卷首贴绫又谓之玉池、又谓之赙。有毬路锦赙、有楼台锦赙、有樗蒲锦赙。有引首二色者曰双引首，褾外加竹界曰打擫，其复首曰褾褫。法帖谱系大观帖用皂鸾鹊锦褾褫是也。卷之表签曰检又曰排，汉书武纪金泥玉检，注检一曰燕尾，今世书贴签。后汉公孙瓒传皂囊施检，注今俗谓之排。此皆藏书画，职装潢所当知也。"（图5）

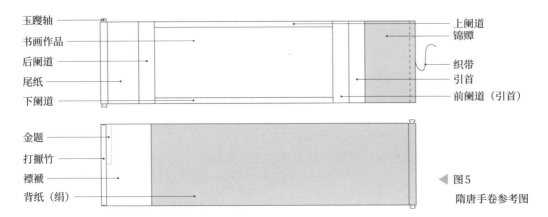

玉躞轴 —————
书画作品 —————
后阑道 —————
尾纸 —————
下阑道 —————

上阑道
锦赙
织带
引首
前阑道（引首）

金题 —————
打擫竹 —————
褾褫 —————
背纸（绢）—————

◀ 图5
隋唐手卷参考图

从上可知，天杆由竹子做成称"竹界"，包首用绫锦称"褾褫"，签条用金泥书写在狭长的纸（绢）条上后贴在包首上称"检"，天头用绫锦称"玉池"或"赙"，正副隔水分别用两种颜色称"双引首"。

（1）手卷的边、隔水和绢托背。

南宋周密的《齐东野语·绍兴御府书画式》记载："应搜访到法书，多系青阑道，绢衬背。唐名士多于阑道前后题跋。令庄宗古裁去上下阑道，拣高格者，随法书进呈，取旨拣用。依绍兴格式装褫。"

从上文中可知，唐朝以前的法书手卷多用大于心子的蓝色绢来托背，以增加手卷的牢度和装饰性。心子四周露出的蓝绢，上下为边，前后为隔水，如将上下边和前后隔水以及中间的心子作为一个整体来看的话，其形状与阑道相似。

何谓阑道——古人在书写时，先在纸或绢上用金泥或朱砂等颜料画出一个方框，然后在框内相应处画直线，框外四周留出空白，类似旧式信笺。阑道绢的名称也由此而来。

元代汤垕《画鉴》中："唐人画卷，必用碧绫剜背，当时名士

于阑道上题字。"其中提到的"刬背"即现代的挖嵌装裱。

综上提到阑道，不管是将托背绢加阔尺寸而留出的，还是将心子挖嵌在蓝绢上，都使我们了解到唐朝的手卷已有上下边和引首。阑道似是边和引首的总称，南宋时称"边道"，明朝时称"玉池"，亦略称为"边"。

明代陶宗仪《南村辍耕录》中对于唐朝装裱的材料有较具体的描述："唐贞观、开元间，人主崇尚文雅，其书画皆用紫龙凤绸绫为表，绿文纹绫为里，紫檀云花杵头轴，白檀通身柿心轴。此外，又有青、赤琉璃二等轴，牙签锦带。"

（2）包首。

唐朝时，用作包首的材料除了绫锦以外，还有用黄麻纸的。《法书要录·武平一徐氏法书记》中记述了安乐公主及驸马武进秀将宫中之物侵吞为己有，将古轴紫褾，易以漆轴黄麻纸褾的史实。徐浩《古迹记》中还记述了在定织锦褾的材料时，特意在褾头留出一寸黄色空白的部分用于手写签条的例子。

（3）轴、签、带。

唐朝官裱手卷的轴头、缚带和插签，以及图书装裱，可以从集贤院图书手卷的装裱格式中去做一下了解。

《旧唐书·经籍下》："集贤院御书，经库皆钿白牙轴、黄缥带、红牙签。史书库钿青牙轴、缥带、绿牙签。子库皆雕紫檀轴、紫带、碧牙签。集库皆绿牙轴、朱带、白牙签以分别之。"

（4）竹丝帘。

有关竹丝帘的记载，首次被提及是在《书画记》中："宋徽宗大白䲞图小绢画一幅：长二尺余……尚为宋裱，外有蛇腹锦为包首，又有朱漆竹丝帘子卷而护之，此皆宋时官家作用。"还有："王右军内景黄庭经小楷书一卷：书在乌斯格蜀素上，精彩如新……此卷尚为宋裱，外面包首是为山和尚锦，又有朱漆竹丝帘护之。"

由于当时未见到更为详细的资料，所以不敢妄加推测。1994

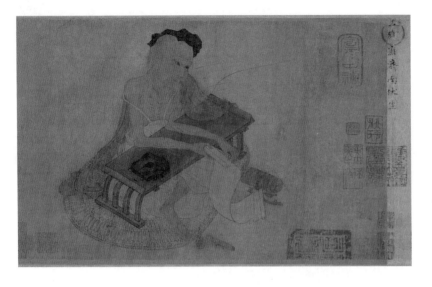

图6
（传）［唐］王维《伏生授经图卷》
（局部）
现藏大阪市立美术馆

年，在日本大阪市立美术馆观瞻时得见据传唐代王维的《伏生授经图》卷（图6）。其中画有裹着数卷手卷的朱漆竹丝帘。该图卷前有宋高宗题"王维写济南伏生"的签条，后有南宋吴说的观记，属可靠之物。此图卷证实了《书画记》中的记载，同时也得以让现代人亲眼看到竹丝帘的文物史料。竹丝帘中红色的部分能较明显地见到代表竹丝的横墨色线条。白色部分可能是布织物，中间的织物带子缚扎固定，这与《书画记》中的记载相吻合。

据目前发现的资料可以推断，竹丝帘可能是始于唐而盛于北宋。

唐朝手卷的官裱形制大概情况是缚带用织锦带；天杆称"竹界"，用竹条制成；包首称"褾褫"，用青、紫两种颜色的绫锦或用黄麻纸；签条称"捡"或"排"，有贴签和织造时留出写签的空白，用金泥书写在狭长的纸（绢）条上后贴在包首上称"捡"。天头称"贉"，用青、紫二色绫锦；隔水称"引首"，由黄、白二种颜色组成。

南唐后主李煜在短暂的执政期间，对内府图轴做了一番整理。据郭若虚《图画见闻志·李主印篆》中载："李后主才高识博，雅尚图书，蓄聚既丰，尤精赏鉴。今内府所有图轴暨人家所得书画，多有印篆……或亲题画人姓名，或有押字，或为歌诗杂言。又有织成大回鸾、小回鸾、云鹤、练鹊、墨锦褾饰。提头多用织成绦带。签贴多用黄经纸，背后多书监装背人姓名及所较品第。"

南唐时期，包首喜用黑色锦，缚带称"提头"，签条用黄色写经纸。绫锦的图案以凤和仙鹤为主题，这种图案对后世的影响很大，历经宋元明清至今仍为人们所喜用，同时，使用黄色纸做签

条的方法也代代相传至今。

2. 挂轴

在传世的书画装裱实物中，一般以宋代宣和装为最早，而完整的宋装宣和式挂轴的原物现在难以见到。宋代以前的挂轴装裱形式更是在古籍记载中难以找到。所以在很长一段时期内，宋代以前的挂轴装裱方式一直是个谜，人们只能期待于出土文物的发现。

1974年，辽宁省法库叶茂台发掘了辽代前期的墓葬，从中发现了两幅9世纪80年代以前的挂轴。一幅为山水画，另一幅为花鸟画。山水画的天地为褐色，花鸟画的天地为旧黄绿色；无边；天地比例为二比一；天杆用竹制成；轴头用象牙制成。

该画轴的入葬年代相当于晚唐时期，其天地的原本颜色很可能是紫色和浅蓝（碧）色，因入葬年代久远，材料自然老化并受污染，而逐渐变成褐色及旧黄绿色。轴首为象牙。从使用的颜料和材料来看，此两幅挂轴应属唐朝官裱的范畴。

这两幅挂轴究竟是中原内地所装裱，还是出自少数民族之手，我们姑且不论，但从中可以看到唐朝统一中国之后，辽除了保留本民族的特点之外，在很大程度上受到唐代汉族文化的影响。更重要的是，这两幅挂轴的出土不容置疑地证实了唐朝挂轴装裱的存在。

3. 册页

手卷在保护和装饰书画方面是一种很好的形式。但是如果要查阅其中的一段文字、一个句子时，必须从头舒展开，阅毕仍需卷拢，对于经常使用的经卷以及作查阅资料用的书来说，较为不便。

宋代欧阳修在《归田录》中说："唐人藏书，皆作卷轴，其后有叶子，其制似今策（册）子，凡文字有备检用者，卷轴难数卷舒，故以叶子写之。"将册页称作"叶子"，可能与初唐时印度贝叶经的传入有关。当时的印度佛经书于贝树的叶子上，然后在叶子的两侧用绳连接成册，折成一叠后再在上下加封面和封底成为一册。一片树叶称"一叶"，或许唐人写经时沿用其原名，称页为"叶子"。

（1）经折装。

册页的最初形式是经折装——将纸粘接成一幅长卷，再将长卷的一端来回面对面地折成相同宽度的一叠，形似手风琴，然后在前后两面粘上硬纸做封面，起保护作用。由于这种装裱形式与印度传来的贝叶书的形式相仿，故又名"梵夹装"。北京故宫博物院藏唐贞观十九年的楷书《华严经》就是采用经折装的形式。

由于经折装的形式和印度传来的贝叶书的形式相仿，一般以为经折装始于初唐，来源于印度。

1973年，湖南长沙马王堆中发掘出了《老子》甲本与乙本。它们被折成长方形的一叠，大部分被放在一个长方形的漆奁下层，少部分被压在两卷竹简下面。其折叠形式是将书页粘连成一长卷后，按相同的宽度面对面折成长方形的一叠。从入葬的年代可以分析，这种形式最晚也不会晚于汉文帝前元十二年，即公元前168年。

如果在《老子》甲本和乙本的前后加上封面和封底的话，其形式就是经折装。所以无论是从年代还是从形式上来说，经折装起源于汉朝的推论应当更加合适。

（2）旋风装。

经折装的优点在于展合容易，查阅方便，但是经折装两边的折缝暴露于外，一旦折缝磨破便容易散落。为了防止这种现象，将纸对折后和经折装的最前、最后一页粘连起来作封面和封底，使右边的折缝包裹在这张封面纸内，这样的话右边就不容易磨损了。这种装裱形式的优点在于不但可以前后翻阅，还可连接翻到第一页，如此回环往复，犹如旋风，故曰"旋风装"。旋风装实是经折装的变形。

（3）蝴蝶装。

旋风装的形式仅解决了右边一口的保护问题，左边的一口还是容易散落，于是有人干脆不再将一张张的纸连接成一长幅了，而把每张纸各自面对面对折，叠成一叠，将每张纸的左边一口的反面粘上浆，互相粘连在一起，由于其左右翻开时的形状像蝴蝶的两张翅膀，故曰"蝴蝶装"。

宋元时期书画装裱的沿革

——关于书画装裱和修复学的初步探讨之三

一、北宋时期

宋朝建立以后，仿效五代南唐，设置了更大规模的宫廷画院，促进了宫廷内外书画艺术的发展，书坛的苏东坡、黄庭坚、米芾、蔡襄、宋徽宗，著名的画家李成、范宽、黄居寀、易元吉，以及南宋的刘松年、李唐、马远、夏珪等，使宋代书画艺术达到了空前的繁荣。

宋初的丝织业十分发达，欧阳修在一首送客诗中写道："孤城秋枕水，千室夜鸣机"。其繁荣之象不言而喻，用于装裱的绫、绢、锦、缂丝的数量和质量得到了很大的提高，其图案吸收了花鸟画中的写生风格，使图案的形式显得更加生动活泼。

元末人陶宗仪在《南村辍耕录》中，对于唐宋的锦标做了详细的列举：

"克丝作楼阁，克丝作龙水，克丝作百花攒龙，克丝作龙凤。紫宝阶地，紫大花，五色簟文（俗呼山和尚）。紫小滴珠方胜鸾鹊，青绿簟文（俗呼阁婆，又曰蛇皮）。紫鸾鹊（一等紫地白鸾鹊，一等白地紫鸾鹊）。……青楼阁（阁又作台）。青大藻花，……皂方团百花，褐方团白花"等近五十种。

"绫引首及托里：碧鸾，白鸾，皂鸾，皂大花，碧花，姜牙，云鸾，樗蒲，大花，杂花"等二十多种。

在丝织业高度发展的同时，宋代的造纸业也蓬勃发展，为装裱提供了品种繁多的各种名纸，如薄而清莹的蜀笺、坚滑的清江藤纸、色理极为腻白不易蒸蠹的新安玉版，以及从高丽输入的高丽纸等优良的纸张。

1. 手卷

书画创作的繁荣，同时也促使了书画形制的多样化，随之装裱形式也有了创新。其中"龙鳞装""宣和装""横披"就是宋代宣和年间形成的装裱形式。

（1）龙鳞装手卷。

元代王恽在《玉堂嘉话》中记："吴彩鸾龙鳞楷韵……其册共五十四叶，鳞次相积，皆留纸缝。"北京故宫博物院所藏吴彩鸾书王仁煦《刊谬补缺切韵》，是宋宣和年间内府装裱中唯一幸存的龙鳞装实物。

从每幅正面右纸边的黏装折痕来看，唐时的原装格式似经折装，而不似旋风装。因为旋风装是用一张大纸对折将经折装的首页及末页粘连在一起的，所以查检时难以看到背面的文字。而经折装没有这一缺点，但经折装的折缝断裂后易散乱。宋人出于爱惜古物之心，改用龙鳞装来加以珍护。

此卷书于黄经纸上，除首页外，其余都作两面书写。其粘法是将首页粘于手卷的底纸上，第二页接首页尾部，只用右纸边粘于底纸上，以后各幅都以右边纸粘于底纸上，每幅纸边粘连时均保持约1厘米的距离，这样从右往左一层一层向下压拢时，也只能从右往左顺着卷，与现在的手卷舒卷方向正好相反。由于每幅纸的大小及各张纸之间的距离相同，所以正面就产生了"鳞次相积"的效果。

（2）宣和装手卷。

完整的宣和原装手卷目前已难以见到，现在所见到的宣和装一般是经明清二朝改装过的仿宣和装。宣和原装的隔水及拖尾，因留有宣和印鉴的关系得以幸存，如上海博物馆所藏唐代摹本王羲之《上虞帖》，五代卫贤的《闸口盘车图》等均留有原装隔水，而且一般都用黄绢做隔水。

北京故宫博物院藏北宋梁师闵《芦汀密雪图》中，天头前后隔水、画心、拖尾等接缝处都盖有"宣和""政和"等墨印，是现存的较为完整的宣和装手卷（图7）。

此卷各部位的尺寸：天头长36.1厘米，前后隔水材料均是宋代黄绢，前隔水9.1厘米，后隔水9.8厘米，画心长145.6厘米。拖尾是宋代高丽笺（两段），共长16.3厘米，第一段27.3厘米，此

段是画卷的原装拖尾，有"政和""内府图书之印"二印为证，此卷在清代重装时用的是褐色接边，上下各约0.4厘米。包首材料在重裱时改用乾隆年代织锦，长20厘米。①

由此可见，宣和装手卷由天头、前隔水、心子、后隔水、拖尾组成。轴头和带、签的式样，参考唐朝及南宋《齐东野语·绍兴御府书画式》，其中所列出的轴头，应是出轴无疑。

（3）横披。

横幅的书画作品，如裱成手卷形式，只宜平观，不宜张挂，为了便于张挂欣赏，宋代出现了"横披"的装裱形式。

"横披"这一名称，始见于米芾所著的《画史》："知音求者，只作三尺横挂。"

因横披张挂时呈横向展开，故亦谓之"横挂"。据宋代赵希鹄说："横披始于米氏父子，非古制也。"

宋代横披的原装实物现已无存，对于横披的具体形制，可以从现代的传统装裱中寻根溯源以供参考。

心子的上下镶上两边，前后再镶上形似手卷引首的绫绢，其形状恰似手卷的玉池部分。托上覆背后，前后各装上天杆及绳带，亦有在前面装天杆，后面并列装上两根半圆形的木杆作地轴的制法。

简而言之，横披实际上是手卷的改形。

▲ 图7
［北宋］梁师闵《芦汀密雪图》的天头、前隔水、画心
现藏北京故宫博物院

① 王以坤.书画装潢沿革考[M].北京：紫禁城出版社，1993.

2. 宣和装挂轴

明代文震亨《长物志》中论述宣和挂轴装时说："上下天地须用皂绫，龙凤云鹤等样，……二垂带用白绫，阔一寸许。乌丝粗界画二条。玉池白绫亦用前花样。书画小者须挖嵌，用淡月白画绢，上嵌金黄绫条，阔半寸许，盖宣和裱法，用以题识，旁用沉香皮条边；大者四面用白绫，或单用皮条边亦可。"

文中可知，天地用黑绫，玉池用白绫，惊燕与玉池材料相同，并在每根惊燕的两侧各画一条粗黑线以与天头颜色调和，三者花纹须相同；小幅书画用白绢挖嵌，阔边者，边也用白绫，并在玉池周围镶上褐色狭边；或单是在上下白绫（隔水）和心子两边镶上褐色狭边，再镶接天地，成为狭边挂轴形式（与现在仿宣和装的形式相同）。

心子上嵌金黄色绫条用作题识的作法，到后世略加阔正名为"诗堂"，也有在下面再增加一绫（锦）条，称为"出眉"。此金黄色绫条似是诗堂及眉的元祖。

文震亨的论述为我们提供了二色裱、三色裱始源于宣和年间的史实。

然而真正的宣和年间的原装挂轴实物已难以看到，因此在很长一段时期内难以对宣和挂轴装进行深入研究。从李慧淑论《小景画与花鸟点景山水画》一文的插图四中，终于寻找到有关宣和装的珍贵文物史料。

此画为台北故宫博物院藏宋代《人物图》（图8）。画上有宋徽宗"宣和"与宋高宗"绍兴"的收藏印。画中主人翁榻后的屏风上另挂有一幅描写逼真的主人肖像画（以下称之为"画中画"），挂轴、天地及边用近黑色的绢镶接而成，天地比例约为二比一；阔边；惊燕呈飘动状，古称"垂带"；位置为天地阔度的三分之一往里贴（与现在苏裱的惊燕贴法相同）；上面有固定绳子的鸡脚（镊）两只，位置似各贴近惊燕外侧，正好在画幅的三分之一处；轴头似朱漆木轴；缚带的颜色与轴头相同，上下呼应。另外，画心与天头之间似有一条狭长的浅黄色的部分，也许是金黄色的绫条。画的右边案上另搁有三幅画，从阔度、包首及轴头的颜色等方面来看，似与画中画成四件成套。以此可以设想，当时挂轴包

首的颜色与正面镶料同色；签条的长度约为画幅宽的四分之一。

现在人们大都以为宋以前的装裱均没有边，到宣和装出现始有边，狭边、阔边的出现一直要到明以后。而且到目前为止所能查阅的文献资料及实物中，尚未发现过有双鸡脚（除对联外），双鸡脚的形式被认为是日本式装裱的特色。然而画中画使我们明确地了解到，北宋时的挂轴装裱已经存在了阔边及双鸡脚的史实。

此外，在天杆的制作方法上，画中画又给我们提供了一个极其重要的史实，天杆一般呈半圆形，由木材制成。现代挂轴天杆的装制方法为平面朝外（贴天头）、半圆在背（贴包首）。手卷亦如此，但是横披则刚好相反，半圆朝外，平面在背，为的是张挂时与墙面平贴。

再仔细地回看一下画中画的天杆部分：作者用两条线表现出了天杆的圆形质感，和地杆相同。固定在天杆上的惊燕是用弧线来表现的，如果说天杆是平面朝外的话，则毫无必要用弧线，这使我们明显地感觉到天杆的朝外部分是圆形而非平面。半圆形朝外，可与地杆作上下呼应，使观者的视线集中于天地之间，这也许是宋人的苦心之处，圆形朝外的天杆在卷拢时只要往后转90度，使天杆的平面往下，带子从右往左环绕后即可缚扎。现在横披的天杆制作方法与其说是特例，倒不如说是宋装的正传。

3. 宣和装与日本大和装裱

明代文震亨的《长物志》中的挂轴记载和上述那幅画中画，不仅对中国装裱史的研究具有重要意义，而且为宋代装裱技术对外传播的历史研究，提供了较为详细的资料。

北宋时期，中国的挂轴装裱技术传入日本，当时称为"裱褙"。在日本的《异制庭训往来》一书中有载："八幅一对潇湘八景……各象牙紫檀轴，梅花缎子裱褙也。"而且日文中的"裱褙"的发音几乎和宋音相符，然而北宋时期传入日本的原物装裱已无处寻觅，关于宋代传入时的装裱形式的文字记载亦难以找到。

现在日本所用的裱褙（真）、幢褙（行）、轮褙（草）三体装裱形式以及衍生出的八种主要格式形成了日本的"大和装裱"。大和装裱中最常见的有二段装裱（天地、边、画心、眉）和三段装

裱（天地、玉池、眉、垂风带）。

文震亨的《长物志》中记载了挂轴的形式：天地、玉池、二垂带，大和装裱中的幢褙装裱虽然名称略有不同，但组成部分与《长物志》中的记载大部分相同（图9）。小幅挂轴的形式：天地、玉池、绫条、旁镶褐色、狭边、二垂带，即三体八品中的轮褙（行）（图10），几乎与小幅挂轴一致。

▲ 图9
大和装裱 幢褙 行（左图）

▲ 图10
大和装裱 轮褙 行（右图）

不同的是宣和装的一根绫条用于题署，而大和装裱中的一文字（眉）则是起到上下对应的装饰性效果。

此外，画中画的天地比例约为二比一，垂带的位置定法是将画幅三等分，垂带定在中间的一档，二鸡脚的位置紧靠垂带二外侧，无独有偶，大和装裱的尺寸比例及二鸡脚的制法恰好与此相似。

如果上述的比较和分析没有错的话，可以推证宣和装应是日本的大和装裱的原型。

二、南宋时期

北宋积弱积贫，南宋偏安，国势渐衰，但高宗南渡时，宣和画院待诏都随之南下，画院之盛不下宣和之世。高宗大力搜访法书名画，并设权场收购北方遗失之物，故绍兴御府的收藏亦不减于宣和。

为了便于整理和收藏，绍兴御府制订了一套完整的官裱制度。宋人周密在《齐东野语·绍兴御府书画式》（以下简称"书画式"）中作了较为详细的介绍，其文如下：

应六朝、隋、唐出等法书名画，并御临名帖，本朝名臣帖，并御书面金。内中、下品，并降付书房，令裱禧书。

应书画横卷、挂轴，并用杂色锦袋复帕，象牙牌子。应搜访到法书墨迹，降付书房。先令赵世元定验品第进呈讫，次令庄宗古分拣付曹勋、宋贶……等覆定验讫，装裱。

应搜访到名画，先降付魏茂实定验，打千字文号及定验印记进呈讫，降付庄宗古分手装背。

应搜访到古画内，有破碎不堪补背者，令书房依元样对本临摹进呈讫，降付庄宗古，依元本染古槌破，用印装造。刘娘子位并马兴祖膳画。

应古画如有宣和御书题名，并行拆下不用。别令曹勋等定验。别行譔名作画目进呈取旨。

内府装褫分科引式格式：粘裁、折界、装背、染古、集文、定验、图记。

内容大意为：凡六朝、隋、唐及御临各帖及宋朝各臣帖，其中上等者由高宗赵构亲题签条，中下品令裴禧书写。凡书画手卷挂轴，装入织锦袋，挂象牙牌。凡法书墨迹，先由赵世元验定等级，再由庄宗古分拣后由曹勋、宋觊等复验审定，交付装裱。凡名画，先由魏茂实验定等级，用千字文顺序编号及盖印，然后由庄宗古分发装裱。凡古画破烂不能修复者，由秘书房照原样临摹后，照原本之破损，进行染制古色，做破洞、盖印装裱。凡有宋徽宗御题者，拆下不用，另行定名后，呈皇帝确定。内府装裱部门的分工有粘接裁切、拆界、装裱、染古色、编号、验收、按规定盖印。

对古书画的揭裱亦做了三条规定：

应古厚纸，不许揭薄。若纸去其半，则损字精神，一如摹本矣。

应古画装褫，不许重洗，恐失人物精神，花木浓艳。亦不许裁剪过多，既失古意，又恐将来不可再背。

应搜访到法书，多系青阑道，绢衬背。唐名士多于阑道前后题跋。令庄宗古裁去上下阑道，拣高格者，随法书进呈，取旨拣用。依绍兴格式装褫。

内容大意为：对古书画的揭背，不许揭薄心子，以防损伤墨迹，使字迹萎靡不振如摹本。对古画重装不许做过分的洗涤，以防墨色暗淡；亦不许过多裁心子，以防有损古朴，将来难以重裱。对有唐代人在阑道（玉池、引首）前后题跋者，命庄宗古裁去，依绍兴格式装裱。

1. 官裱格式

绍兴御府的官裱格式，用料及尺度均有一套严格的规定。书画式中记：

出等真迹法书。两汉、三国、二王、六朝、隋、唐君臣墨迹（并系
御题金，各书"妙"字）。

 用克丝作楼台锦褾，青绿簟文锦里，

 大姜牙云鸾白绫引首，高丽纸赙，

 出等白玉碾龙簪顶轴（或碾花），

 檀香木杆，钿匣盛。

上、中、下等唐真迹（内中、上等，并降付米友仁跋）。

 用红霞云鸾锦裱，碧鸾绫里，

 白鸾绫引首，高丽纸赙，

 白玉轴（上等用簪顶，余用平等），檀香木杆。

次等晋、唐真迹（并石刻晋、唐名帖）。

 用紫鸾鹊锦褾，碧鸾绫里，

 白鸾绫引首，蠲纸赙，次等白玉轴，

 引首后赙卷缝用御府图书印，

 引首上下缝用绍兴印。

钩摹六朝真迹（并系米友仁跋）。

 用青楼台锦褾，碧鸾绫里，

 白鸾绫引首，高丽纸赙，白玉轴。

御府临书六朝、羲、献、唐人法帖、并杂诗赋等（内长篇不用边道，
衣古厚纸，不揭不背）。

 用毬路锦，衲锦，柿红龟背锦，紫百花龙锦，皂鸾绫褾等，
碧鸾绫里，

 白鸾绫引首，玉轴或玛瑙轴临时取旨，

 内赵世元钩摹者亦用衲锦褾，

 蠲纸赙，玛瑙轴，

 并降付庄宗古、郑滋，令依真本纸色及印记

 对样装造。将元拆下旧题跋进呈拣用。

五代、本朝臣下临帖真迹。

 用皂鸾绫褾，碧鸾绫里，白鸾绫引首，

 夹背蠲纸赙，玉轴或玛瑙轴。

米芾临晋、唐杂书上等。

 用紫鸾鹊锦褾，紫驼尼里

楷光纸䍿，次等簪顶玉轴，

引首前后，用内府图书、内殿书记印。或有题跋，于缝上用御
府图籍印，最后用绍兴印。并降付米友仁亲书审定，题于䍿卷后。

苏、黄、米芾、薛绍彭、蔡襄等杂诗、赋、书简真迹。

用皂鸾绫褾，白鸾绫引首，夹背蠲纸䍿，

象牙轴，用睿思东阁印、内府图记。

米芾书杂文、简牍。

用皂鸾绫褾，碧鸾绫里，白鸾绫引首，蠲纸䍿，

象牙轴。用内府书印、绍兴印。

并降付米友仁定验，令曹彦明同共编类等第，

每十帖作一卷。

内杂帖作册子。

赵世元钩摹下等诸杂法帖。

用皂木锦褾，玛瑙轴，或牙轴，

前引首用机暇清赏印，缝用内府书记印，

后用绍兴印。仍将原本拆下题跋拣用。

六朝名画横卷。

用克丝作楼台锦褾，青丝篆文锦里（次第用碧鸾绫里）。

白大鸾绫引首，

高丽纸䍿，出等白玉碾花轴。

六朝名画挂轴。

用皂鸾绫上下褾，碧鸾绫引首，

碧鸾绫托褾（全轴），檀香轴杆。

上等玉轴。

唐、五代画横卷（皇朝名画同）。

用曲水紫锦褾，碧鸾绫里

白鸾绫引首，玉轴，

或玛瑙轴。

（内下等并膳本用皂褾杂色轴），蠲纸䍿。

唐、五代、皇朝等名画挂轴，并同六朝装褫，轴

头旋取旨。

苏轼、文与可杂画（姚明装造）。

用皂大花绫檦，碧花绫里，

黄白绫双引首，乌犀或玛瑙轴。

米芾杂画横轴。

用皂鸾绫檦，碧鸾绫里，

白鸾绫引首，白玉轴，或玛瑙轴。

僧梵隆杂画横轴（陈子常承受）。

樗蒲锦檦，碧鸾绫里，白鸾绫引首，

玛瑙轴。

诸画并上用乾卦印，下用希世印，后用绍兴印。

诸画装褫尺寸定式。

大整幅上引首三寸，下引首二寸，

小全幅上引首二寸七分，下引首一寸九分，

经带四分，上檦除打撅竹外，净一尺六寸五分，下檦除上轴

外，净七寸。

一幅半上引首三寸六分，下引首二寸六分，

经带八分。

双幅上引首四寸，下引首二寸七分，

上檦除打撅竹外，净一尺六寸八分，

下檦除上轴杆外，净七寸三分，

两幅半上引首四寸二分。

下引首二寸九分、经带一寸二分。

三幅上引首四寸四分，下引首三寸一分，

经带一寸三分，

四幅上引首四寸八分，下引首三寸三分，经带一寸五分。

横卷檦合长一尺三寸（高者用全幅），

引首阔四寸五分（高者五寸）。

综观《齐东野语·绍兴御府书画式》可知，南宋官裱中手卷、挂轴的各组成部分名称与隋唐有所不同。

檦：隋唐指包首，南宋手卷的包首仍称"檦"（横卷檦合长一尺三寸）。而在南宋挂轴装裱上，檦指天地（上檦指除打撅竹外，净一尺六寸八分；下檦指除上轴杆外，净七寸三分）。

赙：隋唐时指手卷天头（据《书史》中载：锦赙绣褫）。南宋时手卷天头称"里"，拖尾则称"赙"；高丽纸、揩光纸、夹背纸做拖尾（赙），用作题跋。

2. 手卷的四种装裱形式

此外，书中还写道根据不同等级的手卷设定了四种装裱形式：

锦包首、锦天头、绫隔水、纸拖尾。
锦包首、绫天头、绫隔水、纸拖尾。
绫包首、绫天头、绫隔水、纸拖尾。
绫包首、绫隔水、纸拖尾。

其中用碧鸾绫做天头，白鸾绫作隔水为多。用作拖尾的纸张有高丽纸、蠲纸、夹背蠲纸、揩光纸四种。轴头用白玉玛瑙、象牙制成。

3. 挂轴的四种装裱形式

通常，直幅的心子裱成挂轴，横幅的心子则裱成手卷，而书画式中提到的横轴，是指将横幅的心子裱成挂轴的形式，两者的装裱形式相同。

挂轴和横轴的装裱形式与手卷相同，也有四种：

皂鸾绫天地，碧鸾绫隔水，碧鸾绫包首，檀香木轴杆，金轴。
碧鸾绫天地，白绫隔水，黑鸾绫包首，白玉轴或玛瑙轴。
小幅挂轴增加黄绫副隔水，以增加长度，黑犀牛角轴或玛瑙轴。
僧人作品用锦包首，碧绫天地，白绫隔水，玛瑙轴。

以上的四种形式均属于二色裱或三色裱。

手卷和挂轴、横轴的各四种装裱形式，并非取决于心子的颜色和作品所需表达的主题，而是根据制订的等级规格来配合。

手卷和挂轴表面用料的共同点有：手卷的天头和挂轴的天地以碧绫为主，很少用锦或黑绫；隔水均用白绫；三色裱则增加黄绫做隔水，绫子的花纹均用鸾凤纹。

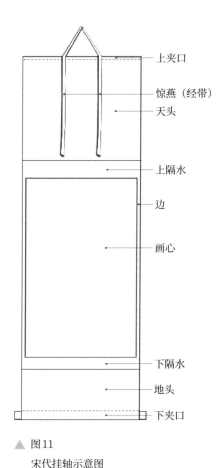

图11
宋代挂轴示意图

图中标注（自上而下）：
上夹口
惊燕（经带）
天头
上隔水
边
画心
下隔水
地头
下夹口

北宋官裱喜用碧绢做天头、黄绢做隔水；而南宋官裱则改用碧鸾凤绫做天地头、白绫做隔水。

在挂轴的尺度方面，天地和隔水的长度根据心子的宽度做相应的增减。宋代画幅的宽度以画绢的宽度来表示，以一尺五寸（约46.5厘米）为一幅，例如书画式中小全幅、一幅半等、大整幅为阔机所织宽二尺（约62厘米）的画绢。宽二尺（约62厘米）的大整幅心子的天头，除去装天杆部分净剩一尺六寸五分（约51.2厘米），地头（除去装地杆的夹口）长七寸（约21.7厘米），上隔水三寸（约9.3厘米），下隔水二寸（约6.2厘米），合计二尺八寸五分（约88.4厘米），再加上天地杆可见部分8.3厘米左右，装裱后挂轴的总长比心子的长度增长三尺（约93厘米）多一点。宽约六尺（约188厘米）的大幅中堂，其增长部分也才三尺四寸（约105.4厘米）。这种短天地的装裱方法，通过心子和镶料之间长宽的对比来突出心子的主体，装裱部分为辅助的主次思想，当然也不能排除当时挂轴受建筑物和室内装饰的影响（图11）。

三、元朝

南宋以后，蒙古族入主中原建立了元朝，一些汉族文人为了逃避现实，以书画来寄托自己的不满之情，这使书画装裱的用料及颜色方面发生了很大的变化。

大德四年，由马家奴、合剌撒哈都汝主持，对秘书监所藏书画进行了整理，并由中书省发文"驰驿杭州，取巧工裱褙"，其中佳作书画由装裱师王芝主持装裱。

装裱所用绫绢由将作院从御用品中拨出，玉轴则由大府监拨出。

装裱成的手卷和挂轴按照古制盖玉印及本朝年号，然后放入用江南优质木材制成的白木匣或漆匣。

在元代《秘书监志》及《元代画塑记》中有两份当时的材料单，为研究元朝的官裱提供了一些资料。

元代《秘书监志》中载：

至元十四年（一二七七）二月裱褙匠焦庆安计料到裱褙书籍物色：

书籍文册六千七百六十二册：

褙壳绫一万三千八百六十二尺一寸，

每册黄绫二尺，计一万三千五百二十四尺，

每册题头蓝绫半寸计三百三十八尺一寸，

纸札每册大小纸六张，计四万五百七十二张，

济源夹纸三张，计二万二百八十六张，

束鹿绵纸三张，计二万二百八十六张。

画轴大小相滚作二幅，计一千单九轴，每轴用物料：

颜色绫红绢八尺，计八千七十二尺，

色绫上等四尺，计四千三十六尺，

黄绫一千五百尺，

蓝绫一千五百尺，

白绫五百一十八尺，

皂绫五百一十八尺，

色绢计四千三十六尺，

黄绢一千五百尺，

蓝绢一千五百尺，

白绢五百一十八尺，

皂绢五百一十八尺，

纸每一轴大小四十张，计四万三百六十张，

济源夹纸一十六张，计一万六千一百四十四张，

束鹿绵纸二十四张，计二万四千二百一十六张。

在书籍文册的用料单中，记有褙壳绫一万三千八百六十二尺一寸，正好和裱册页面子用的黄绫，以及做签条（题头）用的蓝绫的总数相吻合。换而言之，所谓"褙壳绫"即黄绫和蓝绫的总称。另外，"壳"应是指做册页封面用的硬壳纸。明代周嘉胄《装潢志·硬壳》中有用厚糊刷纸三层制成硬壳作册页封面的记载。

"纸扎"应是指做"壳"用的纸张，用济源夹纸和束鹿绵纸。从济源夹纸三张、束鹿绵纸三张的用量上来看，差不多相当于现代碑帖经折装的厚度，应该说是比较薄的。

在挂轴的用料单中有黄、蓝、白、黑四种颜色的绫和绢，和唐宋时的装裱用料相比显得素净得多。黄蓝做天地，从白绫绢和黑绫绢的数量上可推算黑绫绢为包首、白绫绢为隔水、惊燕。而且白绫绢的数量仅为黄蓝绫绢的六分之一，可推测当时一色裱居

多，二色裱为少，平均每张字画所用的料为八尺（约248厘米）。

另外在《元代画塑记》中载：

自大德四年十二月为始，节次秘书库内，关到画轴手卷
六百四十六件，修褙已完。

用物、画带等：
四幅带二十丈，三幅带二十丈，双幅带八十丈，
单幅带四百丈，手卷带八十丈。
补画匀净细白标清水生绢十五匹，
匀净大厚夹纸二千张，线纸一千五百张，
中样夹纸六千五百，清江连四笥纸一千五百，
连四处笥三千，毛连四处笥五千，
玉股徽纸四千幅，福州大卓面青三千一十八斤，
纸一千张，白唐连二千，皂唐连一千，
皂皮方一斤、白大信连二千二百、大样油纸二千，
……
鸾鹊木锦一百三十匹，
玉轴头五十对，象牙轴头三百对。
鍮石镮大小一千五百，蓝青条大小二百丈，
椤木轴杆轴貼大小三百，
天碧绫二千七丈四尺，黄绫六丈八尺五寸。

通过以上的材料单，我们还可以通过画带对画幅的大小比例
做一下考证。

四幅画用带二十丈，三幅画带二十丈，双幅画带八十丈，单
幅画带四百丈。其中单幅画带是四幅、三幅的二十倍。在至元
十四年的物料单中曾提到每幅挂轴平均用绫、绢八尺，相比之下，
元朝挂轴的尺寸要较宋朝的挂轴长得多。

再看一下十四品种的纸张的用途，夹纸用来做拖尾，玉股徽
纸做覆背，连四纸用作覆背的最后一层，取其容易砑光的优点。
大样油纸用作修复古书画时保护心子之用。但是线纸、皂皮方纸
以及福建的大卓面青纸的用途还不清楚，尚待商榷。

轴头总数三百五十对，应同挂轴数。鍮玉镮一千五百只，相

当于每幅挂轴上用四只镮，可想此镮是指鸡脚。沿用至今的四鸡脚很可能是由元代开始的。

归纳以上两份材料单，可以看到元朝多用黄、蓝碧绫绢做挂轴的天地。一色装裱居多，也有用白绫做隔水、惊燕的二色装裱。包首采用黑色绫绢或蓝、黄色绫绢。轴头由玉轴或象牙轴，天杆和地轴用椤木制成。

元朝以黄、蓝、碧三种素净的色调做挂轴装裱的主体颜色，可以说跟以后文人画装裱的形成有一定的关联。

明代书画装裱工艺发展概述

——关于书画装裱和修复学的初步探讨之四

明朝建立以后，由于帝室的尚好，在仁智殿内建立了宫廷画院，并设立了装裱所。

从南宋到明朝初期，民间装裱高手大多集中在杭州一带。到了宣德年间，随着吴门画派的出现，一些装裱名家也随之移居到了苏州地区。活动于苏州的文徵明父子及王世贞、徐公宣、周嘉胄等文人，对书画装裱十分重视，并参与研讨、指导。加上商品化书画的出现，以至嘉靖（1522—1566年）、万历（1573—1620年）年间达到"装潢能事，普天之下，独逊吴中"①的盛况，就民间装裱业而言，形成了古代装裱史上前所未有的新局面。当时的代表人物有被称为国手的汤杰、强百川、壮希叔等人。古代名家的传世墨迹一经他们妙手整复，即能起死回生而天衣无缝。

明代装裱工艺水平的高度发展，与当时物质生产的相应条件有关。随着科学技术的进步，明朝装裱材料的生产在质量、品种方面较宋元时期又有了新的提高。纸张方面，采用绵软精薄的安徽泾县连四（绵连）纸以及福建的竹料连四纸等优良材料，当时使用这些优良纸张装裱成的字画誉为"如美人罗绮"②，可见质量之优。

下面，按照各种装潢形式分别来看明代装潢的概况及其工艺特点。

一、手卷

1. 引首的出现

宋元时期，手卷的一般形式为天头—隔水—画心—隔水—拖尾。明朝时，出现了在天头之外另增隔水和长100厘米左右的可供题写观感、赞辞之类文字的纸或绢。这一部分在明朝时的名称目前已难以考知。但明朝初期装裱的实物目前尚有保存，如北京故宫博物院所藏五代顾闳中画《韩熙载夜宴图》的引首上，有永乐年间程南云所题"夜宴图"三字，说明这一形式的创立在明代是无疑的。到了清代的著述中，将这一早已流行的形式称为"引首"。

"引首"的出现并非偶然。米芾曾在《书史》中论述书籍装裱或手卷时讲道："装书，褾前需用素纸一张，卷到书时，纸厚已如一轴子，看到跋尾则不损。"在前文论述宋朝的手卷时，我们曾

① [明] 周嘉胄.装潢志[M].北京：中华书局，2012.

② [明] 周嘉胄.装潢志[M].北京：中华书局，2012.

提到，天头长一尺三寸（约40.3厘米）、隔水四寸五分（约14厘米），二者合计一尺七寸五分（约54.3厘米），而手卷是采用边看边卷的方法进行欣赏的。由于首部较短，只要卷两三圈即到画心，卷的圈数少不结实，如果继续往后卷，画心很容易出现折痕，不便保护；而如果在画心之前增加长度，则可以使这一不足得到改观。"引首"正适应了题词和保护画心的两种需要。

唐宋时期的经卷，只是在经文的首部留出6.7厘米至10厘米的空白用来粘连天杆。为此米芾提出了在画心之前加素纸一张，其效果无疑类似天头的作用。显然明朝的名人雅士，由此获得启迪，在原有的基础上再增加了一次隔水和引首，以此来增加直径和手卷的牢固程度，这是既有实用性，又有装饰性的创意。

引首通常采用高档名贵的纸（绢），如宋经笺、白宋笺、宋元金花笺、高丽笺，而这些纸张本身就具有一定的装饰性，再加上名人题字就更使这一时期的手卷锦上添花，平增几分高雅的神采（图12）。

2. 平轴的出现

现存明代裱的许多手卷，往往在前人题跋的基础外又新增题跋，加上又添引首，另外为了减少画心尾部出现折痕，又用增加拖尾纸张长度的方法来增粗地轴的直径，这样使手卷的总长度较宋元时大为增加。

宋朝的手卷尺寸短，在卷拢时和挂轴一样，用手指顶住折边做调节就能卷齐。而明朝的手卷长，一般要卷上百余圈才能卷完，如果用出轴的话，折边纸经常受到摩擦，容易磨破，并使手卷变

▼ 图12
明代的手卷装裱形式

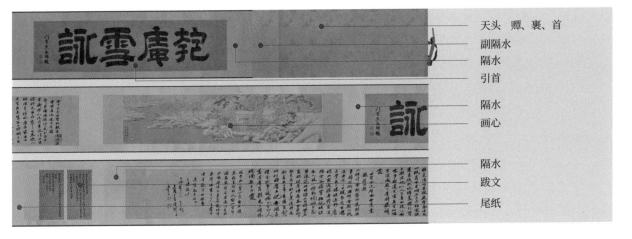

天头　赠、裹、首
副隔水
隔水
引首

隔水
画心

隔水
跋文
尾纸

得高低不平，于是出现了将轴头嵌平在轴尾与手卷折边相齐的平轴形式。轴头形状一般为厚约0.5厘米的玉、犀牛角、象牙等贵重材料做成的圆形薄片。插签的材料和轴头相同（图13）。

采用平轴形式，只要轻轻卷拢手卷，将其竖在光滑的台面上，稍作调整即可卷齐。平轴对保护手卷的折边和减轻舒卷时背纸对画面的摩擦是很有利的，同时还可使整个手卷的外观变得简洁雅致，这是明代手卷装裱的又一革新。

▲ 图13
明朝平轴手卷 插签与轴头同为玉制

3. 衬边

明朝以前的装裱，一般将镶料直接镶于画心四周，故重裱时须裁去画面四周各0.3厘米宽的浆迹，以致很容易损伤画心。出于一种惜古之心，明代装裱师开始在画心背面的四周先衬宽约3.3厘米的纸条，称为"衬边"。然后刷上托画心纸，并在衬边纸上上浆贴板。

在裁齐画心时，画心四周各留出宽0.4～0.6厘米的衬边纸作粘浆镶接之用。在镶接时，空出距画约0.23厘米的衬边纸，让画心和镶料之间有一个间隔（现在沿用"助条"或"局条"的名称），可以起到衬托和装饰画心的作用。

4. 挖嵌

把引首、画心、题跋放在托好背的绫绢镶料上，在距画心四周0.25厘米的部位打洞做裁切记号。再根据记号挖去内侧的部分，然后将引首、画心、题跋嵌入镶料之中，这种制作方法称为"挖嵌"。

挖嵌并出助条的手卷，优点在于不同高度的引首、画心、题跋或有弯曲现象的画心，不必强求裁切整齐，通过挖嵌方式能使手卷的外观整齐，又有利于美化和保护画心。明代出现的这一技巧在现代一些做工考究的手卷上仍然沿用。

5. 包首

宋代裱式的手卷往往将包首与天头互为表里，托裱成一体（统称为"褾"）之后，再与后面上好覆背纸的隔水等部分相互粘

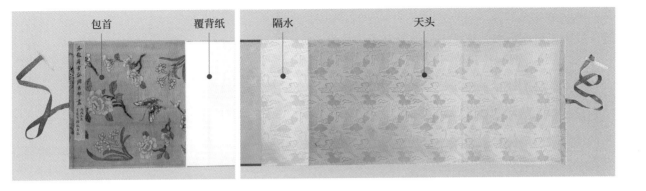

包首　　　　　覆背纸　　　　隔水　　　　　天头

▲ 图14（1）
明代的手卷包首（表面）包首和覆背
纸相连（左图）

▲ 图14（2）
明代的手卷包首（里面）天头与隔水
相连（右图）

接成卷（此种做法在日本仍被使用）。到明朝出现了天头和隔水相连接，包首和覆背纸相连接后覆背的方法（图14）。这种将褾一分为二的做法见于《装潢志》记载。

以前的做法是将包首与天头裱成一体之后再与隔水相粘接，这样接口处的厚度要比其他地方厚一倍，俗称"硬接口"，多次舒卷后，此处很容易折断。明代的新法则避免了这一缺陷。

二、挂轴

明朝的挂轴形式丰富多样，在继承宋代风格的基础上有所变化。其主要特色有：

仿宣和狭边装：画心上下镶隔水，再在画心二侧和隔水上下镶褐色狭边，然后镶天地。

仿宣和阔边装：挖嵌画心再镶天地。

宣和一色裱：在心子四周镶天地及两边。

与宋宣和装不同的是惊燕不再是重挂于天头之上，而是改成贴于天头之上，并不再在惊燕的两侧画墨线。贴惊燕的位置仍是按天头宽度三等分、左右各贴一条的方法，对一色裱挂轴则省略了惊燕。惊燕的颜色也由金黄绫子改为与隔水相同的颜色，使挂轴增加简洁明了的感觉。

另有一种是在画心上方加一块纸（绢）称为"诗堂"。诗堂专门用来题识，其作用和"宣和装"上的金黄色绫相同，只是增加了高度，扩大了书写空间。但诗堂并非随处可用，近似正方形的画心，若增加诗堂做适当题字的话可与画面呼应，成为画面的延

伸，裱成轴子甚是好看。但是狭长形的心子加上诗堂则有冗长之感，故明代周嘉胄在《装潢志》中提出了"忌用诗堂"的观感。

日本大阪美术馆藏米友仁《远岫晴云图》的上方另有一宽度与画幅相同，纸质也同于画幅的米友仁自题之识，其形式和作用属诗堂之范畴。但宋元作品有诗堂的仅见此物，所以是否可以认为诗堂起源于宋朝，尚有待新资料的进一步发现。

明朝还出现了一色装裱带狭边的形式，此形式使用于狭长画心。因为狭长画心仅在四周镶上天地和边做一色裱，略显单调，于是明代人在镶上天地和两边之后，再在两侧镶上贯通天地的褐色狭边，这种格式在现代被称为"一色带狭边"。

一色带狭边的格式当时传入日本，日本装裱师将这两条狭边定名为"明朝"。狭边的宽度约0.66厘米，宽度在3.33厘米以上者称为"宽（太）明朝"。这种装裱格式至今尚在沿用。

三、屏条

"屏条"是指原来的屏风组画拆下来后改裱成的挂轴形式。通常将狭长的挂轴称"条幅"。屏风上拆下的条幅状字画装裱成轴，称"屏条"。

为弄清明代出现屏条形式挂轴的原因，让我们先简单地回顾一下屏风的产生和发展过程。

据《后汉书》载，桓帝时有"列女屏风"，《三国志》中有东吴画家曹不兴为孙权画屏风的记载。这种屏风的形式，似是把字画嵌入一木框中，下边加二足使其直立于室内，称为"不折屏"。至南宋时开始出现三折屏风，如台北故宫博物院藏宋刘松年《罗汉图》第三轴（图15），系将数幅画分别贴于三扇屏风之上的画中画。

《日本书纪》中载有天武天皇朱鸟元年（686年）屏风经新罗国传入日本的记载。到天平胜宝三年（751年）制作的鸭毛篆书六折屏风，就是把鸭毛贴在纸面上组成文字的屏风。永观元年（983年），丹融天皇遣僧然入宋进贡倭画屏风，此事在《宣和画谱》中亦见记载。

▼ 图15
南宋时的折屏 刘松年
《罗汉图》（局部）
现藏台北故宫博物院

通过贸易形式将屏风输入中国则是在后土御门天皇时代（1464—1500年）。当时中国正当明朝弘治年间，故明郎瑛《七修类稿·四十五卷》载："（古）有硬屏风而无软屏风，……皆起自本朝因东夷或贡或传而有也。"日本屏风一般由二扇、四扇、六扇，相互连接成一排，亦可折成一叠，明人称之"软屏风"。软屏风现在称"折屏"，其高度为136.6～240厘米，宽度53.3～76.6厘米，一般一折贴一字画。

由于多折屏风字画的内容有四、六、八、十二称一组的组画（字）大作，亦有按季节名相对独立的山水花鸟等。屏风画易遭损而难以长存，故明朝时开始出现了屏条的装裱格式。

屏条和其他挂轴的区别在于只做一式裱，镶上稍窄于一般挂轴的天地和边，地轴不装轴头，用锦封住地轴呈平轴式，以便于并列张挂时减少二幅之间的间隙。北京故宫博物院藏有陈焕《四季山水屏》，便是属于此种类型。

到了后来，出现了很多特意按屏条形式创作的书画，进一步推动了这种形式的流行。

四、对联

对联亦称为"楹联""对子"。由上下联组合成对，字的多寡无定规，但以五言、七言为最常见，一般要求对偶工整、平仄协调。字特多，尺幅六尺宣纸以上的称为"长联"。这是民间极受欢迎而且雅俗共赏的形式。

相传对联是由五代后蜀少主孟昶在寝门桃符板上的题词："新年纳余庆，嘉节号长春"（《孟蜀桃符诗》）逐步推开风气的。但将对联书写后直接裱成挂轴的形式，则始于明而盛于清。

明时对联一般张挂于中堂（画心尺幅大于四尺整张宣纸）画轴的两侧做陪衬，故装裱后的长度短于中堂。通常天地头的总长度一般不超过50厘米，边的宽度在5厘米之内。

天地和边的比例大约为十比一。地轴的两头用锦封住木头，成平轴式样，一般用月白或象牙色的绢做一色裱。

五、明朝的宫廷装裱

关于明朝宫廷装裱的文字资料和实物极少，故仅能根据笔者所知作一下初步探讨。1996年，北京故宫博物院在日本大阪举行展览之际，笔者有幸观览了明朝原装《宣宗射猎图》（象牙色云龙缎地绫）。据北京故宫博物院王以坤著文中载，此画高29.5厘米，宽34.6厘米，经一色裱装后，轴长214.5厘米、宽72.5厘米。从装裱艺术角度上讲，并不能认为是一件成功的作品，但它对探究明代宫廷装裱的工艺特色却具有重要的价值。如果从画中主角的身份以及当时张挂的场所来看，短画长裱，小画大裱是符合当时特定的社会环境的。这种以式套画的作法正是宋朝宫廷装裱的传统的继续。可见明代宫廷装裱师仍然在不少方面因袭宋式。

另外一件有趣的作品是日本根津美术馆藏的据传南宋陈容的《龙图轴》。

陈容，字公储、好所翁，福建长乐人，官至朝散大夫，诗文豪快，暇则游戏笔墨以画龙著名。

该挂轴的画心上盖有室町时期足利义满将军的鉴藏印"天山"，和将军府御廷师（执掌古物鉴定和管理）善阿弥的"善阿"印。另据《室町殿行幸御饰记》载，此画张挂于将军府西御七间的北壁。

《龙图轴》的天地用象牙地云龙纹银缎，玉池用紫地大牡丹唐草纹印金缎，惊燕和眉用蓝地二重蔓牡丹唐草纹金缎，均为明朝永乐（1403—1424年）、宣德（1426—1435年）年间织造。（注5）

该挂轴除了上述材料从中国进口以外，其装裱尺寸也与明朝的流行尺寸相似。此画画心高45.5厘米、宽91.2厘米、天头53.4厘米、地头24.9厘米、上隔水20.7厘米、下隔水9.4厘米、边宽9.1厘米、惊燕宽4.0厘米、上眉3.8厘米、下眉2.1厘米、象牙轴头直径3.5厘米、总长159厘米、宽109.4厘米。按日本的测量方法，天杆、地轴部分的夹口不列入天头的尺寸之中。如将上夹口2厘米、下夹口6厘米列入的话，天头55.4厘米、地头30.9厘米，地头长度约为天头的二分之一。上下隔水、上下眉的比例亦大约为二比一。

① [明] 周嘉胄.装潢志[M].北京: 中华书局, 2012.

无独有偶，日本根津美术馆和MOA美术馆均藏有和《龙图轴》相似的足利义满旧藏挂轴，尺寸的比例亦相似。日本的研究家认为，上述挂轴的装裱风格是明朝宫廷装裱形式的反映。

明朝关于装裱方面的论述较多，周嘉胄《装潢志》、文震亨《长物志》、陶宗仪《南村辍耕录》、杨慎《开庵集》《瑾户录》等都从不同的角度作了论述。特别是《装潢志》一书，全面精辟地论述了书画装裱的过程，是研究明朝装裱的重要著作。

明朝挂轴天地的材料一般用绫。绫子的图案和颜色则根据画轴的格式和画心的色调来定。

如仿宣和装则用宋代流行的鸾凤和云鹤图案的青、黑绫做天地，白绫隔水、边及惊燕也用白绫。文人装裱则根据收藏家的喜好，除了龙凤云鹤等动物图案外，尚采用各种植物图案的绫子，天地颜色以碧、葱白为主，玉池一般用细绢做挖嵌裱，一色裱则以象牙色为主，颜色的深浅视画心的颜色而定。"画如色深者，宜用淡牙色，取其别于画色也。"[①]总体来说颜色以淡雅为时尚。

天头的长度为60～66厘米（正好一幅绫子的宽度）；地头约天头的二分之一；上隔水约20～21.5厘米；下隔水约13.3～14厘米。上下隔水的比例大约是六比四，边的宽度视画心的宽窄而定。

这种材料、颜色及尺寸的使用规格，自明朝确立之后一直流传至今。可见，明代装裱工艺对后代的影响极为重要和深远。

清代书画装裱概述

——关于书画装裱和修复学的初步探讨之五

1644年，清兵入关推翻了明朝，建立了清朝，由于清太祖努尔哈赤曾做过明朝的守边将军，对明朝的统治经验有一定的研究和了解，清政权建立以后，清代基本上继承了明朝的统治体制。清代政权的日益巩固和经济的恢复发展，为各种艺术的发展提供了广阔的空间。宫廷艺术，也由于帝王的喜好而获得很大的繁荣，特别是乾隆帝，他不但酷爱书画，而且重视装潢艺术。因此乾隆年间的官裱融汇了历代官裱的精华，而且进一步推向高峰。

"上有所好，下必甚焉"，在民间，明代形成的所谓"装潢能事，普天之下独逊吴中"的吴门派装裱，在清代几乎遍及各地，技艺更为成熟，以致朝廷也延请苏州装裱名家秦长年等人入宫装裱书画。同时，随着长江南北商业的繁荣，南北交接的扬州成了主要的商业城市，经济的发展促进了书画的流通，富裕之家争相收藏书画。扬州民谚称："堂前无字画，不是旧人家"。在收藏书画蔚然成风之际，扬州的装裱业也获得很大的发展，形成了别具特色的"扬裱"，与北京的"京裱"、苏州的"苏裱"并列为三大装裱流派之一。

在清代，除了以上三大流派以外，还有杭州裱、湖南裱、广州裱等，各地装裱业都有相当程度的发展和特色，使中国传统装裱艺术焕发出新的光彩，为现代书画装裱的继承和创新提供了丰富的研究资料。

目前存世的清朝书画原装和历代书画的清代改装较多。本章以乾隆年间的宫廷装裱为主线，对清代官裱的组织机构以及书画装裱的格式和特点作一个概述。

一、清代的官裱机构

清代宫廷装裱由养心殿造办处直接管辖。所谓"造办处"是主管宫廷用品的机构。据乾隆元年《养心殿造办处各作活计清档》[①]（以下简称《清档》）中记有裱作、画院处、记事录、如意馆、库贮、自鸣钟等档目。"裱作"是宫内专门从事书画装裱的装裱所，最初，裱作与从事绘画创作的画作在同一部门，随着工作量日益增多，书画和装裱便自然地分立成为画作和裱作。雍正五年的《清档》中首次记载了"画作"和"裱作"之名称。[②]

造办处下属的如意馆内也设有装裱作坊。清代昭梿《啸亭续

① 清朝《养心殿造办处各作活计清档》现存北京中国历史档案馆，目前尚在整理之中，有待于发表。本文引用的《养心殿造办处各作活计清档》资料，均转引自：北京故宫博物院，杨伯达先生《清代院画》，紫禁城出版社，1993年版。引文中凡有郎世宁字的《清档》资料，均转引自《清代院画》书中"郎世宁在清内廷的创作活动及其艺术成就"一节。

② 杨伯达.清代院画[M].北京：紫禁城出版社，1993.

录》有"如意馆在启祥宫南，馆室数楹，凡绘工、文史，及雕琢玉器、裱褙帖轴之诸匠皆在焉"。

裱作，既专门的装裱作坊，如意馆中也有装裱作坊，其两者究竟有何区别呢？据乾隆二十四年和二十五年记郎世宁的创作活动的《清档》有以下记录：

乾隆二十四年六月十八日传旨郎世宁、金廷标合画天鹅大画一张，交造办处在宝相楼倒座楼去贴。

乾隆二十五年八月十五日交御题郎世宁宣纸《八骏图》横披画一张，传旨着交如意馆裱手卷一卷。

乾隆二十五年二月初七日交郎世宁旧绢方圆斗方二张，传旨着交如意馆裱天圆地方挂轴一轴。

乾隆二十五年九月初九日传旨同乐殿内着郎世宁照洋猴画画一幅，树石着金廷标画，高三·五尺、宽三尺，十一月初三日画完，交造办处托贴。

根据以上记录可以看出，在清宫装裱的书画中，凡是像贴落、挂屏等只需在画心背面托几层纸，即可贴上墙壁或木板的工序，交由造办处裱作处理；而装裱成挂轴或手卷的作业则交由如意馆做。两处工作的分工大致如此，由此可见清宫装裱事务的专业分工十分细密。

文中提到"造办处"和"如意馆"，却不见有提到"裱作"两字，那么造办处、如意馆以及裱作这三者究竟是什么关系呢？《清档》中的另一则记载："（乾隆八年）三月二十五日郎世宁画得大画一幅，由造办处裱匠进如意馆托裱。"文中提到造办处裱匠，很明显地说明清宫廷有两个装裱作坊。只是《清档》中以"如意馆"作为如意馆中装裱作坊的代称，"造办处"则是造办处下裱作的代称而已。

二、装裱格式

清代流行的装裱格式有手卷、挂轴、册页、屏、贴落五大类。在这五大类中还各有细分：如手卷有绢转边、纸撞边、纸包边三种，在这三种式样中又有单隔水、双隔水、多隔水，做工还有镶与嵌之分；同样挂轴也可分为中堂、立轴、斗方、圆光、天圆地方、屏条、通景、对联、条幅、横披十种。在这十种式样中还可

以派生出许多变化。册页、屏、贴落亦同样如此。可谓品种繁多，样式丰富，并且官裱和民间裱互为表里，互相补充，相互辉映，为中国装裱史增添了灿烂的一章。

下面就清代各类装裱格式作一个介绍。

1. 手卷

自东汉出现有天头和天杆地轴的手卷雏形以后，手卷的形式不断得到充实和完善。南北朝时期增加了签条、包首和覆背；隋唐时期出现了隔水和边；到宋元时期又增加了拖尾和题跋；明朝时期又出现了引首；到清代在引首之前增加了副隔水使手卷的形式得以定型，并呈多样化的趋势。

清代的手卷根据边的形式可分为仿宣和撞（套）边式、转（折）边式和包（沿）边式三种。

（1）仿宣和撞（套）边式手卷。

仿宣和撞边式手卷的撞边纸采用宋代藏经笺。民间也有用仿宋藏经笺及用薄绢代纸的。对于撞边的方法，清代周二学《赏延素心录》谓："边用精薄藏经笺，阔止三分。其法以笺裁七分条，两头斜剪，再斜接一分粘画背，余对折紧贴卷边际，则边狭而有力，不但能护画，且无套边酥脱之患。矮卷用如前白绫镶高，然后接藏经笺。次用细密绵薄院绢作边，或染皮条黄，或缥色，亦如前边法。"

从文中可知，所谓撞边就是把七分宽的藏经笺（薄绢）镶一分于画的背面，露出的六分则上薄浆后作对折，并使撞边纸与画心紧贴不露缝隙，边的净宽度是三分。撞边除了直接撞在画的两侧以外，对于画心高度矮的手卷则先用镶上绫（绢）边来增加手卷的高度，然后再撞边的方法（图16）。

目前能见到的乾隆官裱手卷中，用仿宣和撞边式的居多。如美国波士顿美术馆藏宋徽宗《捣练图》，上海博物馆藏传王羲之《上虞帖》、怀素《苦荀帖》等。民间的清装撞边式手卷遗留物更多。

撞边式手卷的优点在于能利用藏经纸富丽中见古朴的色调，

▼ 图16
撞边式手卷

▲ 图17
 转边式手卷

▲ 图18
 包边式手卷

很好地衬托出画面。撞边式手卷自宋朝出现以来深受人们的喜爱，直至今日还被广泛流传使用。

（2）转（折）边式手卷。

清代对于画心高度较矮者，或画心引首、题跋之间的高度不一的手卷，采用用绢挖嵌或镶高的方法来求得高度一致。在手卷背面距外侧一分处，用锥子划上折痕，然后沿折痕转折，这便是转（折）边式手卷（图17）。

清中前期转边手卷上边的宽度为3.3厘米左右，到了晚清，边稍窄，约为2.3厘米。下边的宽度比上边窄0.3厘米。清朝时转边手卷的边一般多用绢，绢的质地细，转折时不起毛，很少见到有用绫子作转边式手卷的实物。

这种使用色彩淡雅的细绢做边的方式，能使手卷整体具有纯朴安定、恬静高雅的感觉。

（3）包（沿）边式手卷。

除了撞边、转边式以外，到了晚清又出现了包（沿）边的形式。将仿藏经纸裁成0.6厘米宽的纸条，在手卷正面的边上镶上0.3厘米，余下的0.3厘米转折在手卷的背面。这种将纸包在手卷边上的形式称为"包（沿）边式手卷"（图18）。包边式手卷和撞边式手卷在颜色与使用功能上相似，只是在制作方法上略有不同。

包边用纸采用薄元书纸染成仿藏经纸颜色，再上胶矾、砑蜡。由于包边纸纸质稀薄，包在手卷上后能隐隐地透出底下绢的颜色，使包边纸出现一种层次丰富，浑厚纯朴的色彩。

撞边式、转边式和包边式在色彩和款色上各有千秋。一般苏州裱以绢转边或撞边居多，而扬州裱则较喜欢用纸包边的形式。这三种形式的手卷定型后，一直流行到现在，仍被看作手卷装裱的三种基本形式。

手卷有撞边式、转边式、包边式三种，在这三种式样中又有单隔水、双隔水、多隔水的形式不同。这里对多隔水作一下特别的说明。

我们知道官裱是为皇帝服务的御用装裱，一切装裱须符合皇帝个人的喜好，如果皇帝有别出心裁的要求，就还得有破格的特殊设计——多隔水。例如上海博物馆藏宋代赵葵《杜甫诗意图卷》中的引首与画心之间的隔水，就是一个典型的实例。

通常手卷的装裱形式为：天头—副隔水—隔水—引首—隔水—画心—隔水。而《杜甫诗意图》的引首后的第一条是绢隔水，第二条是云龙纹绫隔水，第三条是绢隔水，第四条是绫隔水，在第二条绫隔水上钤有乾隆皇帝的两方大印，第三条绢隔水上方另钤有一方大印，这种镶上多重隔水的装裱形式是非常少见的。

乾隆帝偏爱在书画上题字钤印是众所周知的。为了能让皇上钤印，装裱师不得不打破传统格式，于是就设计出了这种多隔水形式的手卷。

从图面上看这种多隔水的手卷虽然有些打破常规，但是仍没有影响整个手卷的整体感觉。该手卷如果只采用双隔水的话，同样也能容下三方大印，但这种做法会使引首上的御题小字和《杜甫诗意图》的画意受到压抑，同时使三方大印感觉拥挤。再者如果把第二和第三两条隔水并在一块绫绢或纸上的话，就会成为引首与画心之间莫名其妙的部分，并显得累赘，隔水镶得再多，其名还是隔水。用绫和绢对四条隔水作间隔的方法来避免镶料单一而带来的呆板感觉，并且三方大印构成一种动势的倒三角形，既不压抑引首与画心，又不会因隔水过多而带来冗长的感觉。从该手卷的多隔水设计上，我们既可以看到宫廷装裱的特殊性，又能看到宫内的装裱师们不愧为随机应变，别出新意的一流高手。

清代宫裱手卷的用料十分讲究。包首多用锦；引首用宋笺纸、藏经纸、粉笺、洒金纸、描金纸等好纸；拖尾纸一般用宣纸、奏本纸；轴头采用平轴式，用白玉、碧玉、犀角、象牙；插签的材料与轴头相同；缚带有用旧锦及丝带。《清档》中有《乾隆南巡图》手卷中所用的玉轴、签带，包裹手卷用的包袱，及要放手卷用的匣子由造办处苏州织造配制的记载。这样一些精美的材料，与高超的装裱艺术相得益彰，使这一时期的手卷装裱作品展现出华美典雅的风格。

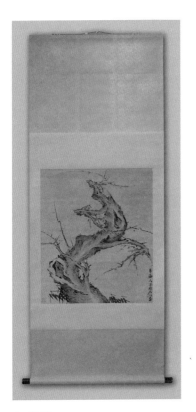

▲ 图19
清代立轴装裱

2. 挂轴

挂轴的雏形出现在唐代，到宋代时增加了隔水、边和活动式惊燕，称为"挂轴"；元代称"吊挂"；到了明代又增加了诗堂和两侧的通长狭边；清时又出现了镶副隔水的仿宣和装挂轴和固定式惊燕，称为"挂轴"。根据画心的尺幅样式，挂轴的形式也是丰富多彩。

根据画心的尺幅，画心长度在133厘米以上，宽度为66厘米以上的挂轴称为"中堂"；画心长度在100～166厘米，宽度在66厘米以下的挂轴称立轴（图19）；又根据画心的形状，正方形画心的挂轴称"斗方"；圆形画心的挂轴称"圆光"。另外四、六、八、十二幅成组的挂轴称"屏条"，单幅的称"单屏"；四、八、十二、十六幅组成一幅画意相连的组画挂轴称"通景"，通景画一般取自于屏风画及壁画的分割物。两幅成对的狭长挂轴称"对联"；狭长画心的单张挂轴称"长（短）条幅"；横长画心的挂轴称"横披"；将一圆一方两张画心挖嵌在一幅绢（绫、纸）上，圆形画心在上，方形画心在下，谓"天圆地方"。

在清代流行的挂轴品式中，除了横披被裱成横幅式挂轴以外，其余的基本上都沿用旧有直幅形式，但通景屏挂轴是清朝新出现的装裱形式（图20）。上海博物馆藏清代袁江《山水清景》十二幅通景屏是晚清原装宝物，其装裱形式是每幅各镶米色天地，第一及第十二幅的外侧镶着宽约8.3厘米的边，第一、第十二两幅的内侧及其他十幅的两侧均镶着0.3厘米宽的薄绢边。薄绢边的镶法与撞边式手卷的制法相同，以便在并列张挂时减少画幅之间的间隔。轴呈平轴式，整组画幅保留清宫贴落的风格。此画在20世纪70年代又重新裱过，但完全保持了原有的格式。

▶ 图20
通景八条屏

还有一种根据镶料颜色来区别的挂轴形式。用单一颜色镶料的称为"一色裱";天地和玉池分别用两种颜色镶料的称为"二色裱";天地、副隔水和正隔水分别用三种颜色镶料的称为"仿宣和装三色裱"。二色裱和三色裱的惊燕不再像宋代那样垂挂在天头上的活动惊燕,而是采用贴在天头上的固定式惊燕,左边的一条称"惊燕",右边的一条称"想飞"。有时还在惊燕的下端剪刻出图案来。

挂轴的天杆、地轴多用陈年杉木制成;轴头用玉、瓷、象牙、景泰蓝及红木、紫檀等材料制成,使用的配料都比较精好。

挂轴的制作方法上有挖嵌和镶嵌两种。一般比较考究的做法是挖嵌,如《清档》中:"(乾隆二十五年)二月七日交郎世宁绢画花卉圆光一张,用耿绢挖嵌裱挂轴。"和镶裱相比,挖嵌可除去两条边两端的镶缝,使挂轴显得整齐漂亮。

3. 册页

汉代出现了经折式册页的雏形以后,到了唐代被广泛地流传,同时又出现了旋风装,宋代以后流行蝴蝶装,清代在沿袭蝴蝶装册页的同时,又出现了一种定名为推篷装的册页新形式(图21)。

推篷式这一名称,最早出现在清代周二学《赏延素心录》中:"帧若扁阔,必仿古推篷式,不可对折。"横阔的画心如果裱成蝴蝶式册页的话。画心中间会折出一条折缝来,影响到画面的鉴赏和保存。所以清代装裱的扇面集册都用推篷式,如上海博物馆藏《明清扇面集册》上下两册中嵌入的一百幅扇面,就是用推篷式装裱的,而直幅的画心则仍被裱成蝴蝶式册页。

画心周围的材料称"嵌身",在清代作嵌身用的材料有米色和湖色两种颜色的耿绢,也有用罗纹宣纸来做嵌身的。罗纹宣纸的光泽弱于耿绢,更显得古朴文雅,所以清代人将文人书画和碑帖装裱成册时一般用宣纸为多。

册页面子一般,纸上包锦或直接用红木、紫檀、楠木等,副页上有清乾隆年间收藏家华泷的题跋,是一件乾隆前原装的宝物。从图中锦的残破处所见数层厚纸的痕迹,可以清楚地知道当年就是用这类黄纸数十层粘浆重叠而裱成。册页的面子的大小略宽于册页四周各一毫米左右,以利于保护画心。贴在册页面子上的签

▼ 图21
推篷装册页

条，多使用泥（洒）金、宋藏经纸、磁青纸等名贵纸品，有很好的点缀效果。

4. 屏

屏式的装裱品类中有挂屏、插屏、围屏等。《清档》中记："（乾隆六年）六月十日交冷枚、金昆合画，一人拉马挂屏一件。"另有："（乾隆六年）六月二十二日交出郎世宁花卉横披一张，梁诗正绢字横披一张，做锦边挂屏二件。"这里所称的挂屏亦称吊屏，如《清档》中还记有乾隆命法国传教士王致诚画乾隆射箭御容像油画吊屏的记载。王致诚的此幅油画吊屏即以前被以为是郎世宁所画的《乾隆射箭油画挂屏》。吊屏和挂屏，称法不同罢了，挂屏在清代出现后，一直流行到现在，并改称为"镜框"，在近现代极为流行。

插屏在宋代被称"立屏"，即单扇立式屏风。见于《清档》中有："（乾隆六年）十一月十八日太监毛团、胡世杰传旨：翔鸾阁玻璃插屏镜背面著张雨森、朱伦瀚各画山水一幅，钦此。"等记录，可知清代称为"插屏"已是宫廷中的固定名称。

折叠式屏风在明代由日本传入中国后，称为"软屏风"，到了清代则称为"围屏"。《清档》乾隆三年四月六日传旨："郎世宁之病如好了。着伊在家画保合太和（圆明园南湖之东偏南处）围屏画，画完送圆明园。"从中可以看出，清代已将软屏风改称为"围屏"。

5. 贴落

贴落一名在《清档》中比较多见，"贴"是指将书画贴上墙壁或木板，"落"是指将贴上墙的书画揭落下来，所谓"贴落"实则是指装裱的两道工序。宫中有许多用于宫内装饰的书画，经常需要更换，于是便把这些书画根据装裱的工序习称为"贴落"。贴落是宫中特有的名称，现北京故宫博物院书画类别中，还保留把贴落归为一档的习惯。

采用贴落形式的书画格式很多。《清档》："乾隆十六年，汤山行宫内等处字画斗方五百八十五张，着造办处行取白绢写画。"这批字画分别贴在汤山行宫内的六个厅堂。乾隆二十年七月十一日，奉王大人谕："御容筵宴图大画二幅，着员外郎白世秀请赴热河，其贴落之裱匠亦着随去。""（乾隆二十年）十一月二十九日传

旨爱玉史得胜图横披大画不必用壁子，画得时着镶五寸边贴东墙上。"此外，郎世宁还为热河沧浪屿东间北墙起通景画稿，于乾隆二十一年八月初六日画得二张持赴热河贴讫。

从以上《清档》记载的有关贴落的书画幅式中可以看出，贴落的名称下，又有横披、通景屏、斗方等各种规格，但不管是何种幅式，只要是被贴在墙壁或其他地方作装饰用的，都被统称在贴落这一类之内。

关于贴落的装裱材料和装裱方法，我们也可以从《清档》中找到线索："（乾隆十九年）十一月初一日的副催总王幼学持来押帖一件，内开本日郎世宁画得额鲁得油画脸像十幅，托好包锦边，转交太监胡世杰呈览，奉旨着交造办处将锦边帮宽糊在壁子上，背面糊黄纸，钦此。于本月初五日副催总强锡将油画十幅锦边帮宽糊得黄纸持进交讫。"从文中可以知道，额鲁得油画脸像的贴落是用锦作边框，托锦和托画心的纸都是用黄纸；装裱的方法是先在锦和画心的背面托黄纸，然后再贴到墙壁上。由于清代的丝织业发达，锦的品种很多，一般先由裱作推荐几种合适的锦样，由太监呈乾隆帝审定后再作装裱。贴落除了用锦作边框外，还有用绫作边框的，如北京故宫博物院所藏郎世宁《马术图》就是用蓝绫作边框的。

另外，背面糊的何种黄纸，也可见于《清档》记载："（乾隆十九年）十月二十八日员外郎郎正培奉旨西洋人王致诚热河画来油画脸像十幅，着托高丽纸二层，周围俱镶锦边，钦此。"

以上十月二十八日和十一月初一日的两道钦旨，相隔仅三天，画的内容又相似，可以想见文中所说的黄纸即是高丽纸（高丽纸有黄色和白色两种，另一种纸面上有头发丝状的高丽纸并不用作装裱）。处于北方的京城天气冷热干湿反差较大，用纤维长、强度高的高丽纸托画心，要比用宣纸来的牢固，所以除了用来托裱油画以外，其他贴落的托背纸也应使用高丽纸。

三、装裱材料

清代对装裱材料是极为重视的，达到了前所未有的程度，以此也呈现出这一时代特有的风格。一般而言，裱式以仿宋为主，所以使用的绫子的图案也仍以龙凤鸾鹤等动物题材为主流，手卷

包首锦则以牡丹、缠枝莲等植物题材，还有锁窗纹、龟子纹等以吉祥富贵为题材的纹样。

从材料质地上来讲，乾隆前后也呈现出比较大的差异，乾隆之前的绫绢，质地厚实，花纹清楚，立体感强；而乾隆以后的绫绢质地则稍微单薄。

宣纸是装裱中不可少的材料。清代装裱家周二学在《赏延素心录》中特别推荐用精匀绵薄的泾县连四纸作背纸的材料。"连四纸"常被误同于江西竹料连四，其实泾县所用的是棉料。所谓"连四"是由纸张尺幅规格而来，相当于古代一尺高、二尺宽的纸张四张相连后的尺幅，所以称为"连四"，好比现在的四尺单宣、五尺单宣。现在揭旧覆背纸时，也常能遇到用清代汪六吉单宣做手卷覆背的情况，其质量之优确如周二学所述。

发展至清代，中国书画装裱风格已臻成熟，装裱形制及材料样式也基本不再改变。随着民国时书画装裱业的发展繁盛，以及此后北京故宫博物院和上海博物馆合作文物修复工厂的建立，传统的书画装裱风格与技术逐渐辐射到了全国各地。